高职高专产教融合艺术设计系列教材

U0366921

动画

运动规律（第2版）

张贵明／编著

清华大学出版社
北 京

内 容 简 介

本书重点介绍了动画运动规律中时间、空间、张数、速度的概念及彼此的相互关系,并讲解了如何处理好动画中动作的节奏与规律。本书以专业理论知识为基础,总结编者多年一线动画创作的经验,深入浅出地为读者介绍了动画运动规律的表现和技法。针对学生在学习过程中遇到的实际问题,将动画运动规律的知识系统合理地进行归纳、梳理和总结。

本书引入全新的教学理念,用简洁的语言,直观、透彻、系统、科学地讲解了物体、人物、动物、自然现象的运动原理、规律、特点、表现技法等,为动画的教学建设注入了更多的新鲜血液。

本书适合数字媒体艺术、动画等相关专业的学生学习,也适合动画爱好者和从业人员参考。

图书在版编目(CIP)数据

动画运动规律 /张贵明编著. —2版. —北京:清华大学出版社,2023.10(2025.1重印)
高职高专产教融合艺术设计系列教材
ISBN 978-7-302-64821-5

Ⅰ. ①动… Ⅱ. ①张… Ⅲ. ①动画－绘画技法－高等职业教育－教材 Ⅳ. ①J218.7

中国国家版本馆 CIP 数据核字(2023)第 195167 号

责任编辑:张龙卿
封面设计:曾雅菲 徐巧英
责任校对:刘 静
责任印制:杨 艳

出版发行:清华大学出版社
 网 址:https://www.tup.com.cn,https://www.wqxuetang.com
 地 址:北京清华大学学研大厦 A 座 邮 编:100084
 社 总 机:010-83470000 邮 购:010-62786544
 投稿与读者服务:010-62776969,c-service@tup.tsinghua.edu.cn
 质量反馈:010-62772015,zhiliang@tup.tsinghua.edu.cn
 课件下载:https://www.tup.com.cn,010-83470410
印 装 者:北京联兴盛业印刷股份有限公司
经 销:全国新华书店
开 本:210mm×285mm 印 张:11.5 字 数:329 千字
版 次:2019 年 9 月第 1 版 2023 年 10 月第 2 版 印 次:2025 年 1 月第 6 次印刷
定 价:69.00 元

产品编号:097233-01

党的二十大报告指引了职业教育的发展方向。为深入贯彻党的二十大精神,积极响应经济发展、产业升级、技术进步的要求,本书对动画中常见的运动规律进行汇编,并对内容加以创新。动画运动规律是动画制作人必须要掌握的基本素养,本书内容围绕动画产业发展与企业实际需要,对涉及的知识点与产业进行深度融合。全书将理论与实践相结合,并设置大量案例用于训练。通过实践操作环节,强化项目设计,以期实现内容设置与产业发展对接、人才培养与职业要求对接、教学内容与企业技术对接。

本书包括7章内容,其中,第一章主要介绍动画的制作流程与制作动画的工具及设备;第二章主要介绍原画和动画的概念,以及如何把控动画的时间与节奏;第三章至第六章主要介绍物体的运动规律、人物的运动规律、动物的运动规律和自然现象的运动规律;第七章对中、美、日三国的经典动画影片的运动规律进行分析。

本书针对动画制作中的运动规律进行理论讲解与案例示范,旨在帮助读者更轻松、直观地了解动画运动规律所包含的基本内容,掌握动画运动规律的表现技法与绘制技巧,注重各种运动规律中的关键细节与制作要领。读者在阅读、学习的同时,也需要按照书中要求进行大量的课后练习与实践操作,通过案例训练与项目设计,深度对接职业岗位,对动画运动规律的设计、应用有更好的把握。本书对相关专业学生、动画爱好者具有一定的指导作用。

在本书编写过程中,尽管精心筹划,不当之处也在所难免,真诚希望专家同仁、读者提出宝贵意见。

编　者

2023 年 5 月

目　录

第一章
动画概述

动画的艺术形式与表现特征多种多样,主要有二维动画、三维动画、定格动画等类型,因此动画的制作方法与流程也各有差异。整体而言,动画片在整个生产制作的过程当中需要很多工作人员的参与,具有流水作业的性质,其中包括前期策划阶段、中期制作阶段和后期合成阶段。本章以二维动画制作流程为例,详细讲解了动画制作过程中的每个环节,以及动画运动规律在整个环节中的作用。此外,本章介绍了常见动画工具的用法,从专业术语的角度进行阐释,能让大家很快地掌握动画运动规律的制作规范。

教学目标:了解动画基础知识以及二维动画的制作流程,明确动画运动规律在设计中所处的环节,掌握动画制作过程中需要的工具设备。

教学内容:动画制作流程的具体实施环节,动画绘制时需要的工具设备。

教学重点:了解动画的制作流程;了解动画的制作工具设备。

教学难点:了解动画制作流程中各环节的具体任务;掌握动画工具设备的正确使用方法。

第一节　动画基础

从古至今,人们一直试图用各种图像来表现事物的运动,远古石窟壁画和出土文物上的图案便是人类追求"动"的最早证据,如图1-1和图1-2所示。走马灯、手影游戏、皮影戏的相继出现,让我们看到了动画思维的雏形。现如今,动画已经成为人们生活当中必不可少的视听艺术。动画不仅能在精神上给人很大的满足感,也能在视觉上丰富人们的想象力,还能带给观众很多令人深思的内容,因此深受大家喜爱。在进入本章节的学习之前,我们要先了解什么是动画,这对于理解和学习动画运动规律至关重要。

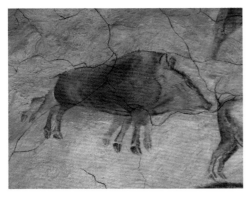

⊕ 图1-1　阿尔塔米拉洞穴的壁画中奔跑的野猪

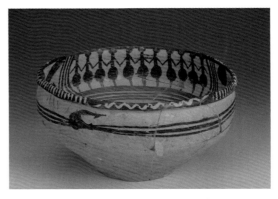

⊕ 图1-2　中国青海马家窑文物上的舞蹈

一、动画的概念

从字面含义来看,动画一词包含两个重要的信息,即"动"和"画"。这里的"动"指的是时间层面物体的运动,而"画"则是从空间层面表现物体变化的幅度。因此,"动画"可以看作是时间和空间的表现艺术,是画出来的运动。

动画的英文为animate,有赋予生命的意思,也可以理解为"使……活起来",该词的根源来自拉丁语animatio,指的是富有生命力的行为。所以,关于动画的本质,可以解释为把不会活动的东西变成有生命的画面。

至此,我们可以总结出动画的概念。动画是利用了人的视觉暂留原理,以及似动现象,采用逐格设计与拍摄的方法,将相关艺术造型运动起来,并展现生命的视听艺术。

二、动画的基本分类

按照制作形式与材料的不同,我们将动画作品分为手绘动画、定格动画、计算机动画与合成动画四种类型。不同类型的动画有着不同的艺术特征。

（一）手绘动画

手绘动画是按照绘画材料的不同,用手绘的方式制作设计完成的动画,可以细分为赛璐珞动画、剪纸动画、折纸动画、玻璃动画、沙动画、水墨动画等,如图1-3和图1-4所示。

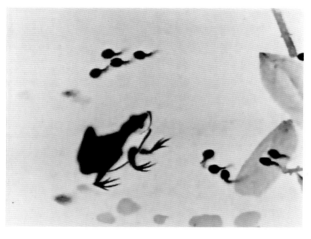

❶ 图1-3　水墨动画《小蝌蚪找妈妈》

❶ 图1-4　手绘动画《超级肥皂》

（二）定格动画

定格动画是指经过逐格地拍对象之后,将其按照动画原理持续放映,利用人的视觉暂留原理使所拍的事物动起来。人们一般所指的定格动画涉及的范畴相当广泛,包含了纸偶动画、剪纸动画、木偶动画、黏土动漫、实体动漫及真人动漫等（图1-5和图1-6）。

（三）计算机动画

根据计算机制造动画片的不同性质和方法,人们一般将计算机动画片分成了二维动画和三维动画两种。

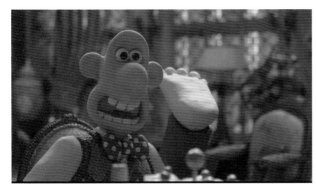

⊕ 图1-5　定格动画《超级无敌掌门狗》

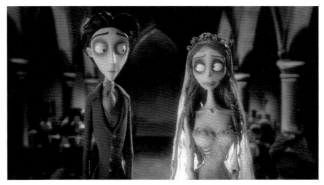

⊕ 图1-6　定格动画《僵尸新娘》

1. 二维动画

二维动画指的是在平面上的图像。不管画面的立体感有多强,始终是在二维平面空间上模仿现实的三维感觉。二维动画的制作流程是,首先手工绘制原动画,再将原动画逐帧输入计算机,也可直接由计算机完成画线、上色、合成输出等后续工作。本书讲解的动画运动规律案例主要基于二维动画制作(图1-7和图1-8)。

⊕ 图1-7　二维动画《大鱼海棠》

⊕ 图1-8　二维动画《千年女优》

2. 三维动画

由于新媒体技术的进步和多元化发展,计算机三维动画突破了传统二维动画中的"原画与动画"的设计流程,不仅可以模拟真实的三维空间,还可以制造出一些只有通过计算机三维软件才能实现的效果。其制作过程一般包括建模、贴图、动作设计、特效、渲染、合成等。还可以结合数字媒体技术,实现如程序动画、粒子运动、动作捕捉等特殊动画制作效果(图1-9和图1-10)。

⊕ 图1-9　三维动画《冰雪奇缘》

⊕ 图1-10　三维动画《欢乐好声音》

（四）合成动画

不同类型动画片相结合的拍摄模式为合成动画。动画与真人的结合、二维与三维的结合，以及二维与定格的结合等，都是合成动画的主要创作形式。

1．动画与真人的结合

美国导演罗伯特·泽米吉斯创作的动画片《谁陷害了兔子罗杰》是一部将真人世界与动漫人物相结合的电影。影片中二维角色和真人角色完美配合，摄影机镜头能够在两者之间灵活切换，夸张的动画表演和演员互动自然流畅毫不违和，堪称动画史上的里程碑作品（图1-11）。

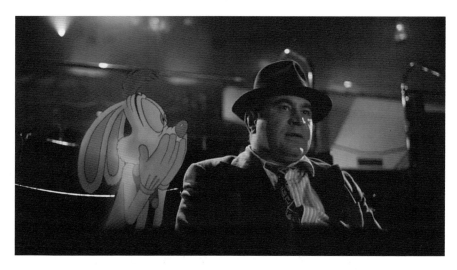

✪ 图1-11　动画《谁陷害了兔子罗杰》

2．二维与三维的结合

如今，不少动画片在制作的同时，会综合运用二维与三维的动画技法，融合两者各自的特点，让画面看起来更为丰富多彩。例如，日本动画《恶童》中，独具风格的城市街道设计，就是在三维模型的基础上贴上二维贴图，最后经过计算机处理，渲染出来的二维效果极为逼真（图1-12）。

✪ 图1-12　动画《恶童》

3．二维与定格的结合

这里指的是二维角色动画与定格拍摄的真实背景相结合的形式。例如,如今较受欢迎的动画《功夫兔与菜包狗》(图1-13),动画《小胖妞》(图1-14),都是这种风格的代表作。此类动画片利用真实生活环境加上幽默风趣的动画情节,用熟悉的场景展现充满创意的动画设计,镜头极具视觉冲击力,大大增强了动画的趣味性。

❶ 图1-13　动画《功夫兔与菜包狗》

❶ 图1-14　动画《小胖妞》

三、动画从业人员素质要求

(一)基础造型

基础造型能力是动画师必不可少的技能之一,绘画基本功对于动画师来说就是审美能力与创造能力的基本要求。所以动画师要勤于学习抓住角色的动作表情与神韵,通过概括夸张的设计手法,获得幽默生动的表演效果。为了能准确地表达动画角色以及场景,就要深入研究人物的生活背景、造型特点、兴趣爱好等心理因素,这些内容的设计需要动画师能够对客观世界进行细微感受,并且要具有准确地认知的能力。因此,日常的训练必不可少。另外,计算机图形技术是现今动画作品中广泛使用的设计制作工具,相关软件的操作也成为动画创作者所必须掌握的新技能。

(二)视听语言

视听语言又被称为"剪辑的艺术"。视听语言是影视作品中的两种元素,分别是视觉语言和听觉元素,又可

以划分为影像、声音和剪辑三大部分。掌握视听语言中各种镜头调度的方法和配乐技巧,对动画影片的故事节奏和艺术风格有很大的影响。可以说视听语言的运用,直接影响着一部动画作品的成功与否。

（三）动画表演

综合优秀的动画作品来看,动画表演能力也是动画师重要的艺术素养之一。动作设计是指在充分了解角色动作和物体动作运动规律的基础上,根据动画作品所要传达的主体理念和角色人物个性,采用艺术化的表现方式,对人物肢体语言、动作和说话方式作出合理的设计。在动画的制作流程中,动画的运动规律是运用时间、空间、张数、速度等基本概念,模拟自然界中的运动规则,使得角色的动作更有活力,表情也更为丰满,个性刻画更为逼真。因此,掌握动画运动的基本规律,才能不断地在动画设计中,体现出更多创新与突破。

（四）人文素养

因为动画是一种高度概括的艺术综合体,其包含和运用的各学科知识范围极为广阔,已经成为一个表现人们思维活动的重要载体,比文学作品多了视觉表现力、比绘画作品多了动感的韵律、比影视艺术具备了更强烈的虚拟性。因此,动画从业者要博览群书,汲取各专业的精髓,不断地培养综合的审美能力,提升自身的综合人文素养。

第二节　二维动画制作流程

动画是一门综合类学科,是艺术、技术相结合的复合型艺术工程。

随着计算机技术的不断革新、专业动画软件的兴起与发展,动画的制作流程发生了改变,与传统动画制作流程相比,现代动画的制作流程中,计算机软件代替了传统动画中赛璐珞片的描线、着色等过程,省去了摄影机拍摄以及胶片制作的成本。

现代二维动画的制作流程主要分为前期设计、中期制作、后期制作三个阶段（图1-15）。

一、策划

在一个动画项目正式启动之前,首先需要组建一个动画团队。团队成员相互探讨、提议,寻找合适的动画主题与故事想法。对动画主题的故事、受众、风格等内容展开调查咨询,对收集的资料进行整合、归纳,梳理出确切的动画项目。根据动画项目的实施内容与工作环节,再进行讨论、决策。

二维动画制作流程

前期设计 ── 策划 / 剧本 / 风格设计 / 角色设计 / 场景设计 / 分镜头设计

中期设计 ── 设计稿制作 / 场景绘制 / 原画绘制 / 动画绘制 / 动画检查

后期设计 ── 上色、合成输出 / 剪辑 / 配音 / 影片输出

↑ 图1-15　二维动画制作流程

二、剧本

当动画项目确定后,对动画的内容进行制作,首先就要有一个完整的动画故事剧本。剧本是想法实现的开始,是一部动画开始制作的起点。剧本是动画影片的绘制蓝图,决定着动画影片的成功与否。动画剧本可以是原创

剧本,也可以是改编剧本。

三、风格设计

当动画的故事剧本确定后,故事风格便会显露雏形。在后续绘制工作开展之前,要确定动画整体的风格特色,包括动画中画面的视觉效果、色彩关系、光线明暗等,以确保动画风格设计整体上的统一、协调（图1-16）。

✛ 图 1-16 《疯狂动物城》风格设计图

四、角色设计

动画影片中角色是不可忽视的重要组成部分,是动画影片的基础内容,动画角色创作设计的成功与否直接影响动画影片最终的成败。优秀的角色造型会让观众过目不忘,记忆深刻（图1-17）。

五、场景设计

场景设计是动画中除了角色造型以外的所有物体的造型设计,是指在角色周围,和角色发生关系的一切景和物,可对角色所处的环境以及与角色所接触的物体进行画面设定（图1-18）。

🔼 图 1-17 《人猿泰山》角色设计图

🔼 图 1-18 《疯狂动物城》场景设计图

六、分镜头设计

分镜头设计是导演对动画影片整体的把控，是对动画的镜头调度、景别大小、故事节奏、色调变化、光影处理、对白、声效等内容，按照电影语言与叙事规律进行设计与创作，是帮助其他工作人员开展后续工作的指导蓝本（图 1-19）。

七、设计稿制作

设计稿是动画分镜头的细化、完善。设计稿中需要明确画出角色的运动范围、角色和背景的关系、镜头的运动方式等内容，标明镜头号、画幅规格、移动位置和方向、角色的对位线等（图 1-20）。

图 1-19　《千与千寻》分镜头设计

图 1-20　《动画设计稿技法》（布廉·里梅）

八、场景绘制

场景绘制是动画影片中渲染氛围的重要手段,是对场景设计的细化处理（图 1-21）。

图 1-21 《熊的传说》场景绘制

九、原画绘制

如同演员在电影中的演绎,动画角色同样需要在动画中运动表演,原画就是角色运动中的关键动作设计,是动画创作中的重要制作环节,需要结合设计稿中角色与场景的关系进行原画关键动作的设计（图 1-22）。

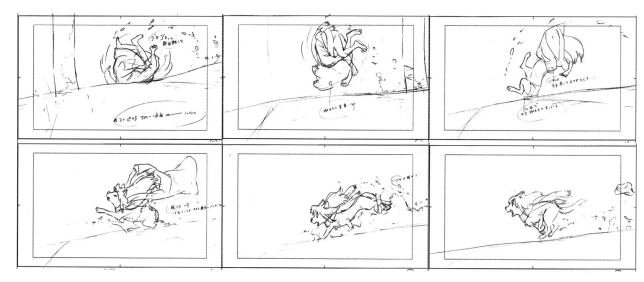

图 1-22 《狼的孩子雨和雪》原画绘制

十、动画绘制

让角色在动画中运动起来,需要在原画之间添加过程动画帧来实现。动画绘制是工作最繁忙、时间最长的一个环节,也是动画制作中最基础的环节（图 1-23）。

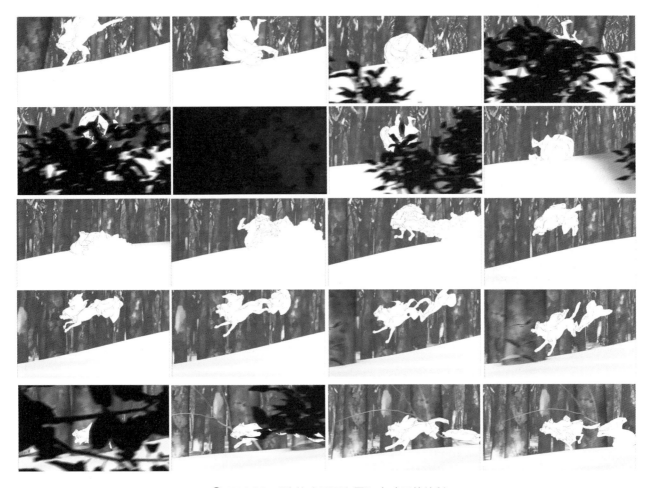

⬆ 图 1-23 《狼的孩子雨和雪》中动画的绘制

十一、动画检查

动画绘制完成后,需要进行动画检查,查看角色的运动是否符合运动规律,以及在运动的过程中,角色的造型是否统一、完整。通过动画检查,使动画画面的最终呈现效果更自然、流畅。

十二、上色、合成输出

对绘制完成的动画中间帧和场景进行上色,并将两者进行合成输出。

十三、剪辑

剪辑是对动画的叙事结构、故事情节、影片节奏把控的重要环节,是对镜头内容与动画时长的增减和调整,以达到理想的艺术效果。

十四、配音

配音在视觉的基础上增添了听觉的感受,使动画画面更生动、有趣。动画的配音包括角色配音、音乐、音效、

声音合成、调音等环节。

十五、影片输出

把完成的画面与录制好的声音进行整合、渲染，完成最终的动画影片输出。

通过以上 15 个步骤，动画影片的整体制作全部完成。

课后练习

一、组建自己的动画小组，开始进行动画项目的策划与制订。

二、完成一个完整的动画故事剧本。

三、制订一个具体的工作流程，明确各项分工。

第三节　动画工具的使用

掌握动画专业基础知识是我们开始做动画的第一步，"工欲善其事，必先利其器"。在正式开始制作之前，让我们来了解一些动画相关的专用工具吧。

一、透光台

透光台是绘制动画必备的重要工具。通过光照，被覆盖在下层纸上的图像变得清晰起来，动画师可以明确地看到图像变化差别，看见前后画稿的位置，能方便地进行原画设计和动画中间帧的工作（图 1-24）。

✦ 图 1-24　HUION 透光台的使用

二、定位器

定位器是所有设计制作部门之间能够确定及传达每张画稿的准确位置关系的工具,它是用来固定原动画、设计稿和背景稿之间位置关系的专用工具。定位器又包括定位尺和定位圆盘。

(一)定位尺

定位尺的两边是方钉,中间是圆钉,是一种容易携带、方便使用的工具。方钉的作用是固定动画纸,防止其上下滑动。圆钉的作用是固定动画纸,防止其左右滑动。定位尺是动画设计中保证画面规格统一、图画位置固定的重要工具,是从设计稿开始到原画动画、背景上色等各个流程中都必须使用的重要工具(图1-25)。

⊕ 图 1-25 定位尺的使用

(二)定位圆盘

定位圆盘与定位尺的功能类似,都是起固定画稿位置的作用,只不过定位圆盘是将两把定位尺分为上定位和下定位,同时使用,在赛璐珞动画时期被广泛应用。例如,有一镜头,角色要走很远,我们只需要做一套原地循环走的动作,再画一张长背景,然后移动背景就产生了人向前走的感觉。在拍摄的时候,为了方便移动背景,可把背景和人物分别采用不同的定位,即上定位和下定位(图1-26)。

⊕ 图 1-26 定位圆盘的使用

三、动画纸

在动画制作公司还没有普及无纸化计算机动画时,动画纸一直是动画公司里最常使用的绘画材料,质地细

腻、透光性良好的白纸，方便在透光台上使用。常用的动画纸为 12 规格（32cm×27cm），而影院级动画片则要用 16 规格（41cm×34cm）的动画纸。也可以利用打孔机将复印纸打孔后充当动画纸使用（图 1-27）。

四、绘制工具

铅笔是动画设计制作中主要的绘画工具，为了使动画角色和场景线条粗细一致且保证画面质量，使用自动铅笔较为合适。2B 铅笔软硬度适中，易于擦拭修改。常用的自动铅芯为 0.5mm，而 0.3mm、0.7mm 和 0.9mm 的自动铅芯也是必备的，在不同场合绘画时应使用不同的铅芯。例如，当画特别细致的物体或人物局部时，适合使用 0.3mm 的自动铅芯；当画到较大物体或宏大场面时，适合使用 0.7mm 和 0.9mm 的自动铅芯。铅芯的品牌有三菱、樱花等，软硬适中，不容易伤纸且便于修改（图 1-28）。

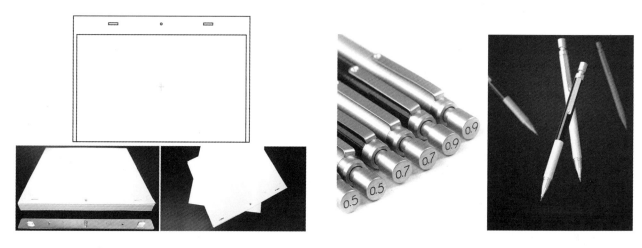

⊕ 图 1-27　动画纸的使用　　　　　　　　⊕ 图 1-28　动画的绘制工具

五、镜头夹

镜头夹相当于卡套，在镜头夹外部可以看到每道工序的分工名单，方便工作人员进行查阅。在镜头夹中装有所有的画稿和文件，包括设计稿、原画、动画、修型、背景、扫描、摄影表等。

六、规格框

规格框又称安全框，就是镜头画面的拍摄范围，可以把规格框当作电视屏幕的边框，在规格框内的所有内容都是有效的，框外的内容在屏幕播放时是看不到的。动画规格框是按照国际标准的电影电视比设定的，画框比例和银幕的比例都是 3∶4，它是限制画面尺寸的依据。对于动画设计者来说，规格框和取景框一样，是确定画面大小及构图的重要工具。

动画规格框用 F 表示，东、南、西、北的标志和地图方位一样，它的正中心用 ¢ 表示。根据摄影机升降的限度来决定动画规格框的幅度。规格框最小使用 5 号框，最大使用 35 号框，镜头的景别逐次增大。例如，当我们看到在设计稿上出现 5¢ 的标志时，代表是使用 5 规格框的镜头拍摄的，取景范围处于正中心。图 1-29 和图 1-30 分别代表常规镜头使用的标准规格框和旋转镜头使用的规格框。

⊕ 图 1-29　常规镜头使用的标准规格框

⊕ 图 1-30　旋转镜头使用的规格框

规格框的三种主要用途如下。

第一，确定镜头画面的尺寸。根据镜头内容的多少、角色的大小、景别等因素来决定规格框的尺寸，规格框确定好之后，从设计稿开始，工作人员分别绘制背景、设计动作、原画、动画、修型、描线上色、摄影，所有工序都需要按照规格框的尺寸进行。

第二，确定推拉镜头的起止位置。镜头对准中心点的推拉镜头需要标注规格框的大小，动画师在摄影表上注明从规格 A 推（拉）到规格 B，并附上推拉时间、速度等。图 1-31 中，从 A 推到 B，边推边移动摄影机台面，此时摄影师根据图纸来计算偏离中心，在摄影表中应注明坐标方位。

⊕ 图 1-31　规格框中的推拉镜头

第三，校正画面的完整性。镜头绘制完成之后需要对人景合成校对无误后才能进行拍摄。在校对过程中如果发现画面有问题，如描线、上色不均等，需要即时修补；或发现构图与景别有问题时，需及时调整画框位置与大小。

七、摄影表

摄影表是动画设计制作中用来记录在不同场景中角色动作的表现方式，包括时间、规格、动作、镜头运动、动画层数、对白、音效等记录的表格。摄影表通常由导演填写，导演拿到设计稿之后，根据画面分镜头设计对画面布局、时间分配及动作提示等因素进行整体规划，并在拍摄要求栏目里注明时间、对白等。摄影表上能体现导演的意图、思路、动作节奏及视觉变化。

摄影表也是导演、原画师、动画师、拍摄人员等之间的重要联系与沟通依据，动画摄影师按照设计者所绘制的每个镜头及摄影表记录逐格拍摄。如果摄影表的填写有错误，会影响拍摄内容甚至要重新拍摄。尤其在使用一些重复用的动画时，动画多拍一格、少拍一格都会有很大的影响，而且同一动作的动画可以通过节奏的变化填写出不同的摄影表，产生不同的银幕效果。各个工序都要通过阅读摄影表中记录的内容如拍摄顺序、大小、分层、动作提示来完成自己的工作。例如，角色运动及分层是由原画师填写，动画师根据摄影表及原画稿来画中间画，时间、对白、音效等是由导演完成的。因此，需要进行反复思考、推敲才能填写出思路清晰、操作方便的摄影表。

摄影表有非常标准的格式，根据不同的内容填写不同的摄影表，内容大致分为以下部分。在表的最上方有片名、镜号、时间长度，图1-32中从左到右依次为：秒数、格数、口形、动作提示、动画层数等。

图1-33中秒数和格数的关系为：1秒=24格。口形用对应的字母如A、B、C、D等来表示。动作提示内容包括填写主要动作在镜头内的时间段和起止点，某个时间段出现某个动作都要明确对应关键动画所在的具体位置。动画层数是根据拍摄要求确定的，紧贴背景层的为下层，离背景层较远的是上层。在填写过程中为了不影响银幕效果，不可以随便更换图层。摄影说明主要是对摄影师提出效果要求和技巧处理的方式，如镜头的推拉摇移和动画的淡出、淡入等变化。

提示：每张动画需要拍几格必须写清楚（一拍一、一拍二等），连拍数格的动画可在该空格后画一条竖线，表示延续停拍的格数。

⊕ 图1-32 摄影表的常规格式

⊕ 图1-33 摄影表解析

课后练习

一、掌握动画工具的使用方法。

二、掌握摄影表的使用方法并能够绘制出规范的摄影表。

本·章·知·识·点

本章以二维动画为例，详细讲解了动画制作的流程，从而明确了动画运动规律在动画中的主要应用场景，即原画设计。围绕二维动画制作，本章列举了常见的动画工具，为接下来的原画设计奠定基础。需要注意的是，在动画设计过程中，不仅是二维动画，角色及物体的运动规律在不同类型的动画制作中都是相通的。

二维动画制作流程主要包括动画策划、剧本创作、风格设计、角色设计、场景设计、分镜头设计、设计稿制作、场景绘制、原画绘制、动画绘制、动画检查、上色合成输出、剪辑、配音、影片输出。

动画工具主要包括透光台、定位器、动画纸、绘制工具、镜头夹、规格框、摄影表。

第二章
动画中间帧

如果说传统二维动画是绘画的动态化延伸，那么三维动画也可以看作用先进的计算机技术模拟木偶戏的牵线动作。动画大师格里穆·奈特维克曾经说过："动画的一切皆在于时间点和空间幅度。"不论是哪种动画形式，都要研究动画角色表演的动作、动势、时间和节奏。

动画发展到现在，在大规模的制作生产中为了提高效率，动画师们总结了一套经典的作画模式，提出了原画的概念。动画中的原画有别于游戏原画，指的是一套动作中的关键帧，它决定了动画中的动作幅度、时间节奏，是动画制作过程中最重要的环节之一。

教学目标：了解原画、动画的概念，认识动画的分层方法，掌握动画帧的绘制技巧以及动画时间的把控。

教学内容：原画概述；动画绘制技巧；动画的时间与节奏。

教学重点：掌握原画的表现及分层的概念与方法。

教学难点：掌握动画的绘制方法与技巧；掌握动画时间、节奏的控制方法与技巧。

第一节 关于原画

原画是传统二维动画制作流程中一个非常重要的环节，它是动画的基础，直接决定了动画动作的流畅性与观赏性。简单来说，原画是根据分镜头稿或设计稿，将设计好的镜头实现在动画纸上，绘制成标准的线稿。

在讲原画之前，我们首先需要了解动画形成影像的基本原理。

一、动画形成的基本原理

视觉暂留现象是动画形成影像的基本原理。

视觉的形成，主要是靠眼睛的晶状体成像，感光细胞感光，并且将光信号转换为神经电流，传回大脑引起人体视觉。而感光细胞的感光是靠一些感光色素，这种色素的形成是需要一定时间的，也就是说当我们所看到的影像消失后，人眼仍能继续保留其影像 0.1 ~ 0.4 秒，原因是由视神经的反应速度造成的，这就是视觉暂留现象。

历史中关于视觉暂留现象的应用有许多记载。例如，我国宋代时发明的走马灯，又称"马骑灯"，实际上就是一种视觉惰性的体现。英国人帕里斯在 1825 年发明了"幻盘"，它是一个被绳子两面穿过的圆盘。圆盘的一面画了一只鸟，另一面画了一个空笼子（图 2-1）。当观众拉动绳子，使圆盘快速旋转时，鸟和空笼子将同时出现在

观众眼中,这证明了我们的眼睛对物体成像具有延续性。

电影、动画等视频领域都是利用眼睛视物的这一特性,在一幅画面还没有从人眼中消失前,快速播放出后一幅画面。一系列静态画面就会因视觉暂留现象而给观看者造成一种动态连续的视觉效果。

二、动画的播放速度

如上所述,动画可以视为连续快速播放多张单独的画面,最终形成动态影像。我们把每一张画面称为"帧"(frame),有时也称为"格"。一帧代表了一幅静止的图像,帧是动画中最小的单位画面。

动画序列帧连续播放形成动画(图 2-2 和图 2-3)。

✜ 图 2-1　幻盘

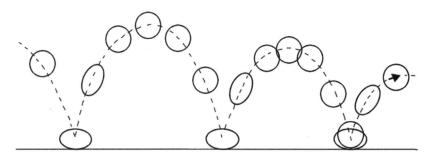

✜ 图 2-2　弹跳小球的运动过程

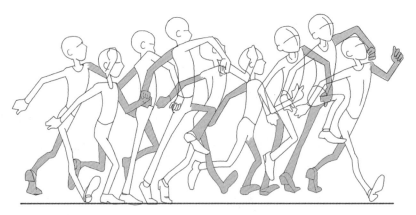

✜ 图 2-3　人物走路时的动画分解(理查德·威廉姆斯)

帧数,就是在单位时间里传输的图片数量,通常用 FPS 表示。每一帧都是静止的图像,快速连续地显示帧便形成了运动的假象。

动画一般采用每秒 24 帧的画面频率,即 24 帧 / 秒,这是人眼能接受的最低极限,再慢人眼会感到卡顿,就会识别出是连贯的照片而不是一段动态视频了。高的帧率可以得到更流畅、更逼真的动画。每秒帧数越多,所显示的动作就越流畅。

理解了动画形成的原理和"帧"的概念之后,动画师们是怎样利用这些知识,设计出一套高效且规范的动画制作方法的呢?这里就要提到原画的概念。

三、什么是原画

原画是指动画场景中，一个关键性动作的起始与终点的画面，因此也称为"关键帧"。

传统二维动画制作中，常以线稿的形式画在原画纸上。阴影与高光等交接线也在此步骤中，绘制在画面篇幅之上（图2-4）。

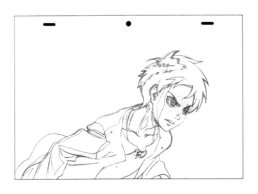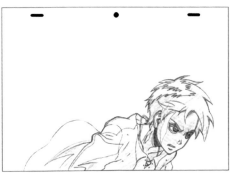

⊕ 图2-4　《进击的巨人》原画稿

原画的作用是根据分镜稿中标示的镜头时间，控制动作的运动轨迹与节奏，表现动作发生的特征，以及把控动作发生的幅度大小，原画的设计直接关系到动画的风格与质量。因此，一个好的原画人员，要具有很高的画技，能够掌握不同风格动画的创作，并且要有一定的表演才能，熟练掌握原画创作的技法和规律。

绘制完原画之后，动画师会根据24帧/秒的时间频率，为原画与原画之间添加中间过渡帧画面，即"中间帧"，最后进行上色、拍摄等操作，剪辑形成最终的动画影片。

四、原画的实际应用

下面通过一个案例来分析动画绘制的流程，以此来掌握原画在实际创作中的重要性。

在绘制一个动作时，首先要计算好该动作发生过程的时间，找准动作的"关键帧"，让动画师看到关键帧就能明白动作是怎样发生并结束的。

如图2-5所示，三个关键帧说明了人物动作的目的和过程，即走到黑板前，弯腰拾起粉笔后在黑板上画图。这三帧无论缺少哪一帧，动作都将产生歧义。

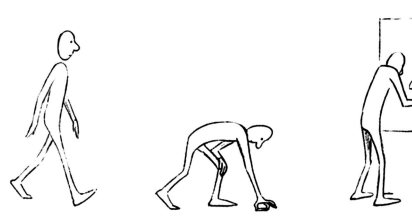

⊕ 图2-5　绘制动画的关键帧（理查德·威廉姆斯）

另外，根据动作的时间与节奏绘制出原画，原画要能反映出角色运动的特征以及转折的关键点。一般原画在动画纸上用数字加圆圈标注（图2-6）。原画决定了人物走路的动作姿势、步幅与距离。

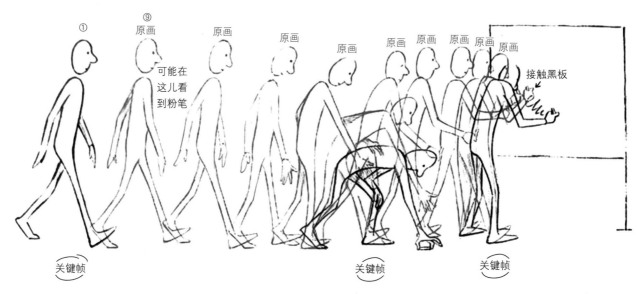

🎨 图2-6　绘制原画（理查德·威廉姆斯）

接着再根据实际需求，绘制比较关键的中间帧，也称小原画，一般在动画纸上用数字加△标注（图2-7）。中间帧显示了人物走路交换腿的过程。如果没有中间帧，人走路的姿势将不符合常理。

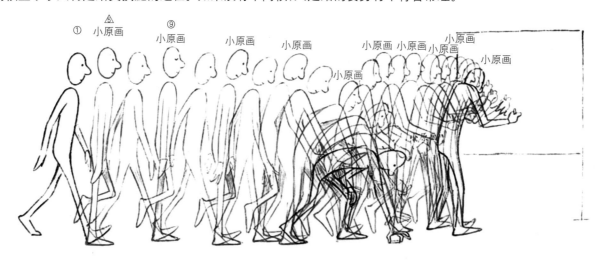

🎨 图2-7　绘制中间帧（小原画）（理查德·威廉姆斯）

随后，在原画与中间帧之间加入使动作流畅的动画（图2-8）。一般在动画纸上用纯数字标注原画和中间帧。加入可使走路等动作更加流畅，时间上也更加符合常理的动画过程。

最后，还需根据画面效果调整细节，直至动作准确无误，达到导演需要的表演效果。

注意：有的原画师绘制的原画稿较为潦草，需要动画人员进行造型校正。在动画公司中，也用浅黄色的动画纸来进行局部修正，这种画稿被称为"黄稿"。为了保证动画质量，作画监督会负责每一个环节画风的统一，以确保角色造型准确。

以上关于原画的介绍，并不是所有的动画都需要绘制，一些独具实验艺术风格的动画，比如在黏土动画、针幕动画、剪纸动画等多数定格动画中，就没有原画稿这一概念，而是通过逐帧拍摄，剪辑成片。原画主要被广泛应用在传统商业动画片的制作生产中，主要是为了便于分工合作，加快动画片的生产周期，并提高影片质量。

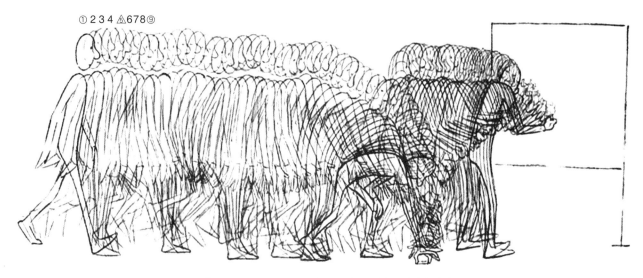

①②③④⑤⑥⑦⑧⑨

➕ 图 2-8　绘制新加的动画（理查德·威廉姆斯）

五、关于动画的分层

在传统动画片制作过程中，为了在平面镜头中营造丰富的空间层次感，同时提高作画与摄影合成的效率，有时会设计不同的"层"分别绘制，这就是动画的分层。

例如，当动画中的一些镜头表现的内容较为复杂，场景或角色较多，且它们各自的运动速度及节奏不相同时，如果只绘制在一层画面上，将会增大动画师或修型师工作上的难度，不易修改与调整，而合理的分层则能够起到事半功倍的作用。

在后期摄影合成时，会将动画纸视作一张透明的图层，只显示需要显示的画面内容，也就是说，我们每画一张动画都是基于背景透明。这为动画的分层提供了前提条件。

如图 2-9 所示，这是一个表现小熊骑车的镜头。在画面构成上，前景中小熊骑车向前运动，中景表现的是路边的灌木丛，远景是山峦、房屋，背景是蓝天白云。在一个镜头画面中，我们跟拍小熊，让它始终在镜头中间循环运动，通过改变背景让它产生向前行驶的感觉。由于小熊骑车是一个运动的镜头，再加上景深的不同，势必会使前景、中景、远景在画面中向反方向运动的速度不同。中景的灌木丛画面运动最快，远景的山峦、房屋运动较慢，而背景中的白云几乎不动。表现这样的镜头，如果不去分层，那么每张画稿都要准确把握好景深和运动的关系，并画出完整的角色动画。这样不仅费力，而且出错后不容易修改，最后的效果难以保证。

此时，如果采用分层的方法将会事半功倍。如图 2-10 所示，将画面根据景深的不同分为三层，分别是 A 层对应镜头画面中的远景内容，B 层对应镜头画面中的中景内容，C 层对应镜头画面中的近景内容，这是在动画制作中常用的分层命名方式。

一般在动画镜头的处理合成中，A 层为最下层，C 层靠上。也就是说，不被遮挡的动画合成时放在最上层，动的次数较多或者幅度较大的动画在排列时也放上层。相对而言，背景或画面内容改变较少或者基本不动的场景画面放置在下层，这是因为要保证观众看到角色的运动是完整的，而不被其他物体遮挡。同时，在动画制作的过程中，也可以帮助原画师、动画师们更好地绘制人物、场景、背景，而不发生相互干扰。

图 2-10 中采用分层的每一层可以单独制作动画，最后通过抠像等制作技法合成图 2-9 的效果。

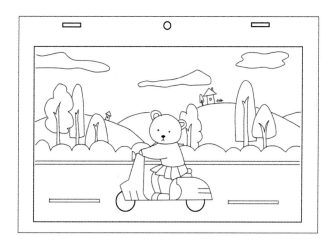

🔆 图 2-9　合成动画镜头

🔆 图 2-10　动画的分层设计

课后练习

一、理解原画的重要性。

二、简单绘制一个动作起点和终点的原画。

第二节　中间画技法

动画影片在中期制作过程中,通过前期的分镜头指导,背景、人物、道具的设定完成后,开始进入中期绘制阶段,对角色进行原画、动画的绘制设计。原画确定角色的关键帧动作,那么如何让角色、物体动起来,就依靠动画的绘制创作。动画的设计、绘制过程是指将原画之间的变化过程按必要的运动规律描绘出来,其作用是用来填补各原画之间的过程动作,使之能表现得接近自然动作。这里的"动画"又被称为"中间画"。

中间画与原画有对应关系,中间画的工作是将动画设计已经画好的关键动作,即"原画"之间的变化过程,按照标准造型、规定的动作范围、张数以及运动规律,一张一张地画出来。

中间画绘制的位置正确与否,直接影响着画面的视觉效果和动画的品质好坏,因此掌握中间画的制作方式与绘制技巧十分重要。动画是由连续多张不同运动状态的画面通过连续拍摄、播放组成的,而每一张的画面又是由线段描绘表现的,所以了解不同线的表现特征,就具备了绘制中间画的基本能力。

一、中间线的定义

两点的中间位置就是两点到该位置的距离相等(图 2-11)。

A　　　　　　　　中间位置　　　　　　　　B

⊕ 图 2-11　线段的中间概念

直线和曲线都可以使用 1/2 对分的概念确定中间位置(图 2-12 和图 2-13)。

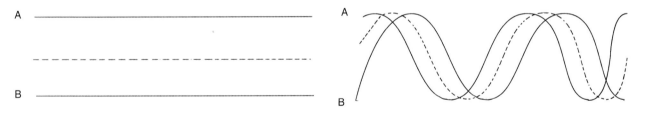

⊕ 图 2-12　虚线是两条直线的中间线段　　　　　⊕ 图 2-13　虚线是两条曲线的中间线段

如图 2-14 ～ 图 2-16 所示,原画①是一个圆,原画⑤是一个正方形,从摄影表知道,从原画①到原画⑤之间要加上三张动画。当把原画稿通过定位尺合成时,会发现原画①到原画⑤是由直线段变成弧线段的过程。

⊕ 图 2-14　圆　　　　　　⊕ 图 2-15　正方形　　　　　⊕ 图 2-16　原画稿重合

确定线段的中间位置,根据图形先画出一组直线到弧线的过渡帧,第一帧的中间概念图形就确定了,此为动画的中间画,用△表示。过渡帧中的弧线是由原画①的圆和原画⑤的正方形的中间线确定的,比圆的弧度缓(图 2-17)。

⊕ 图 2-17　中间帧的绘制 (1)

图形变换经由三张中间画依次过渡完成,确定好第一张动画△,按照上述方法完成其他的两张中间画,即动画△绘制的中间线分别与圆、正方形再次分割(图 2-18)。

⊕ 图 2-18　中间帧的绘制 (2)

绘制完成原画①到原画⑤的 3 张中间画,会看到图形是一个逐渐变换的过程图(图 2-19)。

在上面的案例中,会发现在绘制中间画时,不是依照顺序 2、3、4 依次绘制,而是先画出位于中间位置的动画△,再以原画①和动画△的中间位置确定动画 2,原画⑤和动画△中间位置确定动画 4。

动画中间线的绘制是掌握动画中间帧绘制的必备技巧,是动画师应掌握的基本技能。

二、物体的运动轨迹

动画就是画面中的物体是在不断运动的。当物体运动时,如果还是强调线的中间位置,就会导致画面的绘制错误(图 2-20)。

运动轨迹是物体运动的过程中,在运动方向趋势下所留下的空间痕迹。如图 2-21 所示,球在不同运动状态下会呈现出不同的运动轨迹。

物体发生运动,就会产生运动轨迹,依靠物体运动变化的中间位置绘制出的中间画,是两张原画稿之间的中间帧(图 2-22)。但是,在物体具有特殊运动轨迹的原画设计中,只按照中间位置所绘制的中间画是错误的,不符合物体真实的运动规律(图 2-23)。

动画设计师在开始进行动画制作之前,必须明白物体动作的运动方向是什么,运动轨迹是曲线还是直线。

⊕ 图 2-19　过程变化图

⊕ 图 2-20　不正确的运动轨迹（1）

⊕ 图 2-21　不同运动状态下的运动轨迹

⊕ 图 2-22　正确的运动轨迹

⊕ 图 2-23　不正确的运动轨迹（2）

　　当物体运动轨迹是曲线时,首先要确定的就是其轨迹的位置。先将两张原画固定在定位尺上,确定物体运动的距离,确认曲线弧度的大小,在动画纸上用彩色铅笔标出运动的轨迹。根据运动轨迹,运用对位法,绘制新的小球位置。在绘制时注意使小球的位置与轨迹线相切,动画纸张的孔眼位置交错有序。根据这个位置,绘制出中间画（图 2-24）。

　　日常生活中发生的运动很普遍。在物体的运动过程中,都带有隐含的运动轨迹特征,在进行动画绘制时,要遵循物体的运动轨迹。绘制中间画时,必须要把物体的运动轨迹线考虑在内,不能纯粹追求线的中间位置,因为这样绘制的中间画是违背运动规律的,不符合物体自然、正常的运动规律,所以要对绘制的中间画加以改正（图 2-25 和图 2-26）。

　　中间画要符合运动轨迹的趋势变换,使物体的运动在视觉效果上更适合物体的运动规律。

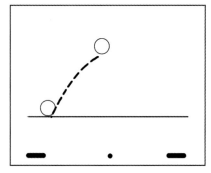

🔼 图 2-24　绘制中间画（1）

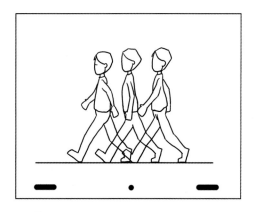 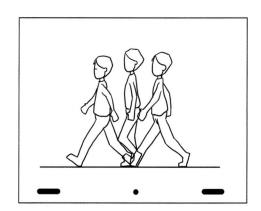

🔼 图 2-25　运动规律不正确的中间画　　　　🔼 图 2-26　运动规律正确的中间画

三、中间画技法

根据原画稿形式的不同，中间画的绘制方法也有所不同。

（一）移位同描法

当原画稿是一个简单、固定的形象时，可以快速地移动原画稿绘制中间画。

以下是两张原画稿，如图 2-27 所示。原画①和原画⑤发生了画面位置上的移动，要先绘制出动画△确定中间画。如果使用线的中间位置方法对中间画开始绘制，过程会过于烦琐。可以直接使用移位同描，在确定中间画稿的位置上，直接对原画稿进行描绘。

🔼 图 2-27　原画稿（1）

根据原画①和原画⑤确定中间位置,在动画纸张上做出记号,根据记号的位置,将原画稿的位置对应在动画纸张上,通过透光台直接描绘,完成一张形象统一的中间画动画稿（图2-28）。

⊕ 图2-28 中间画

角色在没有透视变换和姿势变换的前提下,无论多么复杂的形象,都可以使用这样的方法绘制中间画。

（二）对位法

如果原画稿在动作幅度、面积大小、深远透视等方面发生了变换,那么移位同描就无法更好地绘制动画,而需要使用对位法处理原画之间的动画帧。图2-29显示了原画①到原画⑤飞船的变化。

⊕ 图2-29 原画稿（2）

首先,根据原画稿辨别物体的运动趋势,区分原画稿之间的画面差异。

其次,将两张原画稿重叠放置在透光台上,根据原画稿之间的差别,通过转动纸张来调整物体的位置,使原画稿的形状接近重合（图2-30）。

将两张原画稿用夹子固定,再覆盖上新的动画纸,动画纸的位置根据两张原画纸的定位孔位置的差距,通过目测方式进行确定。使新的动画纸的圆形孔眼、方形孔眼处于两张原画稿的中间位置（图2-31）。

确定好新的动画纸的孔眼位置后,用夹子固定所有的纸张,在动画纸上描绘出两张原画稿的线的中间位置,得到处于两张原画稿之间的中间画（图2-32）。

最后,用定位尺把纸张叠在一起,检查中间画的造型是否处于中间（图2-33）。

对于比较复杂的人物动作,原画①是人物直立;原画③是人物弯腰,做一个鞠躬的动作,通过对位法绘制正确的中间画（图2-34）。

⊕ 图 2-30　重叠放置原画稿

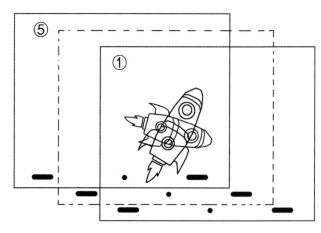

⊕ 图 2-31　动画纸张位置的调节

⊕ 图 2-32　绘制中间画（2）

⊕ 图 2-33　检查中间画（1）

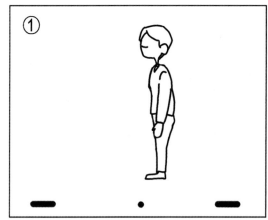

⊕ 图 2-34　原画稿（3）

先找出原画稿中重合最多的部位，将两张原画重叠在一起。

再根据两张原画稿孔眼的位置，确定动画纸的定位孔位置，覆盖新的动画纸，开始绘制中间线（图 2-35）。

当脸和躯干的中间画完成时，停止绘制腿部。因两张原画稿中腿的位置过远，使用中间线画法可能会出现误差。所以停止绘制后，应把所有画稿统一固定在动画尺上（图 2-36）。

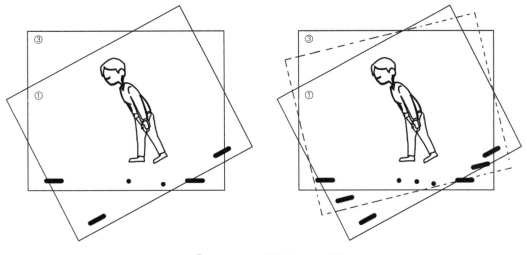

图 2-35　绘制中间画（3）

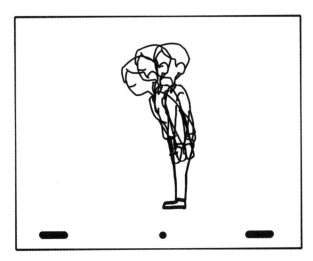

图 2-36　检查中间画（2）

用动画尺固定所有画稿后发现，两张原画中人物的腿几乎重合，只需要用重合的线段描绘，就可以得到一张完整的鞠躬动作中间画。

对位法其实就是以动画纸上的定位孔为基准，根据两张原画稿的定位孔位置和即将绘制的动画纸上的定位孔位置来相互确定绘画的标准。

（三）直接绘制法

原画稿会设计一些动作幅度较大的动作，要在这样的原画稿中加入动画，移位同描法和对位法都无法使用。

人物在跳跃前后的两个姿势差别过大，对位法无法找到两张原画稿的相似之处，在这种情况下，只能采取执法绘制的方法，根据动画设计师对动作的理解画出中间画（图 2-37）。

在绘制中间画时，应在理解动作的前提下进行绘制，这是对动画师的美术造型能力的考验。通常原画稿几乎没有提供参考内容，所以先绘制出草图，以便修改，确认角色的造型比例是否处于中间位置。当确认草稿无误后，再根据角色设定图，对中间画进行细致的修改。在整个过程中要把握好以下几点。

（1）正确理解原画稿的设计意图。理解原画稿的动作设计，根据动作的运动规律以及运动轨迹进行绘制，而不只是绘制两张原画的中间画。

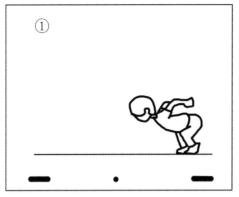

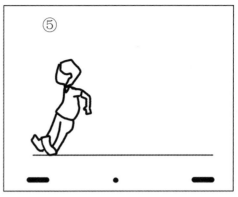

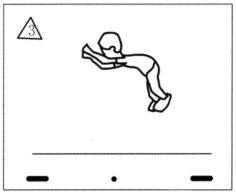

☝ 图 2-37　直接绘制中间画

（2）保持造型比例的一致性。因是对中间画进行直接绘制，在绘制过程中，要不断地根据原画稿的造型比例确定头部、躯干、身体比例的统一性，通过透光台不断对比中间画与原画稿的比例大小，保持造型比例的统一、协调。

（3）造型的正确把握。有时根据原画稿的动作设计，在绘制中间画时需要参考角色的设定图，对角色的三视图、表情图进行参照比对，根据角色的标准造型，完成角色动作的绘制。在绘制过程中，要保证造型的正确、一致。

课后练习

一、绘制原画①的星星图形到原画⑤的正方形图形的中间画，如图 2-38 所示。

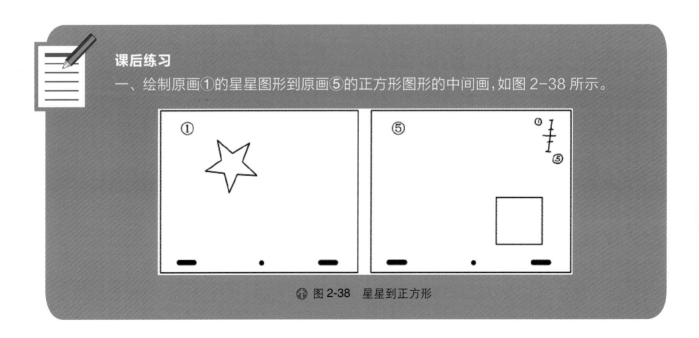

☝ 图 2-38　星星到正方形

二、根据图 2-39 的示例,绘制中间画。

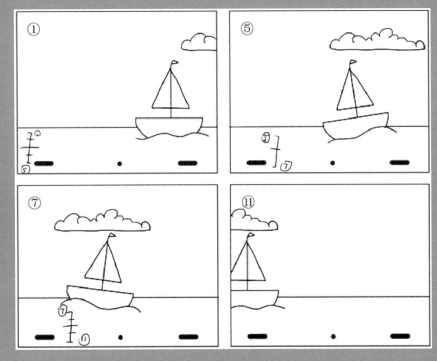

🔶 图 2-39 绘制中间画（3）

三、根据图 2-40 的示例,绘制中间画。

🔶 图 2-40 绘制中间画（4）

第三节 动画的时间与节奏

研究物体的运动规律,是为了进行动画的创作及原画的设计和制作,那么我们还需要了解以下一些知识。首先要弄清时间、空间、张数、速度的概念及彼此之间的相互关系,从而掌握规律,处理好动画中动作的节奏。

空间和时间是事物之间的一种次序,是绝对的。空间用于描述物体的位置及形状,时间用于描述事件之间的先后顺序。空间和时间的物理性质主要通过它们与物体运动的各种联系而表现出来。

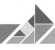

一、动画的时间和空间

在自然界中,有些物体运动得比较快,有些物体则运动得比较慢。物体运动的快慢是相比较而言的。我们通常用速度作为标准来衡量物体运动的快慢。运动物体位置的时间变化率叫速度。在通过相同的距离时,所用时间越短的物体运动越快,所用时间越长的物体则运动越慢,从而构成了物体运动的不同节奏。所以,空间和时间是构成动作运动节奏的最基本要素。

匀速运动是指动画片中动态形象的一个完整动作过程,反映在每张画面之间的距离完全相等,其拍摄的运动是均匀移动的视觉效果(图2-41)。

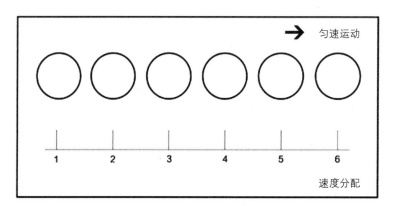

⊕ 图2-41　小球的匀速运动

非匀速运动又分为加速运动和减速运动。

加速运动是速度由慢到快的运动方式。如果动态形象在每一张画面之间的距离是由小变大,那么所拍摄的效果是由慢到快,称为加速度(图2-42)。

⊕ 图2-42　小球的加速运动

减速运动是速度由快到慢的运动方式。如果动态形象在每一张画面之间的距离是由大到小,那么所拍摄的效果是由快到慢,称为减速度(图2-43)。

在生活中,物体的运动速度不总是匀速的。如图2-44所示,飞向靶心的箭在运动过程中处于减速运动状态;如图2-45所示,汽车的启动处于加速运动状态。

在动画中,时间和空间是看不见、摸不着的,很难把握,却无时无刻不存在于单个画面之中。每个人对时空都有一种独特的感受。动画中的运动就是人们试图将时空这种无形的概念作为真实的东西加以描绘。

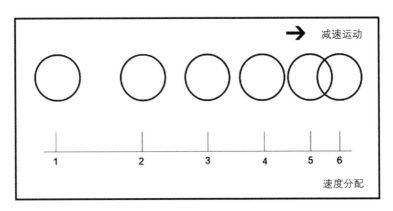

⚓ 图 2-43　小球的减速运动

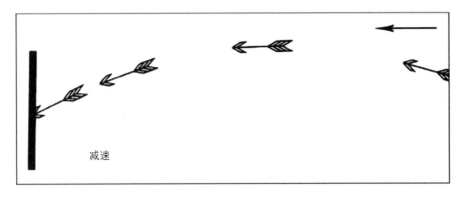

⚓ 图 2-44　飞向靶心的箭是减速运动

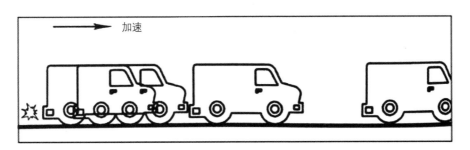

⚓ 图 2-45　汽车的启动是加速运动

　　空间可以理解为运动物体在画面上的活动范围和位置,但更主要的是指一个动作的幅度,即一个动作从开始到终止之间的距离以及运动物体在每张画面之间的距离;而运动画面之间的有序的时空形态变化则构成了物体在运动过程中从 A 关键画动态到 B 关键画动态的律动节奏变化。在通过相同的距离时,运动越快的物体所用的时间越短,运动越慢的物体所用的时间就越长。在动画中,物体运动的速度越快,所拍摄的格数就越少;物体运动的速度越慢,所拍摄的格数就越多。

　　由于动画片中的动作节奏比较快,镜头比较短,因此在计算一个镜头或一个动作的时间时,要求更精确一些,除了以秒为单位外,往往还要以"格"为单位（1 秒 = 24 格）。动画时间的掌握是以固定的放映或播出速度为基础的。记录电影时间长度的最小单位是"格",每秒为 24 格;在电视中则称为"帧",每秒为 25 帧。两者的这种区别一般是难以察觉的。动作的运动无论是在什么情绪或节奏下,也不管是何种场景,都必须根据影片播放时每秒连续走 24 格来计算时间,它占的"格"数或"帧"数的多少,决定着一个动作过程的时间长短。也就是说,一个动作运动过程的时间长度,取决于对这种"格"或"帧"的数量的把握。一般来说,一个动作所需的时间长,其所占的"格"数就多;动作所需的时间短,所占的"格"数就少。

所以，动画师掌握时间的单位是 1/24 秒。如果在播放时一个动作需要一秒的时间，我们制作时则将其时间控制在 24 格，半秒则用 12 格，以此类推。如果是"一拍一"，每一格需要一张画，一秒的动作则需要 24 张画。如果是"一拍二"，即同样的动作是拍双格的，每一张画连续拍两次，每秒只需要画 12 张。如何把握动作中这 1/24 秒的感觉，对于动画的运动来说是一个重要的技巧（图 2-46）。

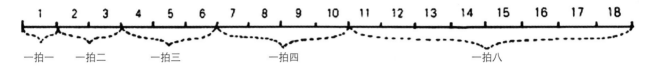

❶ 图 2-46　动画的时间与速度

可以看出，正是动画中在画稿上代表"空间"的动作位移距离的幅度变化与代表"时间"长度的格数变化关系的一般规律，构成了动画运动节奏的形式基础。时间与距离的关系决定着运动速度的快慢变化，从而造就了动作的不同节奏。

二、动画的节奏

动画的节奏是由剧情发展的曲折快慢，蒙太奇各种手法的运用以及动作的不同处理等综合而成的，此处所讲的节奏是基于动作与速度的角度来分析的节奏。

（一）动画节奏的要素

在自然界中，当物体从静止状态由某一点开始移动，到另外一点停止，具有如下特点：在动作的中部加速最大，然后变慢，直至最后停止。虽然在具体的动作细节上可能有很多差异，但这是一般运动节奏变化的规律。

在日常生活中，一切事物的运动（包括人的动作）都是充满节奏感的（图 2-47）。设计好的动作节奏对于加强动画片的表现力是很重要的。

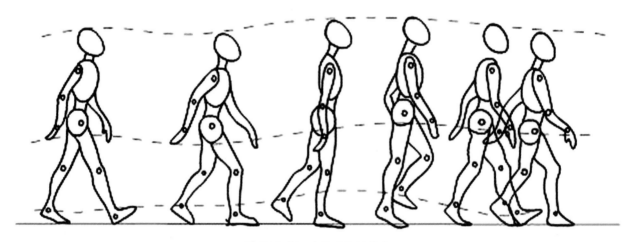

❶ 图 2-47　人物走路的节奏

当一个钟摆来回摆动时，在动作过程的两端速度要逐渐慢些。所以，在动画稿上对运动距离的分格，两端要比中间密一些，这样可以造成由慢逐步到快，然后从快再逐步慢下来的视觉感受（图 2-48）。

这种由静止—慢速—快速，或快速—慢速—停止，或静止—慢速—快速—慢速—停止的运动速度变化所构成的节奏，比较符合生活中常规动作的基本规律，尤其是表现缓慢、柔和、随意等非强烈性的动作运动过程，所以是

在动作设计中比较普遍采用的一种处理方法。

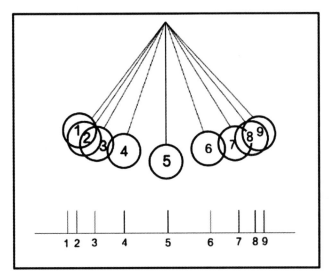

⊕ 图2-48　钟摆摆动的节奏

动画节奏的三要素为距离、时间和张数。①距离：代表动作幅度。第一张原画到第二张原画关键动态之间的距离，间距大，动作速度就快；间距小，动作速度就慢。②时间：代表动作的秒数。两张关键动态画之间所需的时间（多少张动画），秒数多，动作速度就慢；秒数少，动作速度就快。③张数：代表画面的数量。第一张原画到第二张原画关键动态之间动画的数量，动画张数多，间距就密，动作就慢；动作张数少，间距就宽，动作就快（图2-49）。

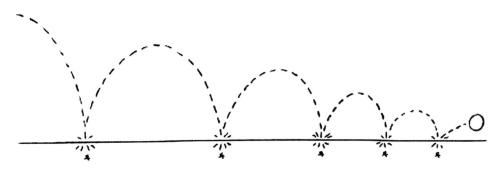

⊕ 图2-49　小球下落的动画节奏

由于动作的速度是由时间、距离及张数之间的关系决定的，其中又以动作幅度的节奏最为关键。如果动画节奏设计不当，那么就需要对时间和张数进行补充处理，如增加中间画或调整拍摄格数，也能起到一定的改善节奏的作用。

（二）加速与减速

物体运动是由于受到了力的作用，受力大的物体，它的运动速度就快；受力小的物体，运动速度就慢。在动画中，速度的变化节奏一般可分为三种类型：匀速运动、加速运动和减速运动。

然而在动画创作中，如果仅仅简单地把若干连续的画面按照一定的时间、距离、张数顺序拍摄出来，虽然能够动起来，但这种运动是缺乏生气的。动画的运动语言，就是研究动态、张数、动态间距及拍摄帧数之间所呈现出来的戏剧性动画元素。一般来说，物体的运动都是在力的作用下完成的。无论是具有生命的物体还是非生命的物体，在运动的过程中，由于受到各种作用力或反作用力的影响和制约，其运动状态必然发生各种变化，实际上就运动

发生的整个过程而言,匀速运动是很少见的,物体的运动无时无刻不在进行着力的转换,也就是无时无刻不在速度的变化过程之中。当然,任何运动都是相对的,这并不是说没有匀速运动。这种匀速运动应只存在于物体运动过程中的某一时间段,如行驶中的汽车、火车,奔跑中的动物等。在动画中,如果一个镜头只需交代一个动作的运动过程,而不涉及其动因和结果,那么,就可以采取匀速运动的方式,这在动画片中常运用节奏来处理。

加速和减速是我们运用时间的变化来控制动画运动节奏的重要手段。当我们将一个物体用力向上抛起时,由于地心引力的作用,物体运动的速度会逐渐降低,直至停止,这就是减速运动;同样由于地心引力的作用,当物体做自由落体运动时,就会产生重力加速度,速度越来越快,直到落到地面,这种运动就是加速运动。在动画中,当表现用力较大的动作时,为了强调力的突然增长,一般都是采用加速运动的方式以表现运动的爆发性或冲击力。减速运动则主要用于表现一个强烈的动作即将结束时或力量渐渐减弱直至完全停止时的运动状态,如汽车逐渐地停下来（图 2-50）。

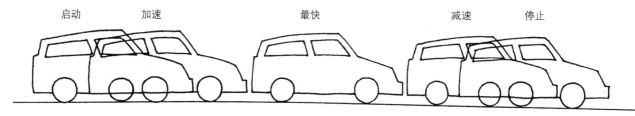

启动　　加速　　　　　　最快　　　　　减速　　停止

�", 图 2-50　汽车行驶的节奏

综上所述,动画片的制作必须重视节奏,时间与节奏是影视艺术语言的生命活力,动画制作的灵魂是动画生动有趣的重要元素。在未来技术发展的趋势下,故事情节的趣味性和动作节奏的夸张性,将是动画片竞争取胜的法宝。

课后练习

一、结合影片,举例说明动画中物体的运动节奏,并简单进行绘制。

二、绘制一个物体并分别表现其加速、减速、匀速的运动过程。

本·章·知·识·点

本章详细讲解了动画能动的原理。动画是采用逐帧拍摄对象并连续播放而形成的影像艺术,即把角色的动作变化等分解成瞬间画面,再用摄影机连续拍摄成一系列的镜头,那么,如何设计这些瞬间画面就成了动画制作的关键。我们将动作中的关键姿势称为关键帧,通过合理把握动作的节奏和速度,给关键帧加上中间画,再利用动画分层原理分开制作拍摄,最后合成连续的画面镜头。动画表现对象复杂多变,运动规律各有特点,在掌握原画设计的原理以及中间画技法之后,还需根据具体规律灵活运用。有时合理地违背常规,反而能获得意外有趣的表现。本章重点讲解了动画形成的基本原理、动画的播放速度、原画的概念和应用、动画的分层设计、中间画技法（移位同描法、对位法、直接绘制法）、动画的时间与节奏。

第三章
物体的运动规律

我们知道,动画是利用了人眼的视觉暂留原理制作出来的。所谓动画中的运动,也是经过人为设计,根据运动规律创作出来的。动画片中表现的人物角色、动物角色以及自然现象等事物,背后的运动规律各不相同。如何准确地还原,甚至是更富戏剧性地表现这些动作,对于我们塑造人物的性格特点及提高作品作画质量至关重要。事实证明,生活中常见的物体运动规律离不开曲线、惯性、弹性、预备和缓冲、追随运动。只有正确掌握并灵活运用这些规律,才能更好地提升动画艺术的魅力。

教学目标:学习并理解动画中物体的运动规律分别有哪些种类与特点。通过练习,掌握物体运动规律的绘制方法与技巧。

教学内容:物体在曲线运动、惯性运动、弹性运动、预备、缓存运动、追随运动中的运动规律及表现技法。

教学重点:能区分物体不同运动规律的表现特点。

教学难点:掌握物体不同运动规律的绘制技法。

第一节 曲 线 运 动

在物理学中,当物体所受的合外力与其速度方向不在同一直线上,物体的运动就是曲线运动。曲线运动是动画中物体运动的基本状态。充分运用曲线运动规律,能让动作表现得更自然、柔和并具有韵律感,从而显得更逼真(图3-1)。

曲线运动在生活中无处不在,例如弹弓射出的抛物线轨迹,头发飘动的痕迹,月球围绕地球的运动等,都呈现出物体运动的曲线变化,曲线运动可以对物体在运动位移上的轨迹变化进行描写与刻画。

曲线运动是动画片绘制环节中不可或缺的一种运动规律,有着非常广泛的应用。角色动作的曲线运动使画面在视觉效果上达到流畅连贯的感受。曲线运

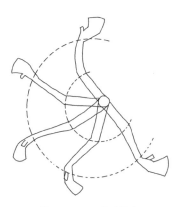

⊕ 图3-1 手臂挥舞

动往往是那些柔软、轻柔的物体在受到外力作用下所产生的运动,这些运动看似无序,但其实都有规律可循:一是向一个方向顺序进行力量的传递;二是动作不断地循环往复。物体做曲线运动时方向在不断地变化,区别于直线运动在运动方向、速度上的单一和僵硬 (图3-2)。曲线运动使物体的动作更富有节奏感与动感。

动画片中的曲线运动表现在非直线型的不规则运动方式上，一般用来表现小草、绸带、旗帜、尾巴等物体的运动。表现柔美、轻盈的物体运动时，都会运用到曲线运动规律。

动画中的曲线运动大致分为三类，分别是弧形曲线运动、波形曲线运动、S形曲线运动。其中，弧形曲线运动是最简单的曲线运动方式，是曲线运动的基本元素；波形曲线运动和S形曲线运动相较更为复杂，是动画片中曲线运动表现的主要内容。动画片中曲线运动的使用，会使得动画角色的动作形态以及在自然状态下的物体、气体、液体的形态更加柔和、圆滑。

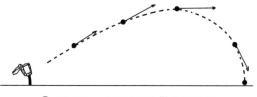

⊕ 图 3-2　弹弓射出的抛物线轨迹

一、弧形曲线运动

物体的运动轨迹为弧线的称为弧形曲线运动（图3-3）。

表现弧形曲线运动时，要注意两点：一是抛物线弧度的大小有所变化；二是注意运动过程中的加减速度绘制。

某些物体的一端固定在一个位置，另一端受到作用力时，所呈现出的运动轨迹也是弧形曲线，最具代表性的动作为草木的飘动（图3-4）。

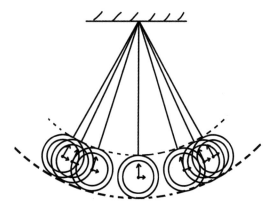

⊕ 图 3-3　钟摆的运动轨迹

⊕ 图 3-4　草木飘动的曲线运动轨迹

小草自身比较柔韧，根部被固定，枝干受到风力的作用向下弯曲，当风力到达草尖后，又因为小草自身的韧性，自下而上地将自己再次立起。在曲线运动过程中，同一物体的运动方向不同，产生的轨迹也不尽相同（图3-5）。

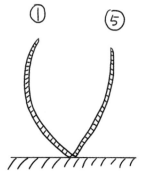 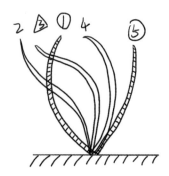 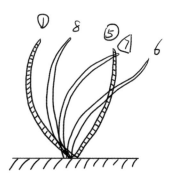

⊕ 图 3-5　草木运动方向不同，会产生不同的曲线运动

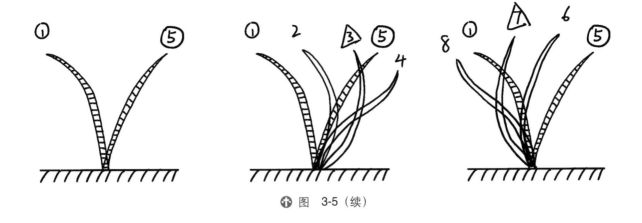

⊕ 图 3-5（续）

二、波形曲线运动

当质地柔软、轻薄的物体受到作用力时，其运动轨迹呈波形，产生波形的曲线运动。其运动过程不能是僵硬的、直线运行的。

将轻薄柔软物体的一端固定在一个位置上，当它受到力的作用时，其运动规律顺着力的方向，从固定的一端渐渐推移到另一端，形成一波波凸起凹下的波形曲线运动（图3-6）。

当理解了波形曲线运动后，对旗帜的曲线运动的理解就有了一定的基础。当旗帜受到风力的作用时，气流挤压着柔软的旗帜向前滚动，旗帜产生飞舞的视觉效果，出现波形曲线运动（图3-7和图3-8）。

⊕ 图 3-6　波形曲线运动　　　　⊕ 图 3-7　旗帜飞舞飘动

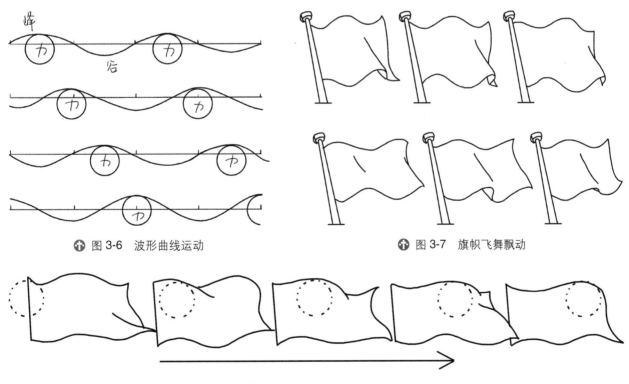

⊕ 图 3-8　旗帜的曲线运动

旗帜的上下边缘处理成不同节奏的波峰和波谷，这样会使得旗帜的飘舞更加灵动自然（图3-9）。

旗帜的边缘细节要处理得随意自然，可以有一些皱褶的细节，使得画面效果更加丰富（图3-10）。

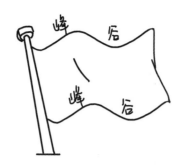

⊕ 图 3-9　旗帜的边缘处理

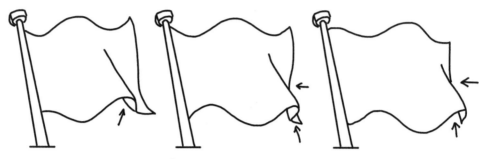

⊕ 图 3-10　旗帜的细节处理

在表现旗帜的运动波形曲线时，可随着旗帜的波形边缘进行曲线运动的动画绘制。在绘制时要注意，曲线的运动趋势始终朝一个方向，不可逆转；边缘的波峰和波谷变化按照中间位置进行确定；旗帜边缘不要过分追求中间位置，否则会使得画面僵硬，不自然。

三、S 形曲线运动

表现柔软而又有韧性的物体，主动力在一个点上，依靠自身或外部主动力的作用，使力量从一端过渡到另一端，在此过程中产生的运动轨迹呈现 S 形曲线。

最典型的 S 形曲线运动是动物的尾巴。尾巴的运动过程无论是上下摇摆还是左右晃动，都不会为 90°的直角，一定是非常柔和、缓慢地来回运动的。如松鼠、马匹、猫的尾巴在甩动过程中产生的运动线（图 3-11）。

⊕ 图 3-11　尾巴的运动轨迹

以松鼠为例，松鼠的尾巴造型蓬松、柔软，在运动的过程中，像有一个圆球在尾巴中来回滚动，使得尾巴在动作的时候更有生命力、吸引力。松鼠在跳跃、奔跑时，尾巴会随之产生相应的曲线运动（图 3-12）。

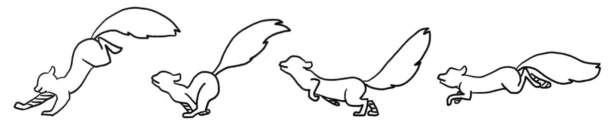

⊕ 图 3-12　跳跃时尾巴的曲线运动

尾巴在甩动的过程中,呈现为一个 S 形来回变换的运动状态,连接后可形成一个"8"字形运动路线(图 3-13 和图 3-14)。

⊕ 图 3-13 尾巴甩动形成的运动轨迹

⊕ 图 3-14 S 形运动轨迹的循环变化

在动画的制作过程中,也会遇到一些其他物体的运动,既有波形曲线运动的趋势,同时也具有 S 形曲线运动的形态（图 3-15 ～ 图 3-17）。

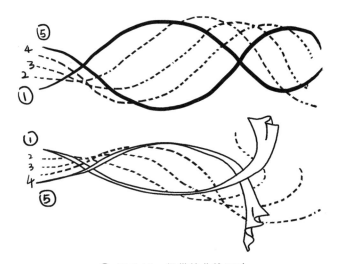

⊕ 图 3-15 绸带的曲线运动

⊕ 图 3-16 芦苇的 S 形曲线运动

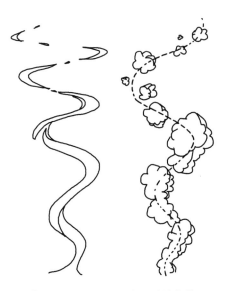

⊕ 图 3-17 S 形曲线运动的物体

在理解了基本物体的曲线运动规律后，需要在实际动画绘制工作中加以组合、变换、灵活使用，才能使观众在观看动画影片时，获得更为生动、有趣的视觉效果。

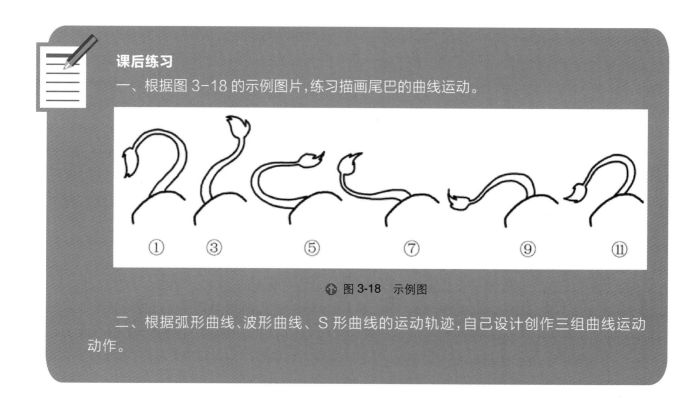

课后练习

一、根据图 3-18 的示例图片，练习描画尾巴的曲线运动。

① ③ ⑤ ⑦ ⑨ ⑪

📷 图 3-18 示例图

二、根据弧形曲线、波形曲线、S 形曲线的运动轨迹，自己设计创作三组曲线运动动作。

第二节 惯性运动

惯性是物体的一种固有属性，存在于任何物体的运动之中。如果没有任何力的作用，物体将保持静止状态或匀速直线运动两种状态，即惯性定律。

因此，要认识惯性运动的规律，首先要了解力与惯性的概念。

一、力的概念

力可以通过活动关节或有关节的肢体进行传送。物体的重量越大，移动物体所需的力也越大。一个重的物体比轻的物体有更大的惯性和动能。此为物体力的自身所在与表现。

若物体重量不变，外力的施加也会影响物体的形态与表现。

一个轻的物体，例如气球，在静止时很小的力便可推动其加速移动。但由于其自身重量较轻，动能很小，空气的摩擦阻力会使其很快减速，所以它并不会移动很远。相对的，保龄球自身的重量较重，通过外力可推动其向前运动，且空气的摩擦力对其影响较小，可移动较远的距离。

因此，惯性运动设计也需要考虑到阻力，空气阻力与摩擦阻力都会对其造成影响。阻力也是使动作停止的主要因素之一，在进行动画运动设计时需要考虑该因素。

二、惯性的概念

物体保持静止状态或者保持匀速直线运动状态的性质称为惯性。惯性,简单而言就是保持性。惯性是物体的一种固有属性,存在于任何物体。我们可观察自然界中的事物甚至我们自身,每件都具有保持性。

物体的惯性在任何时候,受外力作用或不受外力作用,静止或运动,都不会改变,更不会消失。

因此,惯性是所有物体运动存在的本质属性。例如,当向上扔苹果时,最终苹果会由于地心引力作用以及惯性作用力导致向下坠落而不是向上飞。射箭时由于惯性的作用而产生直线运动,正中靶心等(图3-19)。

⊕ 图3-19　惯性运动

我们做一个实验来加深理解。在桌面上准备7颗棋子,呈纵向状态整齐叠放成柱形,然后选择一细棍状物体快速敲击其中第4颗棋子,观察结果。会发现不同于想象中的上面4颗棋子都掉落于桌面,而是第4颗棋子迅速离开原位置,在其下方叠放整齐的棋子则落在桌面上,而它上方的3颗棋子则会呈现垂直落下的状态(图3-20)。

⊕ 图3-20　棋子掉落示意图

图3-21所示为玩具熊的自由下落运动规律。首先物体受到重力的影响,该物体在下落过程中呈现视觉变窄的形态,在接触到平面后有一反弹状态,最终恢复原形。

⊕ 图3-21　小熊自由下落运动状态

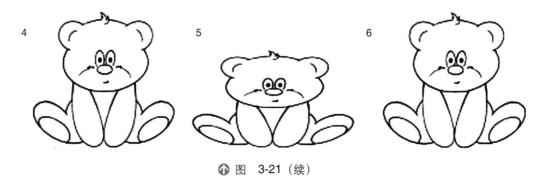

⊕ 图　3-21（续）

图 3-22 所示为女孩在外力推动下在秋千上所产生的惯性运动。由于绳子的牵引与限制，人在外力推动下所产生的弧线运动必然是同绳子的运动状态相同的，女孩身体也会随着绳子与外力的惯性而产生一些趋向性的变化。

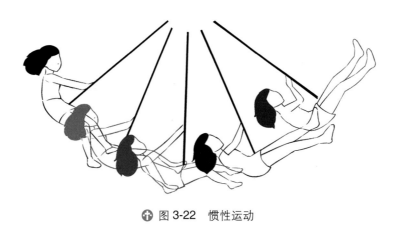

⊕ 图 3-22　惯性运动

三、惯性运动规律

关于物体惯性的运动规律可以从以下三个方面来理解。

第一，惯性是物体的固有属性。任何物体，不论它的地理位置如何或运动状态如何，都具有惯性。

第二，质量是物体惯性大小的量度。不能认为物体速度大，其惯性就大。例如，乒乓球速度再大，也会很容易让它停下来。但是，火车速度再小，也不容易让它停下来。也不能认为物体越重，其惯性就越大，因为一个物体的重力与地理位置有关。

第三，物体的运动不是靠力来维持的，是物体有惯性的缘故。

运动物体质量越大时它产生的惯性作用力就越大，惯性作用效果就越明显，运动轨迹的改变程度也就越明显。

如果物体的质量比较小时，当改变其运动状态，其发生的物体形变就会比较小，运动轨迹也不会特别明显。

此外，运动物体的刚柔程度也会对惯性运动产生一定的影响，刚性的物体在运动时，动作变化比较明显，比较强硬。柔性物体在运动时，动作比较柔和，动作变化没有那么明显。应依据这些惯性运动规律进行二维动画的制作。

例如，当车辆行驶出现意外时，由于惯性的作用车中的人会向前扑倒。同理，一个穿溜冰鞋溜冰的人，遇到障碍物会突然停止，但由于惯性的作用，人会保持原来的运动状态继续前进甚至倒向前方。坐车的乘客，由于汽车突然开动，身体会向后倾倒，这是由于汽车已开始前进，而乘客由于惯性还保持静止的状态而造成的转态异动；

相反,当汽车突然停止时,身体又会向前倾倒,原因是汽车停止前进,乘客由于惯性还在保持原来速度前进的缘故。

惯性的作用可以体现在以下四个方面:一是使动作生动、自然、流畅,二是用来表现物体的重量、受到的阻力,三是动作的延伸,四是缓冲和预备。质量越大的物体惯性就越大。通过反作用的方法可以有效地体现出有质量物体的惯性特征,也就会给人一种有重量的物体抗拒运动变化的感觉。在绘制过程中要谨记物体速度越快,惯性越大,变形的幅度也越大。

需要注意的是,物体运动的加速度,也就是指物体在开始运动的时候,是有一个由不运动到运动、由慢到快的过程;停下来的时候,也会有一个由快到慢,再到停下来的过程。其原理和反作用是一样的:同样是因为物体有惯性,所以抗拒自身运动状态的改变。这些方面某些细节的适当夸大,都会有效地改变角色的重量感(图3-23)。

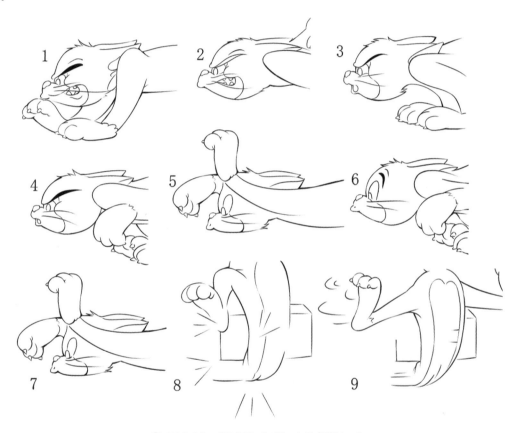

　图 3-23　《汤姆和杰瑞》中的惯性运动

由于变形只发生在一瞬间,所以在动画表现中要注意适度控制变形时间,再在适当的时机恢复到正常形态。

比如一辆大型货车重量比一辆小轿车重得多,那么它的惯性也较轿车大得多。因此,大型货车起步很慢,小轿车起步较快。大货车的运动状态较小轿车运动状态不易改变,小轿车的运动状态则很容易改变,且伴随物会随之发生变化(图3-24)。

日本动画电影《恶童》中的截图(图3-25)。首先该故事情节画面体现的是对于惯性的运用。动画影片截图中可见车体产生撞击之后,物体由于惯性,保持它原有运动状态的趋势,向前驶出,遇到撞击物后逐渐减缓并改变运动方向,由于撞击力度过大而产生向上驶出的运动状态,然后加速度撞向地面行人。动画通过惯性的运用手法来加大体现事件的突发情况与物体的强有力撞击力度,丰富了整个画面与故事情节。

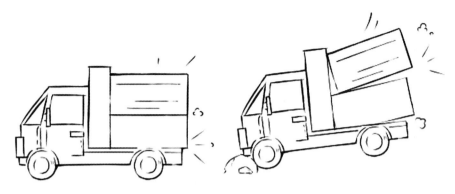

⊕ 图 3-24　车体遇撞击物后产生的惯性运动

⊕ 图 3-25　动画电影《恶童》中惯性运动规律应用截图

动画创作可在符合运动规律的基础上进行适当的艺术处理,夸张并强化惯性这一特征。对撞击后的效果进行夸张放大处理,最后停止动作。通过对惯性的夸张来展现车体碰撞后的极端运动状态,增强了动作的表现力。

掌握了惯性运动规律后,在动画设计中还需要考虑到阻力的因素。空气的阻力与摩擦阻力都会对物体或者其伴随物体造成影响,阻力也是使动作停止的主要因素之一。

课后练习
一、绘制一套物体随重力自由落下的运动规律图。
二、绘制一套刹车状态下人在公交车上的运动状态图。

第三节　弹性运动

在观看迪士尼二维动画片的时候,我们经常能感觉到片中角色或者道具的动作表现得很柔软,具有弹性。例如,角色从高处摔下来,不会受伤,而是压扁之后快速复原;两只牛用力相撞不会骨折,而是充满弹性地挤压之后,再弹开(图3-26)。它们的动作或表情往往打破现实,被赋予了动画特有的表现效果,充满了卡通趣味与幽默感。

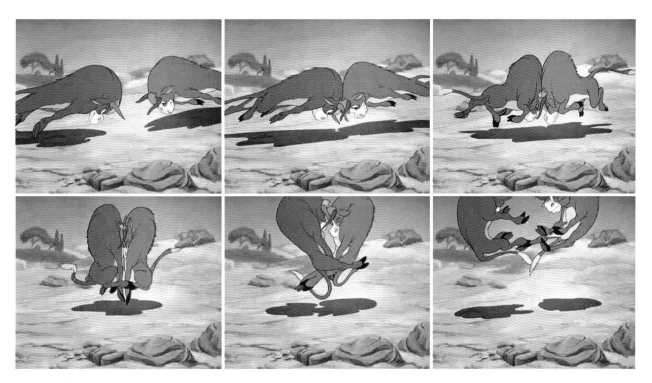

⊕ 图3-26　动画片《公牛费迪南德》片段

那么这种柔软又具有弹性的动作是怎么设计出来的呢?我们先从一个小球弹跳的例子开始说起。

一、弹性的定义

下面是生活中关于弹性最常见的一个例子，当皮球从空中落下，碰到地面后会弹起来甚至会反复多次反弹，最后慢慢停下，这就是弹性现象。

物理学表明，物体在受到力的作用时，它的形态和体积会发生改变，这种改变称为弹性形变。物体受外力作用发生形变时，会产生弹力，当作用力消失后，物体又恢复原来形状的性质，当形变消失时，弹力也随之消失。

二、弹性原理

我们试着用弹性原理来解释皮球运动，当皮球落在地面上，自身的重力与地面的反作用力，使皮球发生形变，产生向上的弹力，皮球从地面上弹了起来。弹起到一定高度，受到地心引力的牵引，皮球再次落到地面，发生形变，然后反弹。这样从强至弱反复弹跳几次，直至力消失后，皮球趋于静止状态（图3-27）。

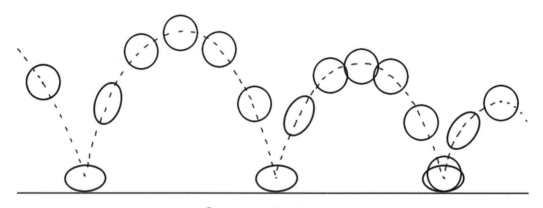

✚ 图3-27　皮球落地变化

三、弹性的运动分析

我们知道皮球质地较柔软，受力后会发生形变并产生弹力，那么其他物体受力后，也会发生形变、产生弹力吗？物理学的研究表明，任何物体在受到力的作用时，都会发生形变。

当然，由于物体的质地不同，受到的作用力的大小不一样，因此发生的弹性形变大小也不一样。有的物体形变比较明显，产生的弹力较大；有的物体形变不明显，产生的弹力较小，不容易为肉眼所察觉。

用橡胶做的皮球，质地柔软，里面充满了气体，在受力后发生了明显的变化，产生的弹力大，弹得很高，还会连续弹跳多次，并且在着地时发生压扁形变。

换成材质较硬的高尔夫球从空中落下，同样会反复弹跳几次再停止，但是着地的球不会被压扁，而是直接弹起来。

如果是铅球，自身质量大，质地硬，受力后的形变和弹力就更小，只会轻微地弹起后开始滚动。

另外，如果是一个很重的箱子，它受力后所发生的形变和产生的弹力也很小，有时还会受到冲击力的影响直接碎掉（图3-28）。

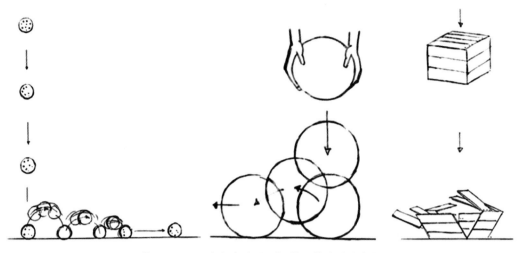

⊕ 图 3-28　高尔夫球、铅球、箱子落地时的变化

四、弹性在动画中的表现

　　虽然有的物体在受力后形变不明显,但是在动画片中,有时根据故事剧情或影片风格的需要,也为了使表演更加具有戏剧性和幽默感,我们也会运用夸张变形的手法,表现其弹性形变。

　　图 3-29 中表现了一个人跳水的画面,我们将他的动作进行了拉伸,原画 A 类似球落地时的拉长形变;原画 B 类似球的压扁状态;原画 C 模拟球反弹时加速拉长形变的过程;原画 D 则类似球的空中状态,没有挤压形变。这套动作将人物进行了弹性形变,显得动作更加柔软、不死板,让观众感受到了力的转变,因此动作就有了体积感与重量感,整体感觉较流畅。

⊕ 图 3-29　人物跳水动作中弹性的表现

　　如图 3-30 所示,这是一套立定跳远的循环分解动画,其运动轨迹线是曲线,原画① = 原画⑦。运动过程中角色的身体也发生了挤压和拉伸的弹性形变。

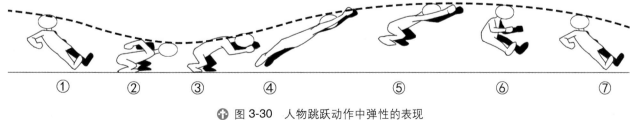

　　　①　　　　　②　　　　　③　　　　　④　　　　　　　　⑤　　　　　　⑥　　　　　　⑦

⊕ 图 3-30　人物跳跃动作中弹性的表现

　　同样,小球弹跳原理也可以应用于动物的弹跳动画之中。如图 3-31 所示,青蛙在着地和起跳时,四肢产生了

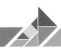

拉伸和挤压形变。

由此可见，在动画中，我们主要靠角色的"拉伸"和"挤压"来表现弹性形变现象，拉伸和挤压的幅度取决于动画设计的要求，有的形变明显，有的较为写实。

由于动画片的制作手段和风格样式不同，其夸张变形的幅度大小也不同，传统二维动画中挤压变形的程度往往在三维动画中很难重现。

⊕ 图 3-31　细节变化在青蛙跳跃中的应用

五、弹性形变规则

动画片中，物体或角色在发生弹性形变时，要注意其形变的特征，可以从以下几个方面入手。

（一）反弹过程

表现物体着地时，要注意反弹运动。下落反弹的完整动作分为三个过程，即下落、撞击、上升。反弹物体的轨迹是抛物线。

（二）速度变化

形变的过程中有加速和减速的变化，反弹中，下落为加速，上升为减速，可根据物体的不同性质灵活应变。

（三）跟随物

形变的时候，要考虑其随属物的跟随运动，如图3-32中公牛的尾巴。

（四）夸张变形

形变过程中，可以将物体的形状进行夸张变形，从而表现出动画特有的戏剧性。

（五）动画节奏

当然，在表现弹性运动时，有了关键帧动作还不够，必须根据速度与节奏变化的要求，合理增加中间帧，否则动作将会失去真实感。

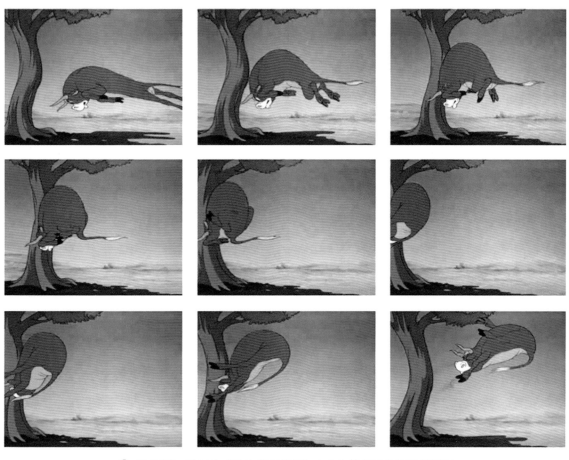

⊕ 图 3-32　动画片《公牛费迪南德》中公牛撞树动作的弹性形变

课后练习
绘制不同材质球体落地的弹性动画。

第四节　预备、缓冲运动

一、预备动作

　　预备动作是角色在实际运动之前的预先动作，是为一个动作所做的准备，是角色在朝某一个动作方向运动前，所呈现的反方向的动作。在现实生活中，预备动作发生在每一个动作中。常常是人们进行主要动作前的准备，是个提前的动作。预备动作是主要动作的前奏，它预示了主要动作的运动方向、力量、大小和速度。通过观察现实生活中的动作可以有效地认识预备动作（图 3-33）。

　　当动画中有一些静止的物体时，观众的注意力是分散的，但当其中一个物体突然动起来时，观众的注意力就会被吸引在这个运动的物体上。因此，在主要动作之前有一些预备的动作，会极大地吸引观众的注意力，也会克服角色呆板的表现，使角色看起来更加生动（图 3-34 和图 3-35）。

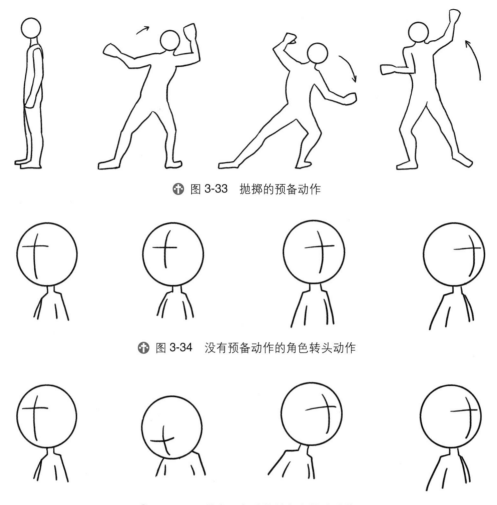

⊕ 图 3-33　抛掷的预备动作

⊕ 图 3-34　没有预备动作的角色转头动作

⊕ 图 3-35　带有预备动作的角色转头动作

最具有代表性的预备动作是跳跃动作，如图 3-36 所示。角色在跳起之前会先微蹲，或者向前跨越的时候会先向反方向微微倾斜。加入和主要动作反方向的动作，来提升将要发生动作的张力。

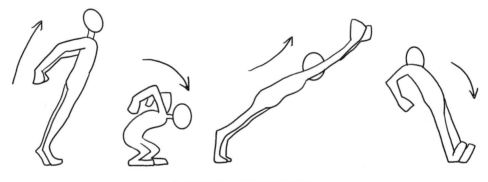

⊕ 图 3-36　起跳的预备动作

因此，预备动作总是与主要动作的方向相反（图 3-37）。

要想使动作具有明确的节奏，任何动作都会利用反方向的预备动作，主要动作向前时，预备动作向后；主要动作向右时，预备动作向左。

预备动作的幅度大小、时间长短与主要动作的力量大小、速度快慢呈正比。预备动作幅度越大、时间越长，则主要动作的力量越大、速度越快；反之，预备动作的幅度越小、时间越短，则主要动作的力量越小、速度越慢。

预备动作的设计会使得动画画面在视觉效果上的表现更有力度,预备动作可使任何动作的力度增强(图 3-38 和图 3-39)。

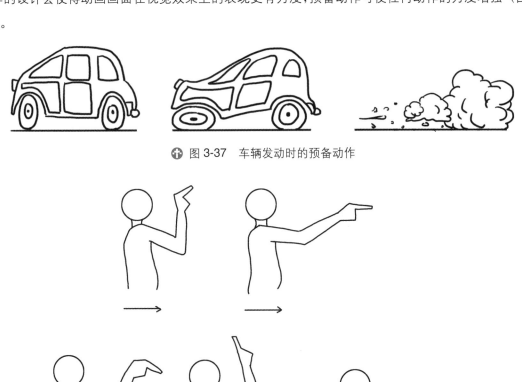

⊕ 图 3-37 车辆发动时的预备动作

⊕ 图 3-38 带有预备动作会使角色的动作表现更有力度

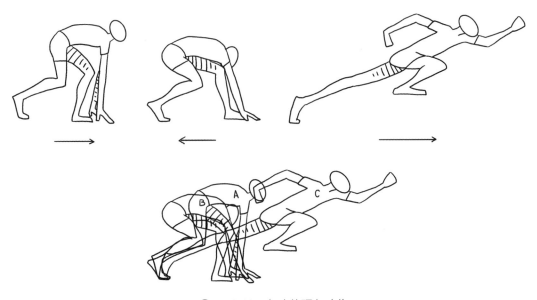

⊕ 图 3-39 起跑的预备动作

预备动作与其后发生的主要动作有所关联,预备动作为主要动作做铺垫,告知接下来将要发生的动作,给观众传递更多的信息与内容(图 3-40 和图 3-41)。

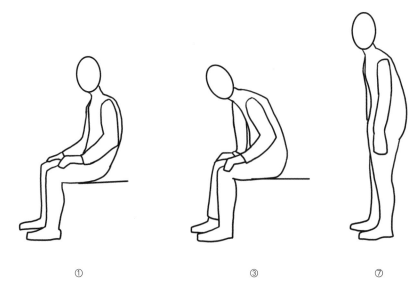

① ③ ⑦

⊕ 图 3-40 身体弯曲的动作告知观众角色起身

⊕ 图 3-41 身体起跑的动作告知观众角色跑出画面

 预备动作可以当作伏笔进行设置，在一个主要动作实际发生之前，观众对预备动作产生预期，但发生的主要动作却截然不同，就产生了戏剧效果。

二、缓冲动作

 缓冲动作与预备动作刚好相反，是角色在一个动作结束前收回的动作，当物体运动结束时，物体不是马上停止，而是会继续运动一段时间再停止。较为明显的缓冲动作是行驶中的汽车急刹车时，车上的乘客会身体前倾（图 3-42）。

 缓冲是修饰主要动作的另一个重要元素。缓冲动作应用于主要动作结束时，它的普遍表现是随着主要动作的运动趋势方向继续运动后，再回到物体运动本应该停止的位置上（图 3-43）。即先越过，再折返。

 缓冲动作的幅度大小与主要动作的力量、速度的大小呈正比关系。速度快、力量大的主要动作，其缓冲动作的幅度也较大；速度慢、力量小的主要动作，其缓冲动作的幅度也会较小。缓冲动作会使角色的整体动作更为自然、合理（图 3-44）。

 缓冲动作为一组动作的结束，有时候也是下一组动作的预备动作。

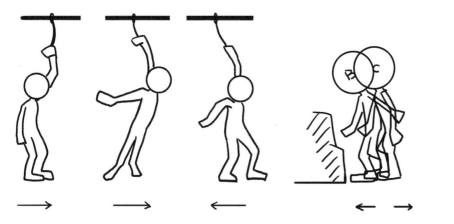

⬆ 图 3-42　刹车时身体的缓冲动作

⬆ 图 3-43　停止时的缓冲动作

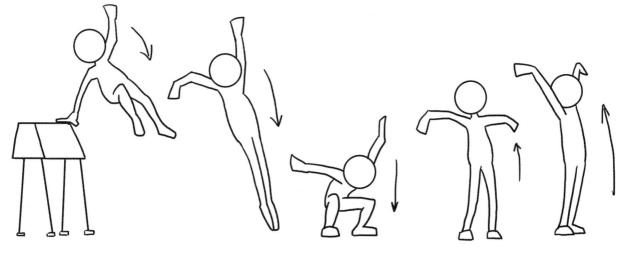

⬆ 图 3-44　跳跃落下时角色的缓冲动作

课后练习

一、根据图 3-45 的示例图片，分别练习表现预备动作。

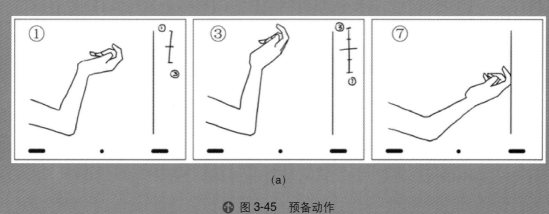

(a)

⬆ 图 3-45　预备动作

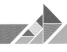

(b)

图 3-45（续）

二、自己设计一组（至少 9 帧）表现预备、缓冲的动作。

第五节　追随运动

一、追随动作

惯性与追随动作的关系密不可分。可以把惯性看作追随动作的一部分。

追随动作指的是主要角色动作形象的附属物在运动过程中的运动状态。分为主动作和次动作，主动作是动作完成的主要目的，次动作是伴随主动作出现的、被动的附属动作。对一个分节的物体，先受力的一端称为主动端，后受力的一端称为被动端。被动端的运动永远慢于并追随主动端。追随运动可以使动作看起来更自然，曲线更多、更流畅。如各人物或动物的附属物，比如兔子的耳朵，动物的尾巴，人物的头发、佩戴的围巾和耳环等。此类附属物会在运动形象停止后继续运动，具有独立运动性，因此在创作时不能与角色主体的动作做同步处理。

追随动作没有固定程式。追随动作具体可表现为穿着风衣奔跑的人突然停下时，风衣飘动的效果、手臂追随摆动的效果、头发摆动的效果，以及其他附属物的追随动作。

追随运动可以让运动形象在动作细节上更加形象、生动，让受众感受到刚刚发生或即将发生的事情。在动画表现中一个较简单的呈现方法就是超过原定的位置一段距离再回归原位，或在设定好的位置后稍过一点。

在动画的动作绘制中，要充分发挥想象力，将想象力与理论知识相结合来表现物体的追随运动状态。设计过程中可运用夸张与变形的手法，但要掌握好节奏。追随运动大量运用于动画制作中，是使角色动作与故事画面看起来更为生动的重要表现手段之一。可以使角色的动作更有张力，看起来更有弹性。

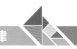

绘画时还应注意运动形象主体物不同,所产生的追随附属物动作也不相同,在绘制过程中可搭配运动夸张变形的手法(图 3-46)。

⚓ 图 3-46 《兔八哥》中兔耳朵的追随动作

二、追随动作的决定因素

人物在进行一个动作时,并不是身体的所有部位和附属物体都在同一时间以同样的速度进行运动,而是以动作中身体的引导部分为主要动作,其他身体部分和附属物体为次要动作,并且由于重量、质感、弹性、阻力等因素的影响进行滞后的运动,呈现出不同时间不同速度的有层次的运动效果。

追随动作的决定因素为三个方面:一是运动形象的动作状态,二是附属物自身的材质及柔韧度,三是外力的作用。

运动形象的动作状态重点考虑速度方面,实体在产生运动时所有部位并不是瞬间同时进行的,之间存在着快慢的区别。例如,运动的人物,身体到达终点停止时,做追随运动的衣服、发饰可能要比身体慢一个节拍停止。我们在进行动画设计时应注意区分不同材质的物体在速度上的处理也不一样。追随动作是每个原画设计人员需要

掌握的基本技能。

对于人而言，追随物体除了身体的运动外，还包含头发、面部肌肉、四肢、衣服以及佩戴物等。

头发是每个人运动过程中必须要考虑的追随物，尤其是女性（图 3-47）。

图 3-47 《小美人鱼》中主要角色头发的追随动作

面部肥胖松软的部分因为重量和弹性的原因，同时伴随着物体运动的影响也会滞后于头部动作，并在几次惯性缓冲后停止动作。通过这种方式可让角色的动作更加顺畅、生动，增强角色动作的真实感。

四肢的追随设计要考虑到人体结构，如若过分夸张的造型或四肢过度摆动、弯折则会造成相反的效果。

伴随物体的运动，例如小狗开始跑动后，它的耳朵会追随前进，它下垂的耳朵会被拖着向前进。如果狗的头部呈现向前运动的趋势，耳朵会呈波浪形向前运动。当头部停下时，耳朵会由于惯性作用先向前摆动，最后停止。

在动画片《宠物小精灵》中就大量地运用了跟随运动的特性，特别是在动画角色的转头动作中十分明显（图 3-48）。动画角色皮卡丘在进行转头动作时，以脖子为轴心，整个头部随着身体扭动，并且为主要动作。角色的耳朵由于毛绒柔软的特性，运动状态呈现跟随并慢于头部开始运动。当身体与头部停止转向动作后，耳部会滞后于运动主体而缓慢停止运动。在动画设计中运用此方法进行设计可突出角色的柔软与可爱之处。

除运动物体本身与追随物相互运动外，相关联的物体也会由于带动作用跟随一起产生趋向性的追随运动，例如一些外在的附着物体（图 3-49）。

可以将追随动作进行适当的夸张以突出视觉效果，给观众带来震撼或愉快的感官体验。例如在日本动漫《火影忍者》中，我们可以经常看到这样的镜头，为了突出角色的动作速度，角色（忍者）突然起跳或向前冲，随之带动的衣服等细节以夸张的形式做追随处理，突出了视觉效果。

追随动作没有固定程式。在动画设计中很多滑稽的动作，都是通过夸张追随动作的方式来体现的。如一只受惊的猫，为了体现其受惊的状态，一般将其身上的毛或者四肢的运动状态进行夸张体现。再如毛发夸张的炸开，四肢造型夸张或变形等。很多动画片滑稽动作的原理都是以追随动作为基础，来自对追随动作的夸张。

追随运动的设计可以给画面带来丰富的娱乐效果，所以在绘制过程中，机械地将附属物进行动作效果设计，会导致整个动画的运动形象与观看效果显得死板且乏味。

图 3-48 动画片《宠物小精灵》中追随动作的应用

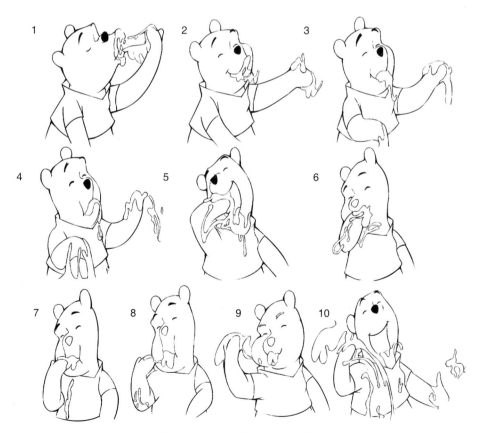

图 3-49 《小熊维尼》中的追随运动

在制作二维动画时,除了按照追随运动的规律进行动画人物动作的改变外,同时,还需要考虑到外力因素对其产生的影响,比如说天气、衣服材质与空气阻力等。

还要考虑到物体本身的运动状态与外力的作用。例如,当孙悟空晃动头部时,头上的丝带会受到气流的影响造成波动,运动方向由后至前,与角色头部的晃动方向成相反的状态;当头部停止晃动时,丝带仍做追随运动继续飘动,随后逐渐停止。除头部运动外风力对头部跟随物——头发也会产生影响。哪吒在晃动时,他头部的配饰、耳饰也会随之进行追随运动（图3-50）。

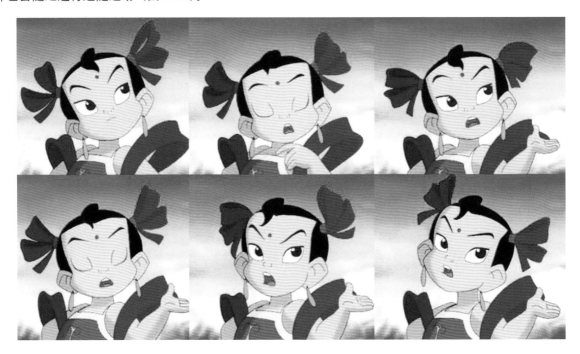

⊕ 图3-50　动画片《少年英雄哪吒》中追随运动的设计

若头部保持不动,随着外力风的介入,对头发产生的影响也十分明显。女士相对男士头发较长、较柔韧,那么它的带动追随效果也更明显（图3-51）。

⊕ 图3-51　《风中奇缘》中风对头发的影响

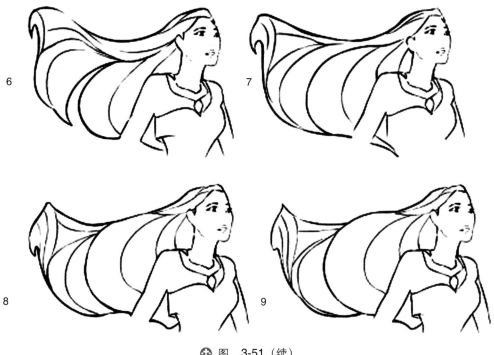

⊕ 图　3-51（续）

又如鱼在水中游动,除自身运动之外,水也会对其造成影响。鱼尾与鱼鳞上的表现最明显。如图 3-52 所示,为鱼在水中游动、转身,以及水对鱼尾、鱼鳍等追随物体的影响。

⊕ 图 3-52　外力对鱼的追随物的影响

由此可见,追随动作是动画制作设计中趣味性的体现。

在追随运动的设计中,除需要考虑运动物体自身的动作状态外,还要考虑附属物自身的材质及柔韧度,外力作用的考虑也不可缺少。

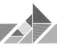

课后练习

一、请为迪士尼女性角色转头画面绘制出其头发随头部扭动后产生的追随动作过程，如图 3-53 所示。

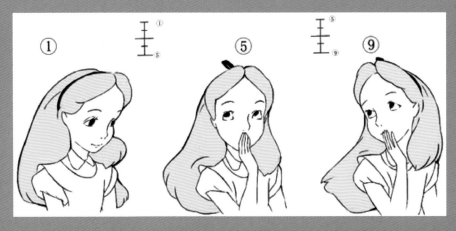

❀ 图 3-53　角色转头画面

二、图 3-54 为迪士尼动画角色之一的唐老鸭，请根据其动作来判断头饰的追随动作，并画出问号所在图片的空白部分。

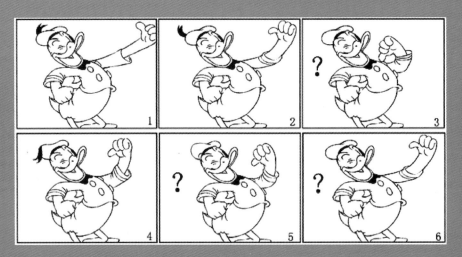

❀ 图 3-54　唐老鸭头饰的追随动作

⋯⋯⋯⋯⋯⋯⋯⋯⋯⋯⋯⋯⋯⋯ 本·章·知·识·点 ⋯⋯⋯⋯⋯⋯⋯⋯⋯⋯⋯⋯⋯⋯

　　本章围绕自然界物体中 5 种最基本的运动规律，结合案例进行了全面讲解。5 种最基本的运动规律是曲线运动规律（弧形、波形、S 形）、惯性运动规律、弹性运动规律、预备及缓冲动作运动规律、追随运动规律。

　　以上常规物体运动规律是设计任何动作都应该考虑的基础专业知识，目的是给角色赋予生命力。在实际制作动画时，往往是几种运动规律同时要考虑。不同材质、不同环境下的物体所呈现的运动方式也不同，我们只有通过观察，在实际创作过程中不断积累经验，将基本知识融入原画设计中，才能体会到动画创作真正的乐趣所在。

物体的运动规律——
其他.mp4

物体的运动规律——
曲线.mp4

第四章
人物的运动规律

人物作为动画片中的主要角色,是我们需要重点刻画的对象。人物的动作本身复杂多变,细致入微。本章从人物基本的走路、跑跳、表情三个方面入手,从不同角度总结了一系列模式化的运动规律。但是,人物都是有其个性、性格、感情的,只有将这种特质表现出来,才称得上是合理的动画。如果只是做出动作,那会显得非常生硬。因此,我们要灵活运用这些运动规律,而不是生搬硬套。

教学目标:学习并理解人物的运动规律,通过练习,掌握人物运动规律的表现形式与绘制技巧。
教学内容:人物的造型设计与口形设计;人物行走的运动规律;人物跑步、跳跃的运动规律。
教学重点:掌握人物表情、口形的绘制规律。
教学难点:掌握人物行走、跑步、跳跃的运动规律。

第一节　表演与口形

塑造成功的角色形象,就要设计出符合其特点的形体动作。同一个动作,随着角色性格、性别、年龄、环境等不同因素的差异,其表现方式各不相同。同样,角色面部的表情刻画、讲话时的肢体语言和口形变化也各有差异。例如,一个内向的人,说话较为含蓄,表情动作不多;一个性格急躁的人,走路和语速通常都比较快;一个成熟稳重的人,举手投足之间平缓而淡定;一个阳光开朗的人,说话总是面带微笑,让人能感受到他的喜悦。现实生活中,每个人都有自己的个性,在动画创作中,最重要的就是要通过表演和语言完整地表现出角色的个性。

一、表演

(一)动画表演

角色在场景中所要传达的故事内容,都需要以相应的动作表演来完成。默片时代,影视作品中还没有对白的出现,却不影响人们通过演员的表演,理解其要传达的剧情和内容。好的动画角色表演哪怕没有对白,也能让观众得到相应的信息,并有很高的欣赏价值。

如图 4-1 所示,三张图都是人物站立的动作,但考虑到他们不同的情绪和条件,还要添加不同的细节。图①中的人物只是立正姿势,没有任何表演,也看不出任何表情;图②中的人物双脚微微打开,双手叉腰,并有了一些微笑的表情,显得较为生动;图③中的人物最为鲜活,一手叉腰,另一手挠头,腰部自然扭动,简单几个细节就传

达出了不一样的信息和内容。

再如图 4-2 所示，在现实生活中，很少有人像图①那样行走，尽管这种走路方式很标准，也许只有战士训练会这么做。而图②这样的走路方式就表现出更多的人物个性和魅力，这正是观众所期待的动作设计。可见，如果只学到运动规律而不会变通，是没有创造力的。

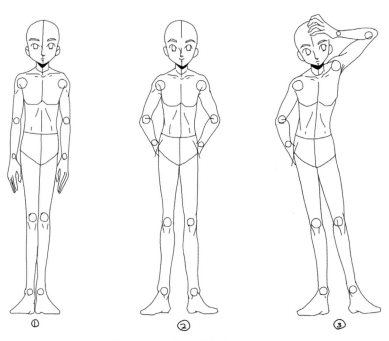

⊕ 图 4-1　站立动作的不同设计

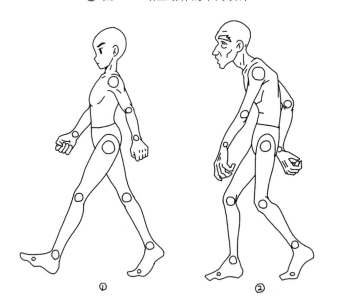

⊕ 图 4-2　角色走路姿势

（二）动画表演的技巧

好的动画表演最关键的是抓住角色"无意识"之间的表现，消除动作的不自然。如果只是单纯做指示动作，那么这个动作将会很呆板，无法表现出人物的情感。在设计一个动作之前，首先要考虑以下几个问题：怎么去做这个动作？角色和自己的不同是什么？角色该怎么做动作会比较好？

图 4-3 描绘了一组角色从椅子上站起来的动作。很明显，这是一组中规中矩的标准动作。坐立时腰背挺直，

手脚并拢；起来时目视前方,双手扶膝；最后笔直站立。整个流程毫无停滞,一气呵成,像是接受过训练的角色听到命令后的行动一样。

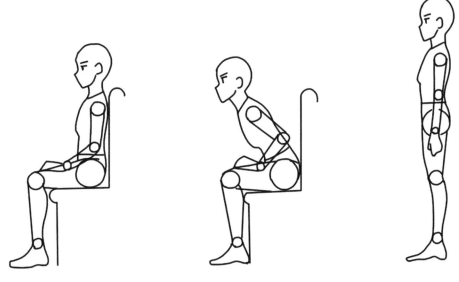

⊕ 图 4-3　起立动作（1）

对比图 4-4 可以发现,同样是起立动作,却产生了截然不同的效果。首先,从坐姿来看,图 4-4 的角色更加放松,弓着背靠在椅子上,双脚不并拢,比较自然,看上去不拘束；起立时眼睛在向后看,显得有些犹豫和被动,动作比较迟疑、懒散；最后虽然站起来了,但是弯腰驼背,显得没有自信,有些畏畏缩缩的感觉。

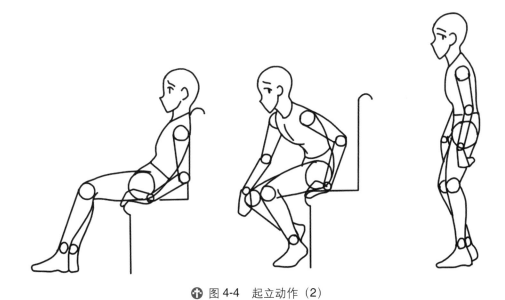

⊕ 图 4-4　起立动作（2）

图 4-3 和图 4-4 动作的设计反映了不同的角色情绪,图 4-4 更符合我们生活中的自然状态。

有了大致的关键帧之后,动作的轻重缓急将变得很重要。换言之,就是动作的节奏感。在制作动画时,我们往往很容易画出关键动作,却忽略动作的停顿与缓冲,使动作变成了无间断的演出。几个画面是形不成动画的,我们需要模拟剧本的表演或者台词的动作,感受每个细节的节奏。

一个简单的动作尚且如此,稍微复杂的动作,更需要许多小动作配合来完成。小动作之间要有主有次,须表达清楚,避免让观众失去观赏的焦点。

如图4-5所示，角色的主要动作是搬石头，其过程有许多小动作组成。人物先左右观察石头，观察的过程中仿佛在思考该用什么姿势去搬石头；然后做预备动作，先吸足一口气，边下蹲边伸出一只手，两手抱住石头之后，发现搬不动，开始左右摇摆身体；费劲搬起后，通过抖动的腿表现用力之大，仿佛承受不了石头的重量；最后摇摇摆摆摔下石头。整个过程动作设计细节丰富，突出了石头的重量。

🟢 图4-5　角色搬石头动作设计（理查德·威廉姆斯）

想要合理表现一段动作，需要在日常生活中养成仔细观察、记录动作规律的好习惯，并且要多多练习用动画的技法去表现这些细节。尤其是一开始进行动作设计的时候，不能总是依赖语言描述或配音去完成内容的传递，而是要通过画面来讲故事，通过动画节奏来表现运动的力度感。这是保障动画质量的前提之一，也是很多新动画师容易忽略的地方。

另外，除了动作设计，面部表情的变化最能直观反映角色的心理状态。因此，表现角色情绪，还需设计丰富的表情图。很多动画公司会在动画制作前期角色设计阶段，为人物绘制大量的表情设计图，以供动画师参考（图4-6）。

动画中角色的面部表情，主要通过脸部轮廓和五官的变化而变化，可根据需要夸张表情特征（图4-7）。

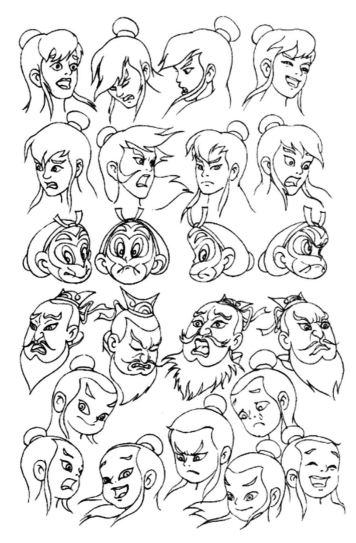

⊕ 图4-6 表情设计（动画片《宝莲灯》）

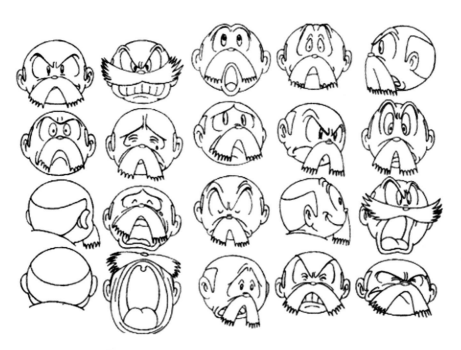

⊕ 图4-7 动画片《铁臂阿童木》中的表情设计

二、口形

口形指动画角色说话时嘴巴张合的变化状态。在动画片中，运用嘴巴不同张合大小的差别来制造说话的感觉，再配以各种语言的声音，就有了对话的效果。

动画制作中，有的口形和对白一致，看上去和我们平时真实说话的状态一样，称为"对位口形"。但是为了提高制作效率，降低制作成本，多数动画片采用的是规范化、形式化的口形制作，口形和对白不能——对应，只根据对白的长度和情绪，绘制出嘴巴的张合，产生类似译制片配音的效果，称为"不对位口形"。

不论哪种口形，语言语速的变化因人而异，动画师在实践创作中总结了一套简单实用的口形制度，即 A-H 制度。

（一）A-H 制度口形

在常规动画片制作中，角色口形的变化分为八种，分别冠以英文字母作为代号（图 4-8），这就是常规口形画法，即 A-H 制度口形。

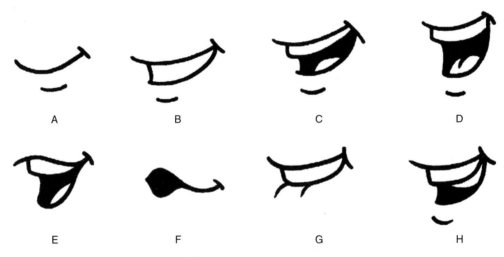

🛈 图 4-8　A-H 制度口形

A 制度口形：一个闭合口形，用来表现嘴巴需要闭合的音节，如 B、P 等，通常要穿插在一句话的始终。

B 制度口形：嘴巴微微张开，常常只露一点牙齿，如 Y、Z、S 等。

C 制度口形：嘴巴张得更大，露出上牙或下牙，并稍微显露出一点舌头，如 E、H 等。

D 制度口形：嘴张大，有时可以看到喉咙，如 A、I 等。

E 制度口形：开始把张开的嘴、嘴角聚拢成略微噘嘴的样子，如 O、R 等。

F 制度口形：嘴向前努，撅得很紧，如 W。

G 制度口形：牙齿轻轻咬住下唇，如 F、V。

H 制度口形：嘴略张，口中的舌头抵着上颚。这种口形比较少用，如 L。

有时动画制作也多采用 A、B、C、D、E、F 六种类型的规范化的口形，称为 A-F 制度口形，如图 4-9 和图 4-10 所示。

严格来说，不论是 A-H 制度口形还是 A-F 制度口形，并不能完全反映出人类说话时口形的丰富性，除了说话的特写镜头，就一般的动画角色表演来说这样已经足够了。

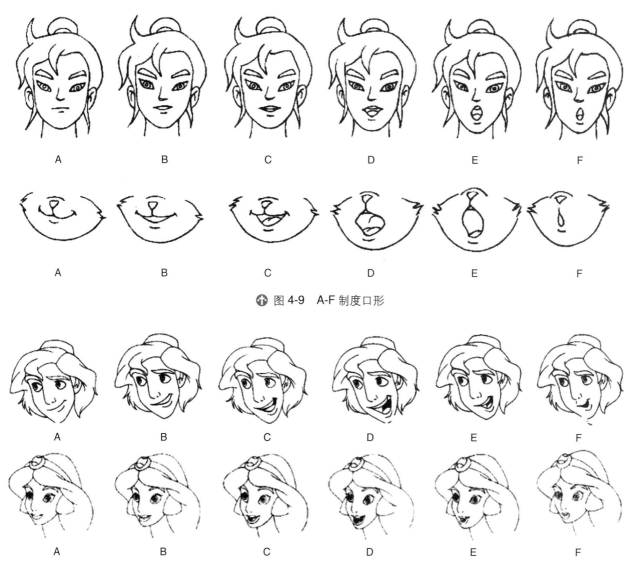

⊕ 图 4-9　A-F 制度口形

⊕ 图 4-10　A-F 制度口形（动画片《阿拉丁》）

（二）口形设计的几种方式

1．中国动画

中国动画口形设计介于美、日两者之间。

2．迪士尼式动画

迪士尼动画角色设计一般较为写实。二维动画中，动作表演具有弹性，因此角色说话往往会用夸张的五官表情肌肉变化来进行演出，动作幅度较大；三维动画中，角色表演的细节往往极度写实，常采用对位口形进行动作设计。

3．日本电视动画

日本电视动画角色动作性格具有东方人的含蓄，面部表情通常也不会夸张，常采用不对位口形，并且在绘制时口、脸分层，面部不需要动时，只有眼睛和嘴部有变化，是一种比较有效率的表现方式。

（三）绘制口形的方法

（1）口形不是单独绘制的，它的变化要与表情、面部肌肉、眼神变化、肢体语言相配合。在表现人物说话时，头骨是固定的，人的头上半部分很少动。而下颌骨是可以活动的，因此，脸形可以夸张变形。如图 4-11 所示，正常状态下，人物是圆形脸；当他张大嘴巴微笑时，下颌牵动鼻子和耳朵做拉伸，并露出舌头；嘴巴闭合时，下颌回弹，鼻子和脸都进行挤压，这样设计的口形使人物的表演具有了弹性。

✤ 图 4-11　说话时头部的变化

夸张的口形表演是动画常用的技法之一，多用来表现角色鲜明的个性，宣泄激烈的情绪。如图 4-12 所示，面部肌肉的弹性挤压结合口形变化，凸显了角色狰狞的表情，使其情绪显得激动而愤怒，给人一种咬牙切齿的感觉。再如图 4-13 所示，同样是基本口形，被角色赋予了个性化的表演，配合眼神的变化，将人物一举一动之间的变化展现得淋漓尽致。

✤ 图 4-12　夸张口形（1）

✤ 图 4-13　夸张口形（2）

说话时，如果角色的身体或头保持不动，或者只是沿着水平线转动，将会非常没有活力，显得呆板又机械化。为了赋予角色鲜活的生命力，其头部和身体也要进行相应的运动，前倾或后仰，点头或昂头，还要有手势和表情动作。图 4-14 是一组表现惊喜的动画。从速度尺标识可以看出，原画 1 到原画 5 是角色突然看到什么东西的过程，原画 5 到原画 7 速度加快，人物快速挤眼，为下一步抬头做预备动作。原画 7 到原画 11 是闭眼到睁眼的过程，最后要表现的是惊喜的表情，并发出声音。整个环节包括了起始动作、预备动作和主要动作。一个简单的发音，角色的表演却非常生动。

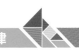

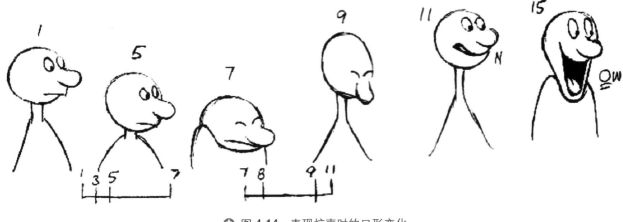

⊕ 图 4-14 表现惊喜时的口形变化

从这个例子中也可以看到,说话与相应动作之间是有先后关系的,比如有时先转头再说话,有时先闭眼再说话(图 4-15 和图 4-16)。

⊕ 图 4-15 转头说话　　　　　　　　　　⊕ 图 4-16 闭眼说话

当然,在说话时,别忘了配合眨眼。根据剧情的需要,眨眼的速度应当有快慢的变化。有时眨眼较快,我们只用几格画出关键帧即可(图 4-17)。较慢的眨眼通常是能看出其速度变化的,一般先加速后减速。

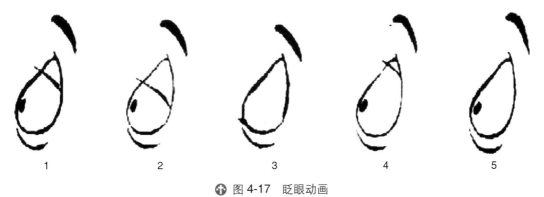

⊕ 图 4-17 眨眼动画

(2)口形变化应抓住角色嘴部造型的特点。在为夸张造型的角色设计口形时,要注意到各自嘴型的不同,有宽嘴角厚嘴唇的,有细嘴角樱桃小口的;有上扬嘴角,有下撇嘴角;有老年人牙齿掉光后耷拉着嘴的,有表现幼儿嘟着嘴的可爱姿态;还有人的嘴左右不对称。这些特征都是我们需要考虑的细节(图 4-18)。

比如,有的人说话露上齿,有人露下齿(图 4-19);有人动上唇,有人动下唇,有人很少动唇。

另外,还要注意牙齿与嘴部的关系,两者之间的位置要固定,不可变形(图 4-20)。

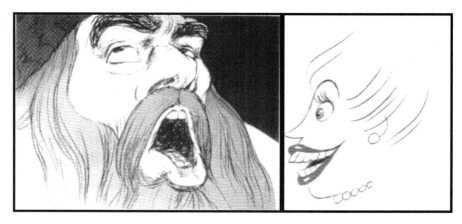

⬆ 图 4-18　角色不同的嘴形（理查德·威廉姆斯）

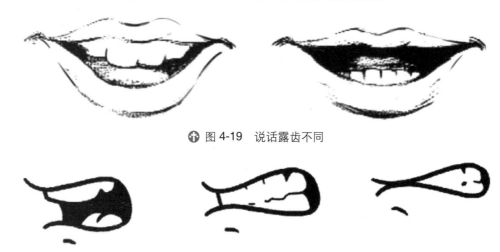

⬆ 图 4-19　说话露齿不同

⬆ 图 4-20　说话时的牙齿位置

（3）绘制口形时，要突出对白中具有代表性的几个口形动作，否则让人抓不住重点。

（4）不对位口形通常没有先期录音做参考，绘制口形前需根据对白长度计算时间，同时模拟说话人的语气和节奏，注意停顿。

课后练习

一、采用不对位口形绘制技法，绘制一组人物正常说话的动作。

二、简单绘制一组角色说话时的表演动作。

第二节　人物走路的运动规律

人类最基本的动作之一就是行走。在不同的动画片中，各个角色的走路形态也不尽相同，但都是建立在人物的基本运动规律的基础上，再对人物性格、形体特征稍作变化。因此，研究和掌握人物走路的运动规律是非常有必要的。

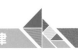

一、正常行走

正常情况下的走路,人的两手自然下垂,上肢的手臂与下肢的腿脚形成交错的运动形式,左右交替向前。运动的趋势基本保持一致。为了保持身体的重心,走路时一条腿作为支撑,另一条腿做跨步,左脚跟刚落地,右脚迅速抬起,以膝关节为圆心,向前做弧线运动,此时的左脚已完全着地,右腿与左腿平齐。右膝关节抬起向前迈步,左脚尖逐渐踮起,为保持身体重心,身体向前倾斜,右腿自然跨步,右膝关节向下运动,小腿下降,脚跟着地,左脚迅速抬起。这样的动作不断循环,形成人物正常的行走（图4-21）。

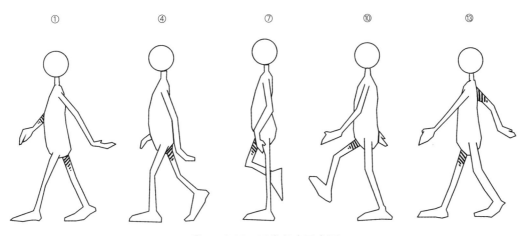

🕈 图4-21　正常行走示意图

在动画绘制时,通常12格走一个单步,即一条腿从抬起到落下的过程。两步为23格。把这两步的运动画面不停地循环播放,形成人物的行走运动。

人物在行走的过程中,身体有规律地上下起伏,各部位动作会有所变化（图4-22）。

🕈 图4-22　各部位运动示意图

在行走时,人物的身体由于腿部动作而上下浮动,人物头部在运动的空间中呈现出波形曲线的运动轨迹,如图4-23所示。在绘制的过程中,如果忽略这一点,最终行走的动作就会如同漂浮一般。

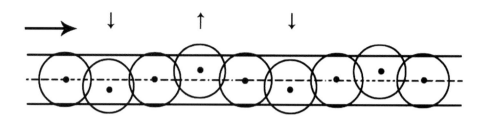

🔄 图 4-23　人物行走时头部运动轨迹

人物在行走时，手臂如同钟摆一样来回摆动。手臂的摆动在绘制时要有灵活性，手腕要有一定的变化，在甩动的末尾随手臂做跟随动作，使得手臂的摆动显得更柔韧，有弹性（图 4-24）。

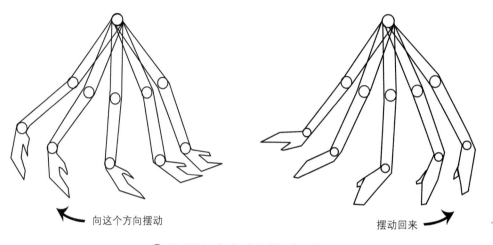

向这个方向摆动　　　　　　摆动回来

🔄 图 4-24　行走时手臂摆动示意图

在走路的运动中，腿部的运动至关重要。脚跟是引导走路的主要部位，由脚跟带动双脚向前移动，控制落地的位置（图 4-25）。

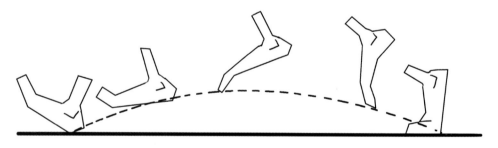

🔄 图 4-25　行走时足部运动示意图

走路过程的跨步运动幅度，会产生不同的画面视觉效果。表现人物小心翼翼、蹑手蹑脚的动作为"两头慢中间快"，是指脚跟离地、脚尖落地时的幅度较小，即动画张数多；提膝、屈膝、跨步时幅度较大，即动画张数少（图 4-26）。

表现人物精神洋溢、步伐沉稳的动作为"两头快中间慢"，是指脚跟离地、脚尖落地时的幅度较大，即动画张数少；提膝、屈膝、跨步时幅度较小，即动画张数多（图 4-27）。

通过对身体起伏、手臂摆动、腿脚跨步的了解，知道这三点是人物走路的运动规律中重要的三个关键部分。

⊕ 图 4-26　行走跨幅示意图（1）

⊕ 图 4-27　行走跨幅示意图（2）

二、不同角度的行走

从人物行走的侧面了解各部位的起伏变化,比较手臂、腿部的位置区别。在动画制作过程中,会遇到不同角度的行走（图 4-28 ～图 4-30）。

应在掌握人物走路运动规律的基础上进行绘制,同时注意角色的透视变化。

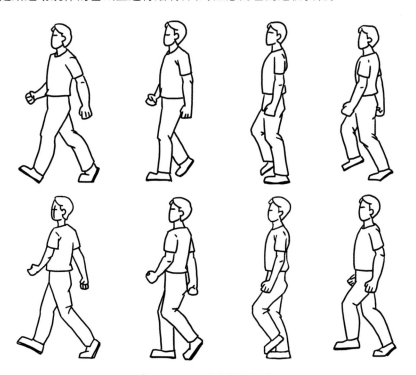

⊕ 图 4-28　人物侧面行走

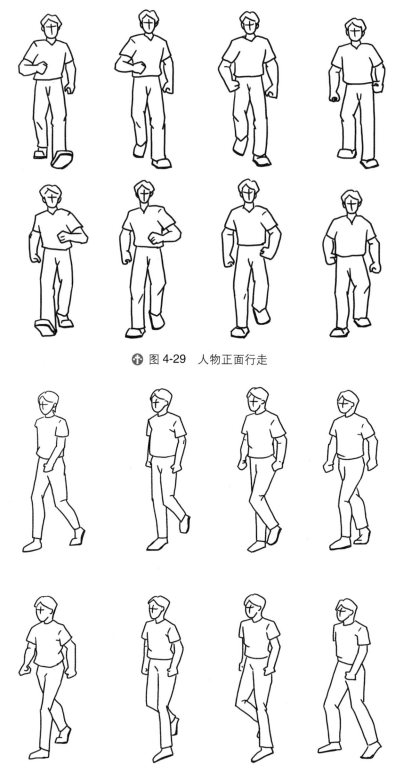

⊕ 图 4-29　人物正面行走

⊕ 图 4-30　人物行走透视图

三、不同情绪的行走

在人物行走时，通过改变身体的姿态，即改变过渡帧的方式，走路的方式也随之发生变化（图 4-31），赋予角色不同的情绪状态（图 4-32）。

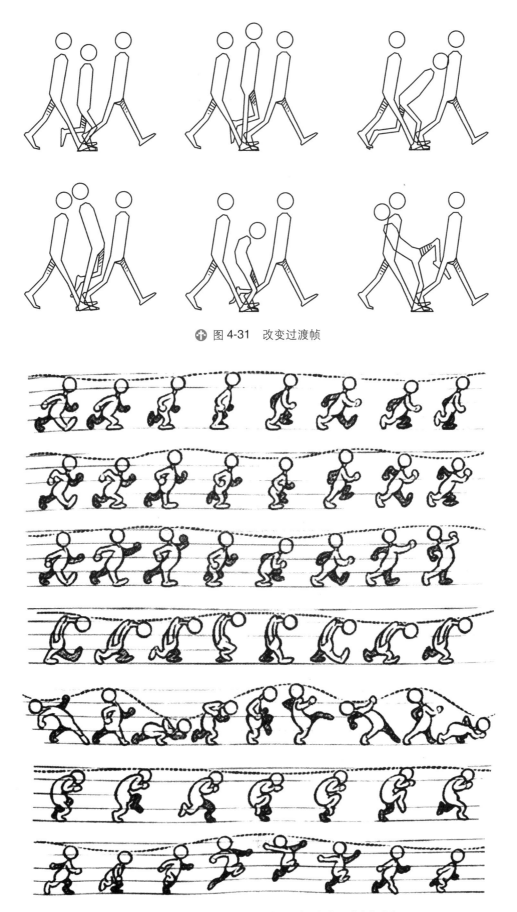

⊕ 图 4-31 改变过渡帧

⊕ 图 4-32 不同情绪的走路姿态（理查德·威廉姆斯）

四、行走的设计

　　人物在行走的过程中,腿部动作的交替变换使得身体呈现出上下起伏的运动轨迹。通过改变人物行走时的运动轨迹,在原画提供的行走交叉步姿势之间,添加走路的中间过程、轨迹起伏的动画,形成不同的行走姿势。

　　人物角色的行走起伏呈现抛物线式运动轨迹,中间位置最高,两边位置最低。这种运动轨迹适用于写实风格,人物动作稍显呆板（图4-33）。

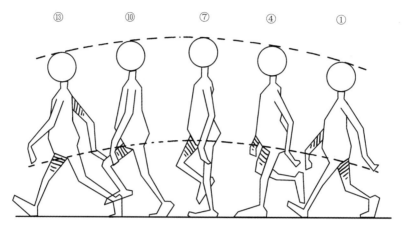

✦ 图4-33　抛物线式运动轨迹

　　人物角色的行走起伏呈现S形曲线运动轨迹,动作幅度明显,有明显的上下位置的区别。这种运动轨迹适用于夸张风格,人物动作夸张明显,较为生动（图4-34）。

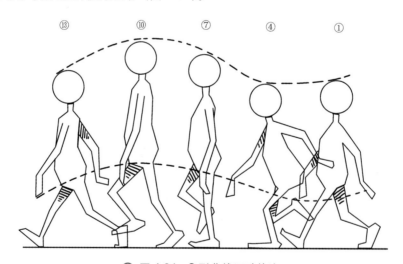

✦ 图4-34　S形曲线运动轨迹

课后练习

　　一、使用不同的运动轨迹对行走运动规律进行绘制,完成人物行走的一个完整动作。

　　二、设计并绘制人物在心情愉快和心情沉重时行走的运动规律。

　　三、设计并绘制具有个性特点的人物行走的运动规律。

第三节 人物跑、跳的运动规律

人物跑步动作如同走路一样,也是动画中经常出现的一种运动。跑步作为一种移动方式与走路类似,但同时也具有自己明显的特点。

人物的跳跃动作是一种综合性的运动形态。虽然不同的跳跃动作具有不同的特点,但都要经历预备、起跳、腾空、着地、缓冲、还原或再次起跳的过程。

一、人物跑步的运动规律

(一)奔跑的一般规律

人物在行走时总是一只脚着地后,另一只脚才离开地面。而人在跑步时双脚几乎没有同时着地的过程,并且在运动过程某个阶段的位置上双脚同时离地。若一只脚总是着地就不可能跑起来,只能被认为是疾走。这就是走和跑最本质的区别。

我们可以参照行走的动画原理应用于跑步的动作。不同的是跑步是个更快的动作,因为要在很短的时间段内做出很多的动作,通常跑步是用一拍一的节奏设计,动作过程中运动轨迹和动态变化的幅度也更大些,并且跑得越快,动作姿态变化的幅度就越大(图4-35)。

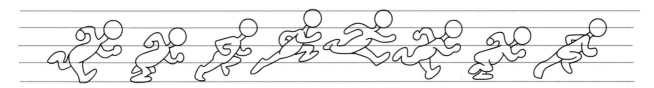

⬆ 图 4-35 人物奔跑的运动规律

我们可以看出一个正常跑步的动作比一般的走步动作更有活力,由于跑步比行走时身体重心的前倾幅度更大,并且靠脚的蹬力推动身体的重心移动,另外为了增强抬腿跨步的力量,两臂的摆动比行走动作的摆动更显有力,幅度也更大。并且跑步时手的动作通常是半握举,手臂的动作呈屈曲的姿态。同时膝关节屈曲的角度大于行走动作,双脚跨步的伸展动作幅度和运动轨迹的幅度也较大。由于跑步时双脚几乎无同时着地的时间,而是依靠单脚支撑身体的重量,尤其在快跑的动作中,双脚跨步的幅度较大,脚抬得也较高,膝关节屈伸的角度大于走路动作,有明显的双脚同时离地的腾空过程,因此头高低的波形运动线也比走路要显著得多。有些跨大步的奔跑动作,双脚腾空的动作在时间上可以停得更长一点。需要注意的是,在跑步动作中人物前倾的姿态应前后保持一致。也就是说,无论原画张数或中间的动画张数有多少,人物动态的上半身身体要保持统一的前倾姿势。因此可以看出人在奔跑时身体的重心向前倾,两手自然握拳,手臂略成弯曲状。奔跑时两臂配合双脚的跨步前后摆动。跑得越快,手臂抬得也越高,甩得也越有力。脚跟不着地,基本上靠脚尖来支撑及蹬出(图4-36)。

(二)夸张的跑步动作

人的跑步动作的运动规律与人的行走基本一致,但与行走最大的不同点在于动作幅度更大。跑步有双脚完全离开地面、腾空的动作,这是因为跑步比行走有更强的推进力。

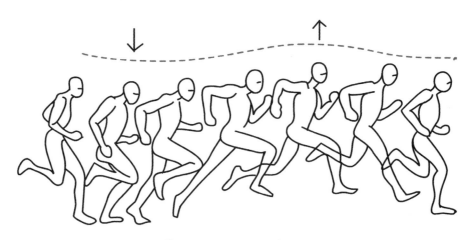

图 4-36　奔跑的一般规律

　　跑步时因为速度较快，身体倾斜度会比走路的幅度大一些，跑步时上肢摆动幅度也比走路时的摆动幅度大得多。走路时上肢自然下垂，前后摆动，弯曲度不大，而跑步时上肢关节弯曲接近 90°，摆动速度和下肢运动一致，也会比走路快很多。跑步时角色波形运动曲线比行走时幅度要大很多。当跑步速度加快时身体左右摆动幅度也会比走路要大些。

　　除了一般的跑姿（图 4-37），不同的年龄、不同的场合及不同的情节，会有不同的跑步姿态。常见的有快跑（图 4-38）、边跑边跳等（图 4-39）。

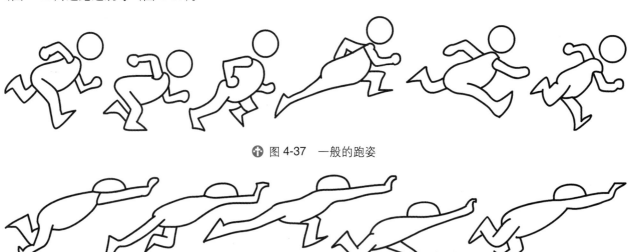

图 4-37　一般的跑姿

图 4-38　快跑

图 4-39　边跑边跳

与行走相同,跑也有两种表现形式:一种是直接向前跑,另一种是原地循环跑。

传统的卡通式奔跑动作,如同走路一样,迈步过程中腿在蹬地和着地时都是伸直的,也有一个向下缓冲的过程,所不同的是,两脚并不同时接触地面,在向上的位置上,两脚有个腾空打开的动作并且处于动作的高位(图4-40)。这不仅是跑的重要运动形态特征,更是表现奔跑时活力和动感的关键。

⊕ 图 4-40　卡通式奔跑动作

在现实中,人跑得越快,身体重心就越往前倾,这是跑步形态不同于行走的一个重要特征。因此,对身体重心前倾形态的表现和夸张能够在视觉心理上造成对跑步速度快慢的一种直观感知。同时跑步动作形态的变化不仅受到速度快慢的影响,也取决于对角色性格和动作目的的理解。如同人的行走一样,人的跑步形态也是多种多样的。当然要考虑是什么样的人在跑,如性别、年龄、身份、体态特征等,以及为什么跑和要达到什么目的等,所有这些都会对跑步的姿态、节奏、速度以及动作的中间过程产生非常戏剧性的影响。

跑步的节奏是由速度决定的,人的跑步动作一般为半秒一个完整步,在设计绘制时如采用一拍一的拍摄方式,即一个完整步需12格画面。如采用一拍二的拍摄方式,则一个完整步需6格画面。在处理急速奔跑的动作时,双脚离地面的动作可以处理为 1 ～ 2 格画面,以增加速度感。

在设计一个跑步动作时,我们可以根据需要和习惯,在跑的任何位置状态作为动作设计的切入点,把它作为原画。比如,迈步时腿伸直与地面的接触位置,或脚落地后向下缓冲的位置,或双脚腾空时动作处于上升的高位等。

如图4-41所示,人物夸张形态的跑步姿态,是在考虑了动画运动规律的基础上进行的适度的合乎剧情安排的夸张表现,是建立在现实运动状态的基础上来进行运动改变的。在动画设计上要注意不能一成不变地照搬运动规律原理,应该在理论基础上根据实际情况、剧情角色需要进行适度的调整和变化,并且不会影响动画的最终效果。

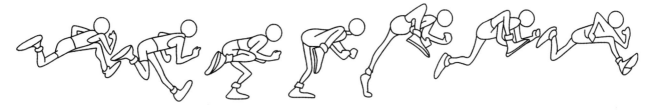

⊕ 图 4-41　人物夸张的跑步姿态

(三)奔跑的角度分析

1. 奔跑的角度分析

正面跑步(图4-42)和背面跑步(图4-43)的运动特征与行走时的运动规律相似,需要处理好角色各部位的透视变化。

⊕ 图 4-42　人物正面跑步的动作

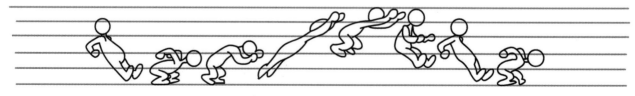

⊕ 图 4-43　人物背面跑步的动作

2．奔跑的透视分析

在奔跑过程中,透视图也与人体的走的透视图大同小异,人由远处纵深跑近并冲出画面。

二、人物跳跃的运动规律

（一）跳跃的一般规律

人的跳跃动作通常是指人在行进过程中跳过障碍,越过沟壑,或者人在从事跳跃运动如跳绳、跳远、跨栏等所呈现出的运动形态。因为它同时包含着跑步的某些动作要素以及跃起前后和过程中身体姿态的不同运动变化特征。人在起跳前有一个动作准备的环节,身体一般呈屈缩状态,表示动作的预备和力量的积蓄。然后借助单腿或双腿蹬地的力量和弯曲身体的弹力及手臂带动力的作用,形成起跳并向前腾空的动作。越过障碍物后,双脚先后或同时落地。由于身体自身重量的惯性和调整平衡的需要,必然产生动作的缓冲,然后恢复身体原态(图 4-44)。

⊕ 图 4-44　人物跳跃的一般规律

因此,人物跳跃动作的基本运动规律为,其身体的重心并非奔跑时那样简单地向前移动,而是由身体屈缩、蹬腿、腾空与落地等几个运动动作环节所组成。跳跃前,双手自然握拳,并靠身体屈缩的预备性动作获得助力,单

腿或双腿蹦起、腾空,落地时双脚先后或同时落地,完成主要动作,在落地时身体弯曲缓冲避免受伤,随即恢复原状。人物在跳跃过程中,运动线呈弧形抛物线的状态。这一弧形运动线的幅度需考虑到人跳跃时用力的大小和障碍物的高低而有所不同。

而原地跳跃动作的基本规律同样具有由身体屈缩、蹬腿、腾空、落地、还原等几个动作姿态所组成,所不同的是,蹬腿跳起腾空,然后原地落下,人的身体和双脚只是做上下运动,不产生抛物线。

为了使跳跃的动作更有弹性和重量感或更具幽默和流畅感。在设计跳跃动作时,设计者要善于运用夸张的手法表现身体屈伸动态的变化特征。夸大伸展或压缩动态,凸显跳跃动作的力度。在整个跳跃动作中,让双臂或双脚保持运动,再增加必要的辅助动作,比如衬衣等的随动动作,等等。所有这些完全取决于个人的偏好。

（二）常见的跳跃类型

人物的跳跃是较常见的运动现象,是压缩拉伸原理在运动中的具体体现,是由身体屈缩、蹬腿、腾空、着地、还原等几个动作姿态所组成的。人在跳起之前身体的屈缩,表示动作的准备和力量的积蓄,接着伴随着一股爆发力单腿或双腿蹦起,使整个身体腾空向前;落下时,双脚先后或同时落地,由于自身的重量和为保持身体的平衡,必然产生动作的缓冲,之后恢复原状。跳跃时的运动轨迹呈抛物线状,根据用力的大小来决定抛物线幅度的高低。普通的跳跃形式基本分成立定式和助跑式跳跃运动两类。

1．立定式跳跃运动

立定式跳跃运动没有助跑动作,只是以原地起跳的方式进行跳跃运动。准备跳跃时,双臂向前伸展开,向下以肩关节为圆心同步向后作弧线弯曲运动,同时身体前倾,臀部翘起,腿部膝关节向前弯曲,以双脚掌同时发力使整个身体腾空跃起。起跳后,脚尖最后离地,腿部基本伸直,双臂同时又以肩关节为圆心同步向前做弧线伸展动作,空中双臂向下作弧线运动,双腿向前弯曲作落地准备,双臂向下弯曲。双脚同时落地后,双臂再向前伸展,这是人的自然反应,以防向前摔倒时双手可以支撑地面。立定式跳跃时双臂和双腿都是同步动作,不会像走路、跑步一样前后交替运动（图4-45）。

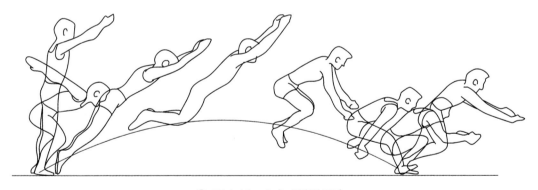

图4-45　立定式跳跃运动

2．助跑式跳跃运动

助跑式跳跃运动在起跳前短距离奔跑是为了加强向前跳跃的冲击力,这样可以比立定式跳跃跳得远很多。通过助跑,起跳时两腿不可能同时跃起,只能是最后接触地面的那条腿完成单腿起跳动作。由于助跑的原因,运动时的空间幅度会比立定跳跃大些,空中跳跃落地后速度较快,一般不会原地停住,而是会至少向前迈一小步,其他运动步骤与立定式跳跃基本一致。双腿向前弯曲作落地准备,双臂向下弯曲,双脚同时落地后,双臂再向前伸展,这是人的自然反应（图4-46）。

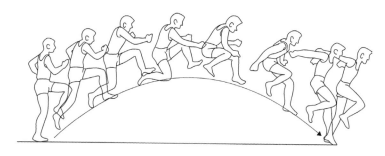

⬆ 图 4-46　助跑式跳跃运动

3．生活中常见的跳跃的例子

以下是生活中常见的跳跃的例子。

（1）跳远。身体收缩预备,开始助跑动作后,蹬腿发力使身体快速向前奔跑,离地腾空时双腿蜷曲,落地时俯冲下蹲,控制重心还原。

（2）立定跳远。这是一种没有助跑动作的跳跃。角色在原地跃起、收缩、打开、落地。

（3）蹦跳。这是一种独立的跳跃动作,也可以形容为边走边跳,包含了走路和跑步两种动态要素。抬步时用一只脚跳一下,然后换脚,再用另一只脚跳一下,反复循环,形成一个有节奏的跳跃。

课后练习

一、绘制一套人物跑、跳的基本运动规律图片。

二、以夸张的手法,设计一套卡通人物跑、跳的运动规律图片。

本·章·知·识·点

　　一部成功的动画片,能够让观众不自觉地代入故事中的世界,让人感同身受。动画中人物每一个动作的设计都是为了让角色表现得更加符合其性格特征。若想巧妙地刻画出人物的特点,就要从角色表情、细微动作中凸显个性。

　　本章从角色表演的角度出发,总结了角色表情运动规律以及常规动作运动规律,并全面讲解了如何在基本运动规律中寻找变化,从而让角色拥有感情。本章重点讲解了动画表演及表演的技巧,角色的口形设计,人物走路的运动规律（正常走,不同角度行走,不同情绪行走）,人物跑、跳的运动规律（正常跑跳,不同角度跑跳,夸张跑跳）。

人物侧面走.mp4

人物半侧面走.mp4

人物正面走.mp4

人物侧面跑.mp4

人物正面跑.mp4

人物背面跑.mp4

人物跳跃.mp4

人物立定跳远.mp4

<div style="text-align: center; background: gray; padding: 20px;">

第五章
动物的运动规律

</div>

　　动物形象在动画片中起着至关重要的作用:一是动物和人物角色的互动情节能为动画带来更真实有趣的表现,二是动物有时在动画片中作为主要角色出现。因此,我们要学习并掌握常见动物的运动规律,熟练地表现动物运动的特点和状态。本章主要介绍了爪类、蹄类、飞行类、鱼类动物的运动规律,由繁入简,将复杂的动作归纳出一套具象的法则,理论加上实践,相信能让读者对动物的运动规律有更加深入的理解。

教学目标:学习并理解动物的运动规律。通过练习,掌握动物运动规律的表现形式与绘制技巧。
教学内容:爪类、蹄类、飞行类、鱼类动物的各种运动规律。
教学重点:区分不同种类动物的运动规律。
教学难点:掌握不同种类动物在行走、奔跑时的运动规律。

　　动物是人类最亲密的朋友,在动画片中常常担任重要的角色。它们有些是以写实的形象出现,有些则做了拟人化处理。拟人化的动物角色从外形上保留了原本的属性特征,有时也像人一样直立行走、对话表演,具有人一样的思想感情和喜怒哀乐。无论是写实的动物刻画还是拟人化的角色表演,都需要我们学习和研究动物的造型基础以及基本的运动规律技巧。

第一节　爪类动物的行走和奔跑规律

　　爪类动物多属食肉类动物,脚底有厚指垫,爪子锋利,身上长毛,擅于跳跃,步法轻盈。常见的爪类动物有猫科、犬科动物等,这类动物运动规律基本相同,例如狮、狼、虎、豹、狗、猫、熊等。本节主要讲解爪类动物行走和奔跑的运动规律及设计方法。

一、爪类动物的基本结构

　　爪类动物的结构大体可分为五个部分:头、颈、躯体、前肢和后腿。爪类动物的胸腔较低,脊柱比较柔软,四肢较短,它们的骨骼结构具有一定的共性。以狗为例,其特征如图 5-1 和图 5-2 所示。

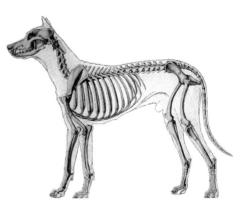

❶ 图 5-1　狗的骨骼结构

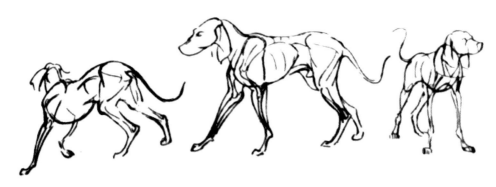

二、爪类动物的运动特征

　　爪类动物通常皮毛比较松软，四肢关节不如蹄类动物明显，身体肌肉的柔韧性较强，动作灵活具有弹性，能跑善跳且行动敏捷，行走时声音较小。爪类动物奔跑时身体的跨度弧度比较舒展，脚的着地变化比较多，根据速度的不同，有时双腿着地，有时交替着地，也有四蹄腾空状态（图 5-3）。

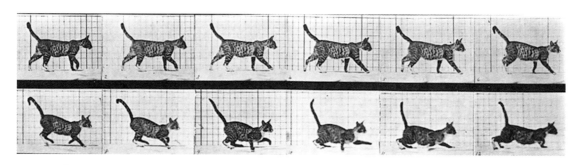

⬆ 图 5-3　猫的行走实拍

三、爪类动物走路的基本规律

　　爪类动物结构特征上的相似，决定了其走路动作也具有一定的相似性，其基本运动规律，可以分解成以下六点。

（一）十字线交叉步法

　　爪类动物四条腿行走时，具有明显的先后顺序，通常左右交替成一步。如图 5-4 所示，我们把爪类动物的四只脚分别用数字①、②、③、④进行标记。

　　当左前脚①先迈出一步后，斜对角线的右后脚②紧跟着向前迈进，接着是右前脚③。如此看来，仿佛是②踢着③行走，最后左后脚④再走。如此循环，④踢着①进行下一轮的行走。这种步伐俗称"十字线交叉步法"，又称"后脚踢前脚"。四肢交替的速度较快，往往是前脚即将落地或刚刚落地，后脚就已经起步。

⬆ 图 5-4　"十字线交叉步法"示意

（二）注意关节方向

　　绘制走路动作时，要正确处理爪类动物四肢关节的结构特征，当前脚抬起时，腕关节向后弯曲；后脚抬起时，踝关节朝前弯曲。而爪的方向又是始终向前的（图 5-5）。

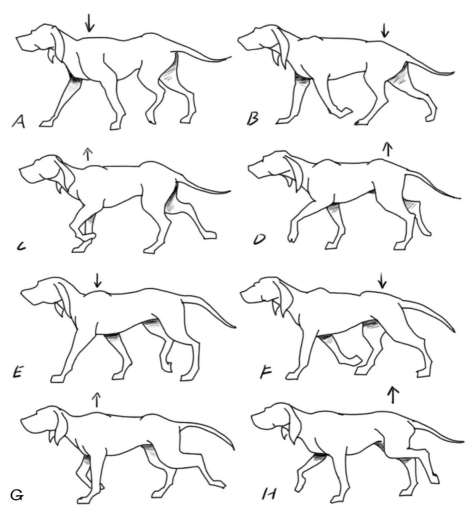

⊕ 图 5-5　狗行走的动画

（三）高低起伏的变化

　　我们知道，人在走路的时候，当腿迈开和做跨腿的动作时，身体重心改变，是有高低起伏变化的。具体来说，腿迈开时，重心偏低，跨腿时重心偏高。和人走路一样，爪类动物行走时，由于腿关节的屈伸运动，身体前后也产生了高低起伏。起伏形态可以参考人的动作。

　　这种高低起伏的变化，犬科动物表现得没有猫科动物明显，但二者行走的速度相差无几。

　　如图 5-6 所示，爪类动物由于是四条腿走路，因此身体重心会来回转移，后腿在过渡走位，即正要跨腿时，靠近尾部的骨盆上提；此时前腿正在接触地面，腿完全迈开，胸的重心往下，头也向下。

　　反之，当后腿处于接触地面完全迈开走位时，骨盆下落，即屁股靠下；前腿处于过渡，跨腿走位时，胸和肩膀上提，同时头比胸延迟 2～4 帧，也向上运动。

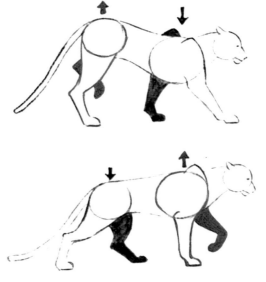

⊕ 图 5-6　行走时的高低起伏

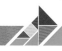

（四）造型

有的爪类动物皮毛松软，如图 5-7 所示，其关节运动的轮廓不如蹄类动物明显，绘制时造型要柔和。

⊕ 图 5-7　猫科动物的行走

（五）头和身体的转向

爪类动物行走的过程中，还要注意头部和躯干的转向。具体方向可以参考人类走路时身体的扭动。如图 5-8 所示，当熊的右前足在前、左前足在后时，身体的前半部分向左前方扭动，带动着头部一起运动。此时左后足在前、右后足在后，屁股扭向画面外。相反，则扭向另一侧。当然，有些动物在行走过程中，头部运动的左右转向并不明显，绘制时还需灵活设计。

⊕ 图 5-8　爪类动物行走时的身体转向（1）

从爪类动物行走时身体扭动俯视图（图 5-9）可以看出：当左前足迈出后，身体的左侧呈伸展状态，肌肉拉伸；反之，身体的右侧则受到挤压，肌肉收缩。整个行走过程中，身体的扭动是十分明显的，呈曲线形变化。当右前足向前迈出时，身体扭动方向相反。

（六）尾巴的运动

尾巴造型明显的爪类动物，其运动遵循曲线运动规律，如图 5-10 所示。以尾巴较长的猫科动物为例，在行走时，它的尾巴起到平衡的作用，使身体在起伏之间有所协调，但运动的幅度并不是很大。当此类动物奔跑时，由于身体的腾空和下伏之间的空间落差较大，因此尾巴的曲线运动幅度也会增大。

根据以上六点基本规律，我们可以绘制出多数爪类动物的行走姿态（图 5-11）。

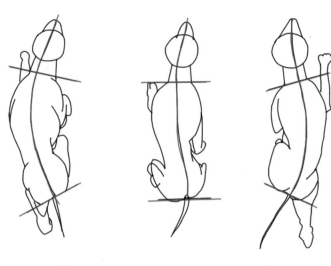

⬦ 图 5-9　爪类动物行走时的身体转向（2）

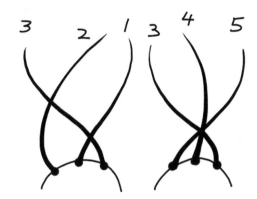

⬦ 图 5-10　尾部运动规律

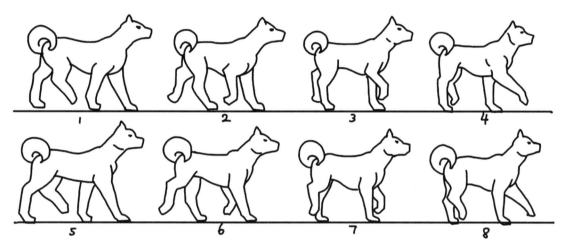

⬦ 图 5-11　犬科动物行走

四、爪类动物奔跑运动规律

爪类动物在追捕猎物时会快速奔跑，根据其速度的不同，一般分为慢跑、快跑和飞奔。其运动轨迹是一条抛物线，快跑时能明显地看到身体的腾空。

爪类动物奔跑动作的基本规律，四条腿的交替分合与走步时的"十字交叉步法"类似，但是，跑动的速度越快，四条腿的先后交替就越不明显，有时会变成两前腿和两后腿同时屈伸。

如图 5-12 所示，在狗奔跑的过程中，动物身体的伸展和收缩姿态变化明显。伸展时四条腿呈腾空跳跃状态，身体几乎在空中呈水平直线状态；收缩时身体前后挤作一团，前腿和后腿还会产生交叉。

如果爪类动物有较长的耳朵和尾巴，在奔跑时，还应注意它们的追随运动，其上下浮动方向与身体起伏方向相比有滞后（图 5-13）。

当绘制爪类动物正面循环跑的动作时，应注意头部和身体的左右摇摆方向。根据动物种类和奔跑速度的不同，设计出身体起伏和腾空的高度，并体现出前后透视关系（图 5-14）。

绘制爪类动物侧面奔跑的动画时，如果是原地循环跑，只需按步骤绘制即可；如果有出镜或入境动画，应当先画出透视参考线，确定动物的运动轨迹，再绘制原画（图 5-15 和图 5-16）。

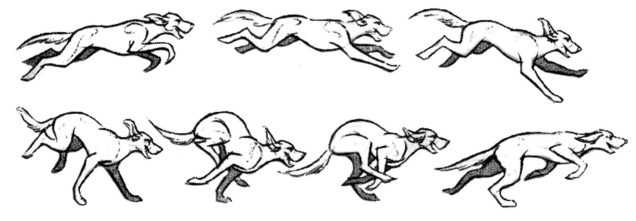

⊕ 图 5-12　狗的奔跑动作

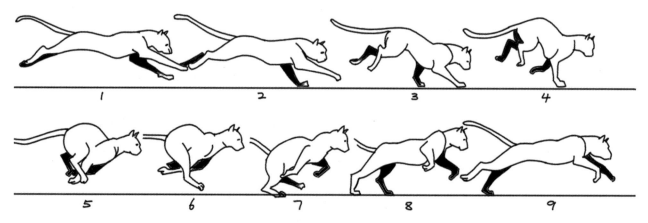

⊕ 图 5-13　猫的奔跑动作

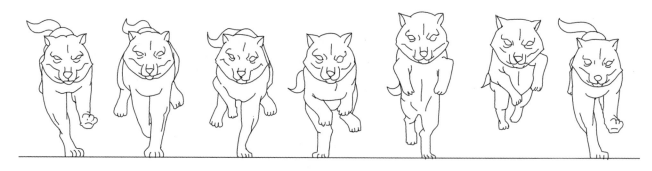

⊕ 图 5-14　狗的正面奔跑循环动画

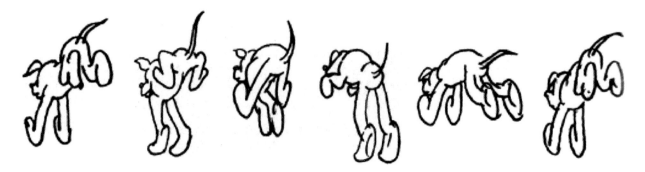

⊕ 图 5-15　狗的背面奔跑循环动画

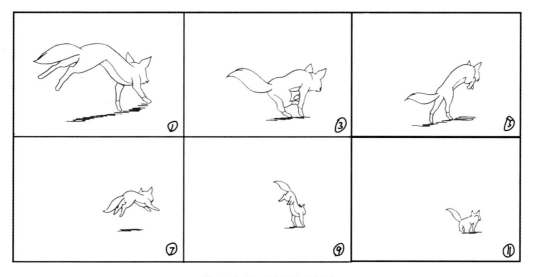

⊕ 图 5-16　狐狸的透视跑

五、爪类动物的扑跳

爪类动物在扑捕猎物或者跳跃障碍物时会用到扑跳的动作。扑跳和奔跑的动作相近。

（一）预备动作

爪类动物在扑跳前一般有个准备动作阶段，身体和四肢紧缩，头和颈部压低或贴近地面，两眼盯住前方目标。

（二）起跳

爪类动物跃起时爆发力很强，速度很快，后腿发力，身体和四肢迅速伸展。

（三）腾空

爪类动物身体最大限度地向上伸展，成弧形抛物线扑向猎物。

（四）落地

爪类动物前足先着地，身体及后肢产生一股前冲力，后脚着地的位置有时会超过前脚的位置（图5-17）。

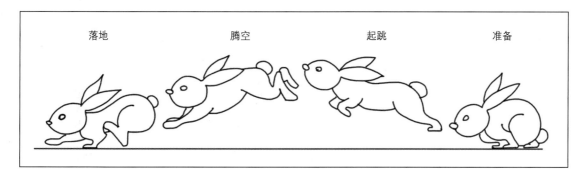

⊕ 图 5-17　爪类动物的跳跃过程

如果是连续扑跳，动物的身体又会再次形成紧缩，然后又是一次快速伸展。如此循环。连续扑跳时，动物（如豹子）的头部始终向前，起伏变化不大，动作协调有力（图5-18）。

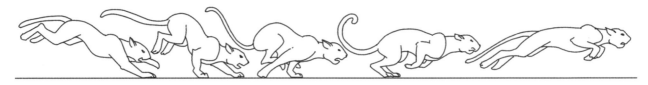

⊕ 图 5-18　爪类动物的连续跳跃

六、设计步骤

（1）确定角色造型和运动方式。掌握了爪类动物运动的基本规律之后，还需根据需求确定故事情节和动画表演的要求，要有一定的变通能力，才能创造出具有个性的动画。

（2）绘制角色动作缩略图。根据剧情要求，先记录动作的运动形态，初步画出画面设想和运动状态的草图，为原画的设计做好准备。

（3）分层。需要分层处理时，规划好分层步骤。

（4）绘制原画。绘制原画与完整的动作设计。

（5）计算时间与填写摄影表。

（6）拍摄检验。

课后练习

一、练习一组小狗行走一个完整步法（即①＝⑬）的动画关键帧。绘制出小狗的完整动作，跟拍或入镜皆可，如图 5-19 所示。

二、绘制狮子奔跑的完整动作，如图 5-20 所示。

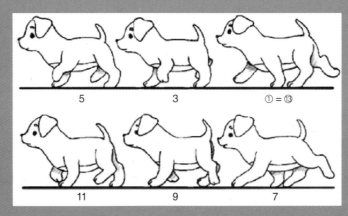

⊕ 图 5-19　小狗行走一个完整步法的动画关键帧

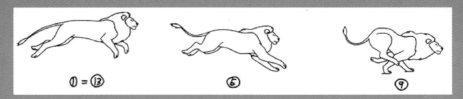

⊕ 图 5-20　狮子奔跑的完整动作

第二节 蹄类动物的行走和奔跑规律

动物中四足动物最为广泛,种类多样,运动姿态万千。想把动物的神韵表现得更为生动、有趣,掌握动物的运动规律极其重要。

一、蹄类动物的行走规律

蹄类动物一般属于草食类动物,其四肢较爪类动物更为修长。蹄类动物利用趾甲行动,随着物种的进化,四肢的趾甲逐渐退化成坚硬的"蹄"(图 5-21)。

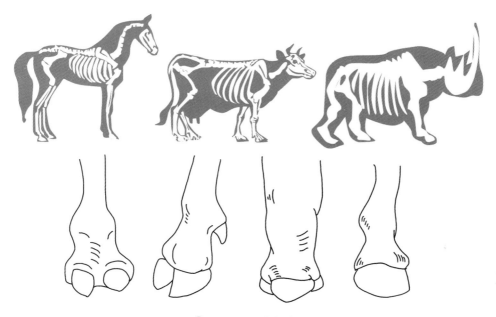

⊕ 图 5-21 蹄类动物

蹄类动物的基本行走规律是四条腿相互交替,两分两和、左右交叉步伐成为完整的一步,也称对角线移步法(图 5-22)。

蹄类动物在行走时,前腿抬起时,腕关节向后弯曲;后退抬起时,腕关节向前弯曲。蹄类动物在行走时,身体的高低起伏与人物行走基本相似,为保证身体重心的平衡,头部略有上下浮动。蹄类动物在行走的过程中,关节的运动比较明显,轮廓清晰凸显,脚部抬起、落下都产生明显的高低变化(图 5-23)。

蹄类动物肌肉发达,体型精干,动作敏捷,身体的脊椎较硬,缺少弹性,行走、奔跑时背部基本保持平直,如马、羊、鹿、牛等(图 5-24)。

⊕ 图 5-22 马的腿部关节点

马的一般行走方式是对角线换步法,后腿踢前腿。即左前腿向前迈步,右后腿跟着向前;右前腿向前迈步,左后腿跟着向前。依次类推,形成循环,就形成完整的一步(图 5-25)。

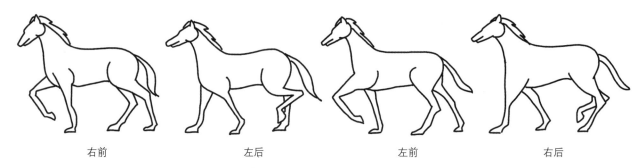

右前　　　　　　　左后　　　　　　　左前　　　　　　　右后

⊕ 图 5-23　行走的步伐顺序

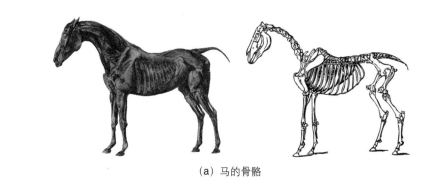

（a）马的骨骼

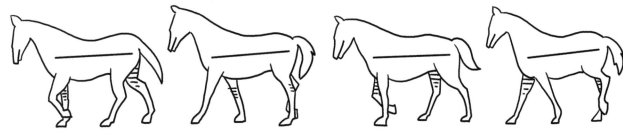

（b）马走路时的背部变化

⊕ 图 5-24　马的骨骼和马走路时的背部变化

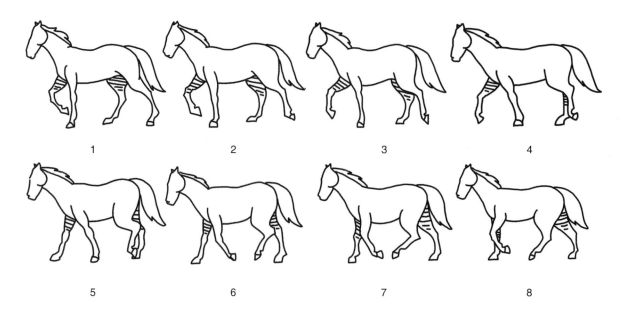

1　　　　　　　　2　　　　　　　　3　　　　　　　　4

5　　　　　　　　6　　　　　　　　7　　　　　　　　8

⊕ 图 5-25　马行走的一个完整步伐

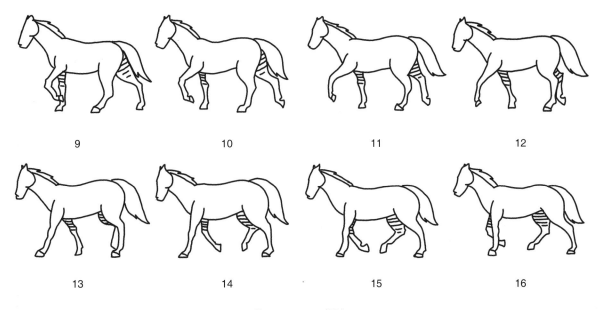

9 10 11 12

13 14 15 16

⊕ 图 5-25（续）

如图 5-26 和图 5-27 所示是马正面及背面行走的状态。

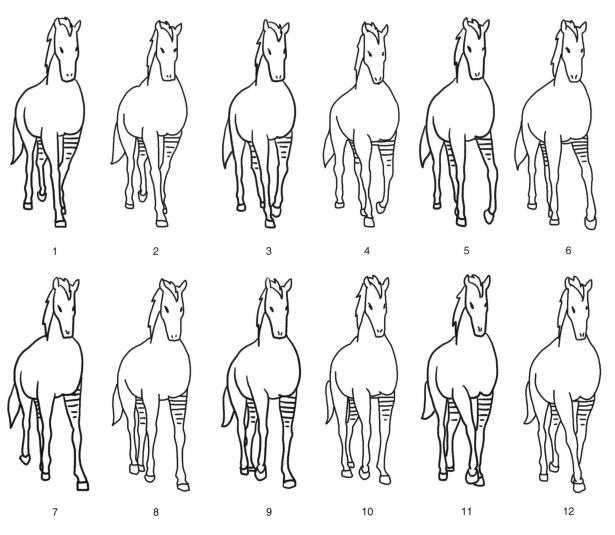

1 2 3 4 5 6

7 8 9 10 11 12

⊕ 图 5-26 马的正面行走

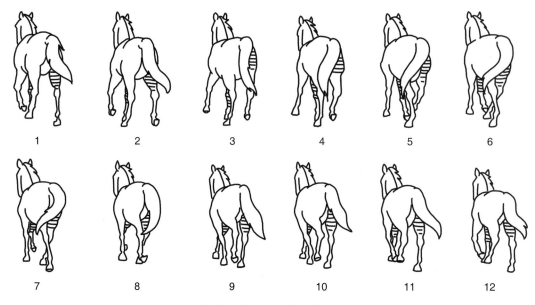

1　　2　　3　　4　　5　　6

7　　8　　9　　10　　11　　12

✚ 图 5-27　马的背面行走

　　蹄类动物在行走时,有大半的时间由两条腿支撑,另一半的时间由三条腿支撑,在走路过程中经常由一条腿向前迈步,接着同一侧的腿追随向前（图 5-28 和图 5-29）。

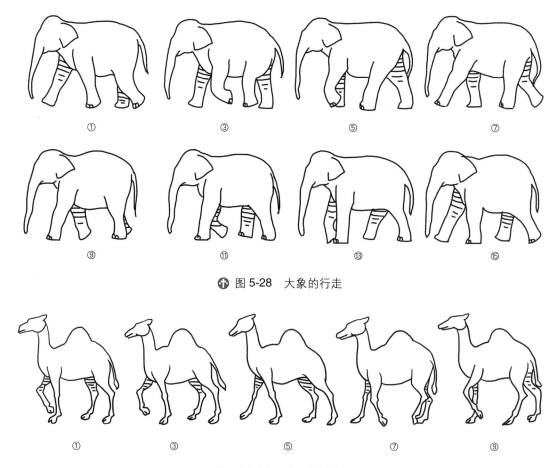

①　　③　　⑤　　⑦

⑨　　⑪　　⑬　　⑮

✚ 图 5-28　大象的行走

①　　③　　⑤　　⑦　　⑨

✚ 图 5-29　骆驼的行走

　　鹿在行走时,脚部动作起伏较大,脚部抬起较高（图 5-30）。

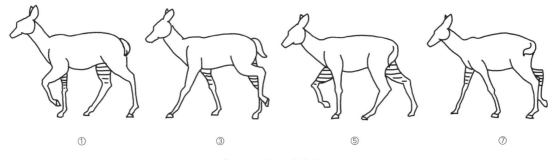

①　　　　　　　③　　　　　　　⑤　　　　　　　⑦

⊕ 图 5-30　鹿的行走

二、蹄类动物的奔跑规律

蹄类动物奔跑动作的运动规律与行走时的四条腿交替较为相近。根据奔跑速度的不同,其运动姿态与动作造型也各有区分。蹄类动物奔跑可以分为正常奔跑、慢跑、快跑。

在正常奔跑时,蹄类动物的动作与行走时较为相似,奔跑的步伐为四条腿的交替随着奔跑速度的提升而不再明显,前后两条腿会各自延伸。身体的起伏也会随着奔跑的趋势上下起伏。但因脊柱僵硬,背部的屈伸幅度较小,尾部随着身体的运动呈现曲线运动。

如图 5-31 ～图 5-33 所示分别为马的侧面、正面、背面奔跑的状态。

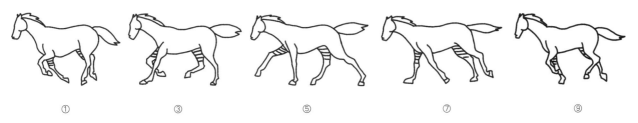

①　　　　　　　③　　　　　　　⑤　　　　　　　⑦　　　　　　　⑨

⊕ 图 5-31　马的侧面奔跑

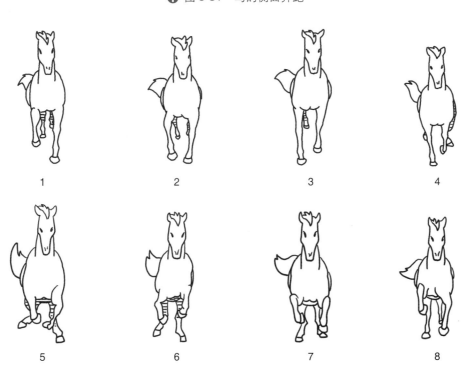

1　　　　　　　2　　　　　　　3　　　　　　　4

5　　　　　　　6　　　　　　　7　　　　　　　8

⊕ 图 5-32　马的正面奔跑

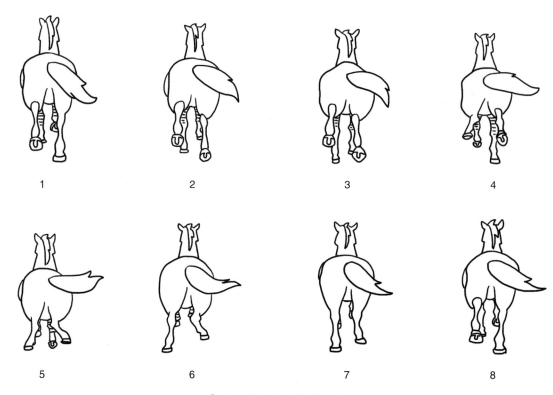

1　　　　　　2　　　　　　3　　　　　　4

5　　　　　　6　　　　　　7　　　　　　8

✿ 图 5-33　马的背面奔跑

　　蹄类动物在慢跑时，步伐的运动与正常奔跑的运动规律相似，从视觉效果上看，属于一种轻松娱乐的形态动作，富有生机。四肢的运动呈对角线状，即同侧的前后脚同时离地或同时落地，与另一侧的脚部交替变化。但在运动幅度上整体较缓，如蹄类动物四足奔跑时的高度，头部的起伏程度等都较为平缓（图 5-34 和图 5-35）。

　　蹄类动物在快速奔跑的过程中，步伐再次变换，前两足和后两足的交替成为左前右前、左后右后的步伐。身体上下起伏剧烈，动作幅度增大，有时四条腿会呈现腾空跳跃的姿态，跨幅较大。但在急速奔跑过程中，蹄类动物身体的起伏会随之减小（图 5-36 和图 5-37）。

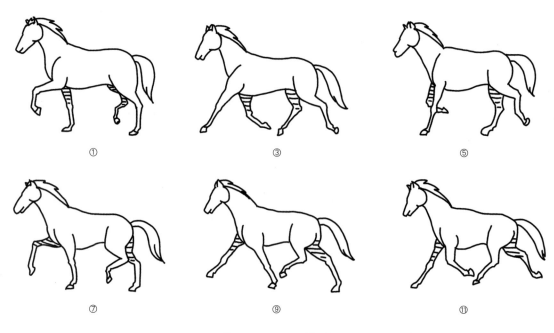

①　　　　　　　　③　　　　　　　　⑤

⑦　　　　　　　　⑨　　　　　　　　⑪

✿ 图 5-34　马的慢跑

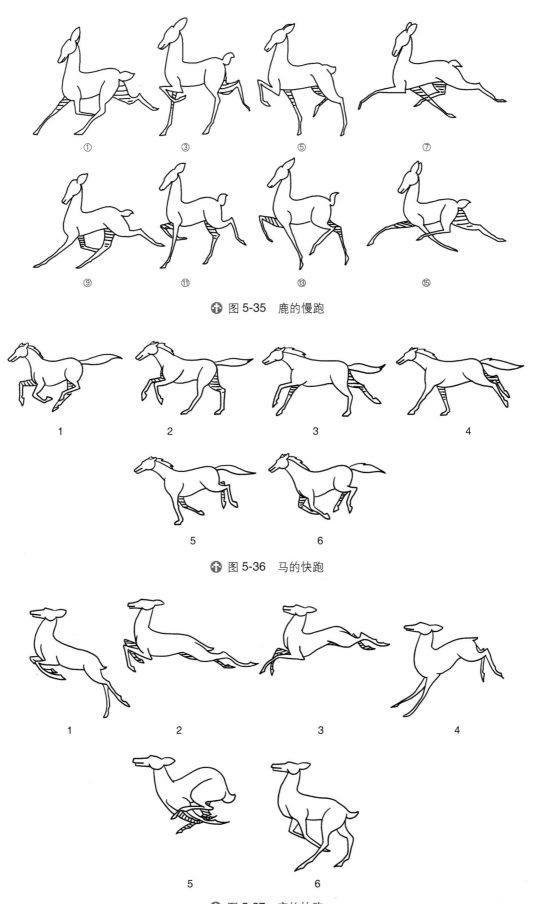

① ③ ⑤ ⑦

⑨ ⑪ ⑬ ⑮

🔼 图 5-35 鹿的慢跑

1 2 3 4

5 6

🔼 图 5-36 马的快跑

1 2 3 4

5 6

🔼 图 5-37 鹿的快跑

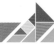
三、蹄类动物的其他运动规律

蹄类动物除了基本的行走、奔跑之外,还会运用一些其他动作的运动规律（图 5-38）。

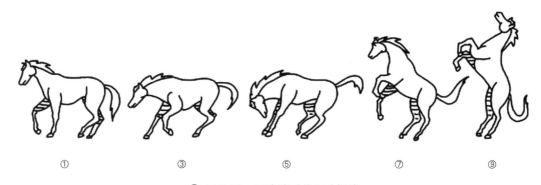

① ③ ⑤ ⑦ ⑨

⬆ 图 5-38 马欢腾时的运动规律

当遇到障碍物时,蹄类动物会通过跳跃动作来通过障碍物。在蹄类动物跳跃的过程中,动作的顺序是由起跳到腾空再到落地。其中,起跳、落地动作快速,腾空时间和距离相较奔跑的动作来说会更长更远,落地后的动作幅度随之增大,以表现落地的冲击力（图 5-39）。

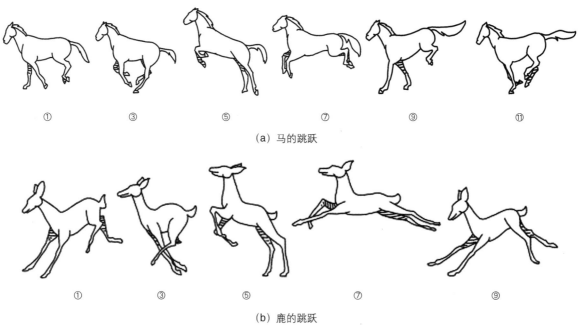

① ③ ⑤ ⑦ ⑨ ⑪

（a）马的跳跃

① ③ ⑤ ⑦ ⑨

（b）鹿的跳跃

⬆ 图 5-39 马和鹿的跳跃

课后练习

一、绘制牛行走的运动规律（图5-40）。

二、绘制牛奔跑的运动规律。

三、设计并绘制具有个性特点的蹄类动物行走、奔跑的运动规律。

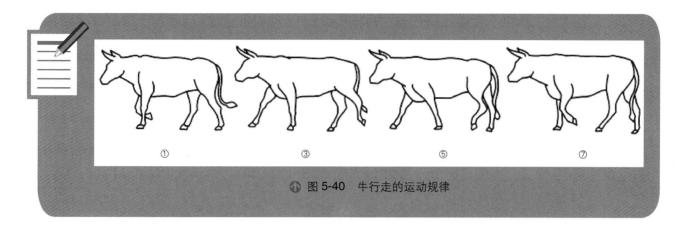

① ③ ⑤ ⑦

🔈 图 5-40 牛行走的运动规律

第三节 飞行类动物的运动规律

　　鸟是世界上最复杂而奇妙的物种,能够在天空中自由翱翔。在动画中要表现飞翔运动,首先要了解鸟类的特征和运动特点。鸟类的身体是流线型的,最适合在空中快速飞行。它们凭借空气中的气流来飞翔,在空中消耗最小的能量。

一、鸟类的特征

　　鸟的种类繁多,遍布全球,大致可分为三种:第一种是能走却不能飞的鸟,如鸵鸟;第二种是能游泳和潜水却不能飞的鸟,如企鹅;第三种是两翼发达能飞的鸟,绝大多数鸟类属于这种类型。而会飞的鸟也分为阔翼类、雀类。虽然鸟的种类繁多,形体差异较大,无论是阔翼类还是雀类,它们的翅膀骨骼基本相似。

　　鸟类的骨骼像筛子一样,有很多小孔,并附有气囊,这些像小气泡一样的气囊可以在鸟体内各个部位活动,这就使鸟在飞行时能够使用吸入的空气增加浮力。鸟的骨骼重量轻、质地硬、结构简,鸟类胸肌发达,翅膀异常强壮（图 5-41）。

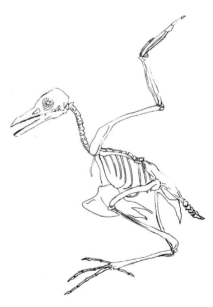

🔈 图 5-41 鸟的骨骼

　　鸟类能够飞行,是由于它们有一个特殊构造的身体。从鸟的形体结构来看,它的整个身体是由构成飞行能力的四个部分组成的:翅膀、尾巴、腿和身体（图 5-42）。这几个部分在飞行中都起到一定的作用。翅膀为鸟的飞行产生动力,而且是身体在空中获得浮力的依托（图 5-43）;尾巴让鸟的身体保持平稳的状态;腿是起飞和着陆的支撑;身体将各个部分连成一个整体,附在身体上的飞行肌肉可以扇动翅膀,产生飞行的力量。鸟的外形还包括羽翼和羽毛。鸟的羽毛光滑、柔软,是调节气流的特殊材料,鸟的羽翼（翅膀）能够在空中飞行时推划空气。

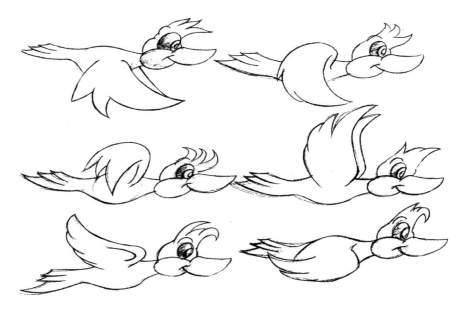

⊕ 图 5-42　鸟的形体结构

⊕ 图 5-43　鸟的翅膀骨骼形态

二、鸟类的运动方式

　　飞翔是鸟类最常有的一种运动方式。鸟在飞行时腿部蜷缩着紧贴着身体或向后拖着，翅膀反复上下扇动，不断产生推力和升力，因此鸟类飞行的动作表现也主要体现在翅膀的来回扇动上。鸟在飞行中身体保持流线型，腿部贴紧身体，翅膀并不是笔直地上下扇动。当向上扇动时翅膀略向后，是为了让气流从翅膀下方通过使身体前行；向下扇动时翅膀略向前，是为了获得升力和推力。因此，鸟的翅膀在扇动过程中呈现曲线运动轨迹（图5-44）。体型较大的鸟，向下扇动翅膀的动作比向上扇动翅膀时要慢一些，而循环的时间长度则根据鸟的体型不同而有所变化。

翅膀向上扇动

翅膀向下扇动

⊕ 图 5-44 鸟类翅膀的变化过程

鸟在扇动翅膀飞翔时,身体会沿着一条水平线上下浮动,因此,从水平方向看鸟的飞行时,其身体是呈上下起伏的运动状态(图 5-45)。

⊕ 图 5-45 鸟的飞行

鸟类扇翅和飞翔的基本原理是:鸟在空中飞翔时由胸部肌肉产生力量,这种原动力传到翅膀,翅膀是鸟的上肢,是有骨骼及关节的,在摆动过程中来自躯干的力量逐渐传达至末端。另外,鸟的柔软羽毛与空气阻力的作用决定了它的曲线型运动轨迹特征。鸟类的运动方式分为飞翔和滑翔。飞翔是大多数鸟都有的动作,尤其是翅膀比较大的阔翼鸟类,如大雁、天鹅等,它们的运动方式都是靠飞行。而有些鸟在空中飞行时,会缓慢地扇动或不扇动翅膀,借助风力和气流在天空滑翔,如老鹰、海鸥等(图 5-46)。

(一)鸟类的飞行

根据鸟类翅膀的形状和飞行特点,可以分为阔翼类和短翼类。阔翼类是指翅膀长而宽且体积较大的鸟类,如鹰、大雁、天鹅等,如图 5-47 所示是鹰的飞行动作。短翼类是指翅膀短而窄且体积较小的鸟类,如麻雀、画眉、山雀等。还有一些羽翼类动物,经过不断地进化,翅膀已经失去了功能,如鸵鸟、企鹅等。有些经人类长期饲养,逐渐变成了家禽,其原有的特征也随着生活环境和状态的变化而改变了。

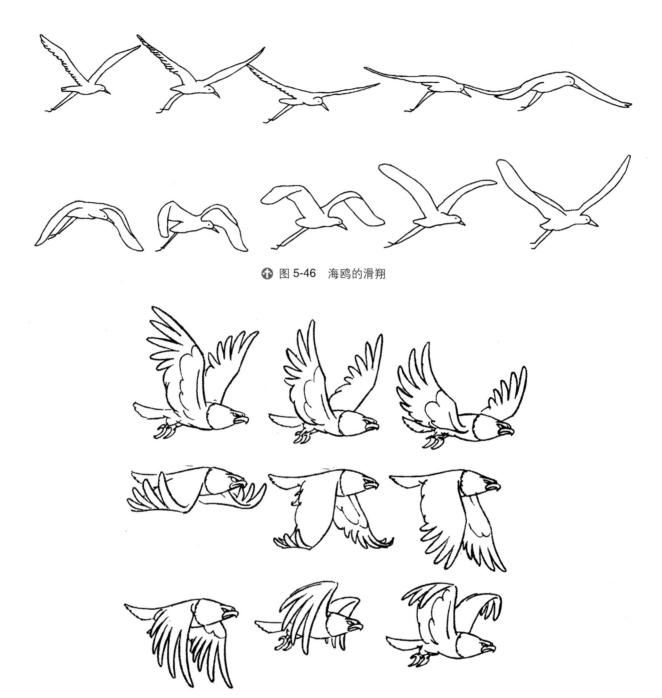

🔶 图 5-46　海鸥的滑翔

🔶 图 5-47　鹰的飞行动作

1．阔翼类的运动特征

　　阔翼类鸟主要包括翅膀长而宽、颈部较长且灵活的鸟类。如鹰、大雁、天鹅、海鸥等。它们的运动特点是：飞行时翅膀上下扇动变化较多，符合曲线运动规律。由于翅膀宽大，可以清晰地看到翅膀上下扇动的动作，可以简单地理解为上下翻飞的瓦片（图5-48）。

　　由于这类鸟体型较大，扇动翅膀较缓慢，翅膀向下扇时展得略开，动作有力，且身体向上浮；缓慢向上抬时比较收拢，动作柔和优美，且身体向下降。当飞到一定高度后，用力扇动几下翅膀，就可以利用上升的气流展翅滑翔。并且在向上扑打时，翅膀略向后；向下扑打时，翅膀略向前。绘制鸟飞翔的效果时应注意其身体的起伏和翅膀的变化（图5-49）。

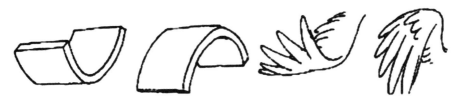

↑ 图 5-48　翅膀上下扇动的动作

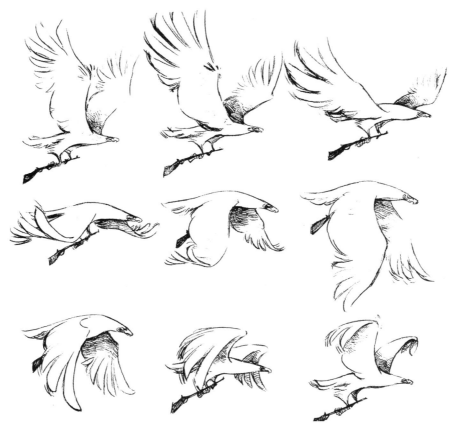

↑ 图 5-49　阔翼类鸟的飞翔

2. 短翼类的运动特征

短翼类鸟又称为雀类,包括麻雀、画眉、黄莺、山雀、蜂鸟等体态较小的鸟类。它们的身体较短,体型较小,翅翼不大,嘴小脖子短,动作轻盈灵活,通常是双脚跳跃前进,很少双脚交替行走。它们的运动特点是:飞行速度快而急促,会有短暂的停顿 (图 5-50)。由于飞行速度较快,翅膀扇动的频率较高,因此不容易看清翅膀的运动过程。一般用流线虚影来表示扇翅的速度 (图 5-51)。

↑ 图 5-50　短翼类鸟的飞翔　　　　　　　↑ 图 5-51　小鸟急促扇翅

短翼类鸟由于体小身轻,在飞行中常常是夹翅飞蹿,而不是展翅滑翔。小鸟的身体还可以短时间停在空中,急促地扇动翅膀,形成振翅现象。一般来说,鸟的身体越小,振翼就越频繁。在动画中,只需画上下两张扇扑动作,再加上流线,即可以表现小鸟振翅的运动。

（二）鸟类的滑翔

滑翔是鸟类常用的一种飞行方式。当鸟飞到一定的高度时,用力将翅膀扇动几下,就可以利用上升的气流滑翔。滑翔的远近与气流情况有关。通常阔翼类鸟比短翼类鸟善于滑翔,如鹰、雁、海鸥等。

鹰在滑翔时,会利用上升的热气流作推举力,在上升的气流柱上作盘旋（图5-52）。滑翔时两翼张开,乘着气流飘荡,由尾巴做导向。转身时,身翼稍向内侧成倾斜面,便可以顺势转变方向。燕子在滑翔时,身轻灵活,飞行时把翅膀用力一夹,会像箭一样向前飞蹿（图5-53）。

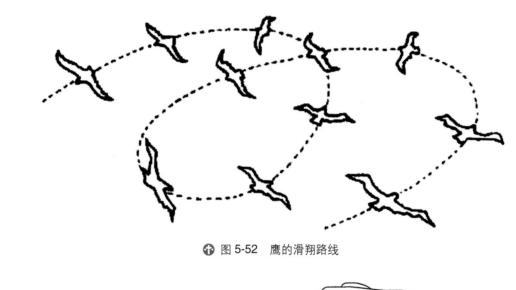

✚ 图5-52 鹰的滑翔路线

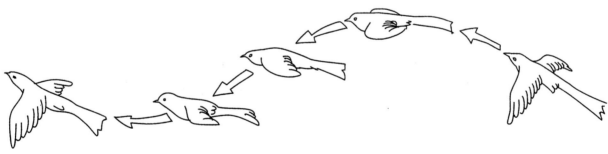

✚ 图5-53 燕子的滑翔

三、其他飞行类动物的运动方式

昆虫有六只脚、一对触角、一对或两对翅膀和一个可划分为三段的身体。常见的昆虫有蜜蜂、蝴蝶、蚊子、蜻蜓等（图5-54）。昆虫是以振翅为基础来进行飞行的,振翅飞行是所有昆虫飞行活动的共同特征,但由于各类昆虫的翅膀结构不同,反映在飞行方式上也各有特点。

在动画中表现昆虫的飞行一般有两种方法:一种是画出翅膀的上下振动,同时需要和迎面气流形成一定的角度;另一种是表现翅膀来回振动时翅尖是以8字形曲线在运动,即翅膀在向下划的同时也向前划,翻转向上划时也向后划去,就形成了8字形的运动曲线。

⊕ 图 5-54　昆虫的飞行

课后练习

一、掌握阔翼类和短翼类动物的飞行特点。

二、绘制大雁的飞行动作。

三、绘制老鹰的滑翔动作。

第四节　鱼类动物的运动规律

鱼类动物是动画中经常表现的元素或者角色之一。鱼类种类各异,五彩斑斓,多数鱼类的身体呈流线型,体型中间大两头尖（图 5-55）。

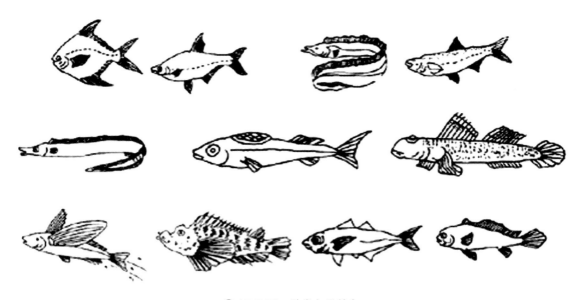

⊕ 图 5-55　种类各异的鱼

为了便于掌握鱼类的运动规律，我们将其分为大鱼、小鱼等几种常见的类型。

一、大鱼

大鱼是我们日常生活中最常见的鱼，主要是指身体较大的鱼，此类鱼的身体多呈纺锤形。因此，大鱼也称为"纺锤形鱼"，如鲤鱼、草鱼、黄鱼等。鲨鱼等巨型鱼类和鲸、海豚等符合此类体型的海洋动物，其运动规律相似，在这里也可归为大鱼（图5-56）。

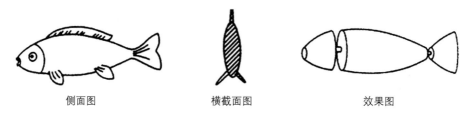

侧面图　　　　　　　　横截面图　　　　　　　　效果图

⊕ 图5-56　纺锤形鱼结构图

（一）大鱼的结构

纺锤形鱼类的结构如图5-57所示。其中，影响其运动规律的主要是鱼鳍，鱼鳍是鱼类游动及掌握平衡的重要器官。在鱼游动的过程中，背鳍和臀鳍主要起平衡作用；胸鳍可以控制和改变鱼游动的方向，控制沉浮，伸展胸鳍，还能使鱼停止前进，起到刹车的作用；腹鳍可以辅助胸鳍制动，稳定鱼的身体；尾鳍是鱼的推进器官，可以使鱼向前游动。

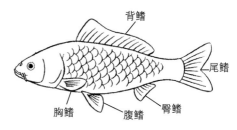

⊕ 图5-57　鱼的结构

（二）大鱼的动作特征

大鱼通过鳍的摆动产生动力，结合身体两侧肌肉的收缩，向前运动或转身。大鱼正常游动时属于巡游姿态，节奏缓慢而稳定，是比较省力的一种游动方式，通常在水中寻找食物时采用这种动作。当鳍猛地划水并循环摆动时，鱼可以做速划运动，快速从某处移动到另一处（图5-58）。

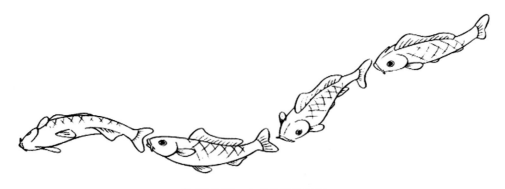

⊕ 图5-58　大鱼的动作特征

（三）大鱼游动的轨迹

一般来说，大鱼的游动路线相对稳定，节奏也比较有规律，其运动轨迹呈曲线，曲线的转折过渡自然（图5-59）。在绘制此类鱼巡游的动作时，可以先画出它的曲线运动路径，并在路径上标注上每一帧鱼游动的位置，确定好鱼前进的速度，然后再画出每一帧鱼游动的具体细节，画出鱼鳍与身体的扭动关系。

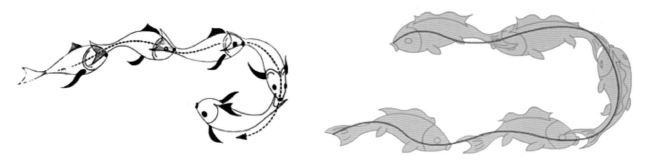

　图 5-59　大鱼运动的轨迹

（四）大鱼游动动作绘制规则

　　绘制鱼游动动作过程中，我们可以借鉴参照物的运动，有规律地画出鱼身体摇摆的运动方向。如图 5-60 所示，原画①代表了鱼静止状态时的动作。原画②开始鱼尾向左摆动，左侧身体收缩。原画⑧的造型和原画②相似，说明鱼完成了一个循环，对照水平参照线可以看到，此时鱼往前游动了一个身体的长度。找好关键位置后，可以有规律地画出鱼尾和身体大概的扭动方向，之后添加身体的细节即可。当然，结合镜头要求，此时还要注意鱼游动的路径。

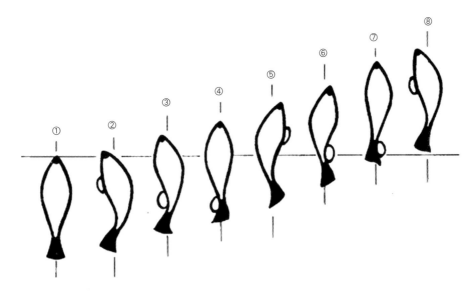

　图 5-60　鱼游动时的绘制过程

（五）鲨鱼游动

　　绘制向镜头前游动的鱼时，同样需要先画好它的运动轨迹，并确定每一帧的速度和节奏变化。不同的是要结合透视关系，注意鱼身体由远及近时大小的变化（图 5-61）。

（六）鲸和海豚的游动

　　鲸是哺乳类海洋动物，其种类较多，有些和鲨鱼的外形结构比较类似；不同的是，它的尾巴方向是上下摆动，而不像多数鱼类是左右摇摆，这是由于它们的骨骼和肌肉的差异造成的，鲸的平尾似乎更有利于潜浮。同样是平尾游动的还有海豚（图 5-62）。

　　在绘制海豚或鲸游动时，同样可以先画出它的路径，借助参照物的运动，画出它的身体扭动。当鱼尾向下划水时，产生向上的推力，使鱼向上运动；当尾部向上摆动时，是力的释放，身体向下运动（图 5-63）。

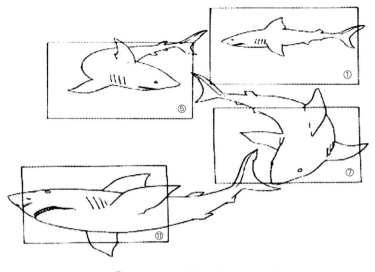

图 5-61　鲨鱼游动的动画

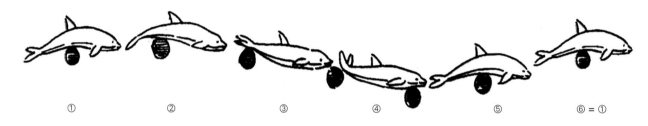

① ② ③ ④ ⑤ ⑥ = ①

图 5-62　海豚的运动

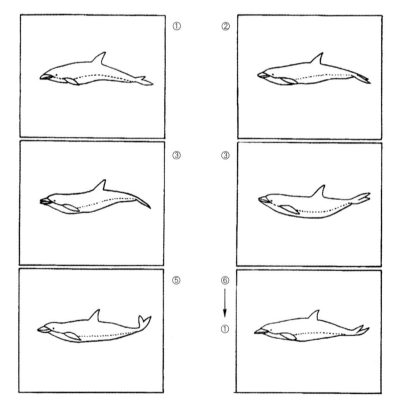

图 5-63　鲸的运动

　　海豚表演中常有跳出水面的镜头，如图 5-64 所示，确定好跳水的方向和路径之后，加上动作即可。注意海豚在空中的动作轨迹是一条抛物线。

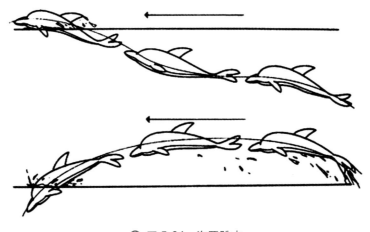

✿ 图 5-64　海豚跳水

二、小鱼

（一）小鱼的结构与动作特征

小鱼身体较小,常以鱼群的方式结伴同游,因此在游动过程中鱼鳍的变化可忽略不画,重点画其运动的轨迹和身体的摆动;小鱼通常运动速度快,灵活多变,节奏短促（图 5-65）。

（二）小鱼游动绘制规则

小鱼的游动路线也是曲线,且拐点较多,变化比较丰富,动作灵活,游动速度快。

绘制时,首先根据镜头设计要求,画出小鱼的运动轨迹线;当绘制对象是鱼群时,应画出多条轨迹线,有时还会产生交叉。

其次,计算鱼的运动速度,根据标尺在运动轨迹线上画出小鱼的不同位置;注意小鱼的运动速度较快。

最后,画出原画并加动画动检,如图 5-66 所示。

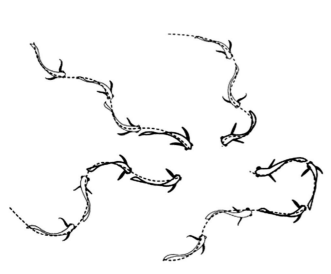

✿ 图 5-65　小鱼游动动作

✿ 图 5-66　小鱼游动动画

三、扁平型鱼类的运动规律

（一）结构特点

扁平型鱼的身体侧面较为宽扁，横截面窄，呈长椭圆形，又称为"饼型鱼"（图 5-67）。

| 侧面图 | 横截面图 | 效果图 |

⊕ 图 5-67　扁平型鱼结构图

（二）扁平型鱼的运动特点

扁平型鱼的游动速度通常较慢，身体摆动幅度较小而稳定。快速游动时身体以波形曲线向前推进（图 5-68 和图 5-69）。

⊕ 图 5-68　扁平型鱼的游动特点

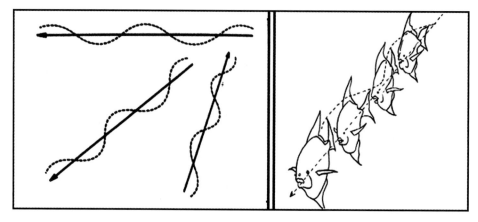

⊕ 图 5-69　扁平型鱼的波形运动轨迹

四、蝶形鱼的运动规律

（一）结构特点

碟形鱼的身体横扁，呈圆形或菱形，类似水平放置的碟子，常静卧于海底中。此类鱼鳍与身体连成一体，中间厚，两边薄，臀鳍消失，取而代之的是一条粗大的尾巴，尾巴的摆动可以控制方向。它们平铺于水中，通过在水平方向扭动身体前行，水流从身体两侧通过，例如鳐（图 5-70）。

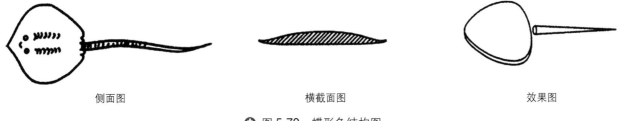

侧面图　　　　　　　　　　　　　横截面图　　　　　　　　　　　　　效果图

⊕ 图 5-70　蝶形鱼结构图

（二）鳐的运动特点

鳐游动时，主要通过胸鳍的前后波动，连续挤压水流，产生动力推动身体前进；尾巴跟随摆动并用来控制方向（图 5-71）。

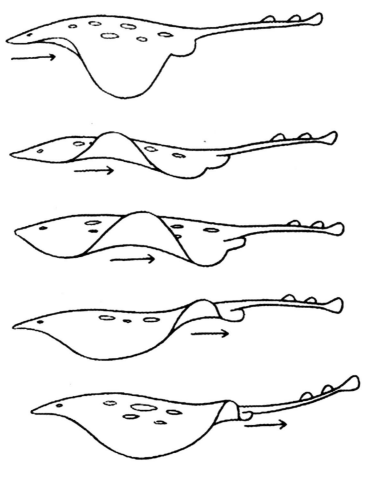

⊕ 图 5-71　胸鳍的波形运动

五、阔尾鱼的运动规律

阔尾鱼指尾部宽大、行动优美的鱼种,颜色种类丰富,以观赏鱼居多,常见的有金鱼。

（一）结构特点

阔尾鱼头部饱满,腹部圆润,尾鳍造型飘逸,具有观赏价值（图 5-72）。

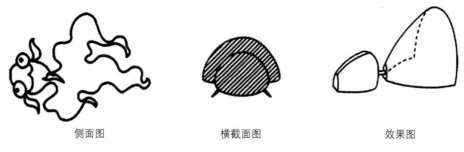

 侧面图　　　　　　　　　　横截面图　　　　　　　　　效果图

✪ 图 5-72　阔尾鱼结构图

（二）金鱼游动的基本特点

金鱼游动的速度较为平缓,运动轨迹呈曲线,体型较小,没有固定的规律。游动过程中主要靠尾鳍的波形运动产生推力,向前游动（图 5-73）。

✪ 图 5-73　金鱼游动的动画

（三）金鱼的游动特点

金鱼尾部造型多变,我们要从整体结构入手,将金鱼分为头和尾两个部分,分别处理金鱼的摆动、向前、转向等多种动态,并在把握整体动态的基础上,用曲线运动规律刻画出尾鳍丰富的细节,力求表现金鱼柔美的姿态（图 5-74）。

处理好尾巴的刻画是描绘此类鱼最重要的环节,同样,设计一条优美的路径可以为金鱼的动作增色不少。在绘制路径时,应当避免单一化,充分考虑三维透视关系,让其运动显得更真实（图 5-75 和图 5-76）。

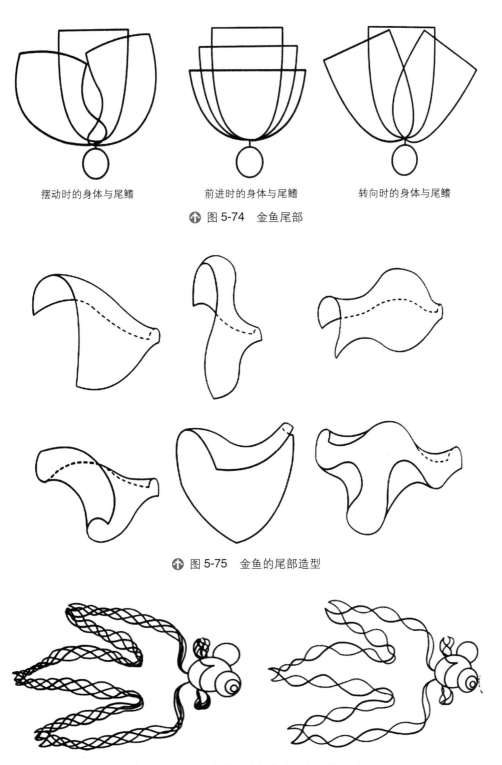

摆动时的身体与尾鳍　　　　前进时的身体与尾鳍　　　　转向时的身体与尾鳍

✿ 图 5-74　金鱼尾部

✿ 图 5-75　金鱼的尾部造型

✿ 图 5-76　用曲线运动规律表现鱼尾的运动

六、线形鱼的运动规律

（一）结构特点

线形鱼的身体细长，外观类似长条的蛇。表面光滑，头部小而尖，身体关节灵活，可做大幅度扭转动作，如鳗鱼、带鱼、鳝鱼等（图 5-77）。

<center>侧面图　　　　　　　　　　　　　横截面图　　　　　　　　　　　效果图</center>

<center>⊕ 图 5-77　线形鱼结构图</center>

（二）线形鱼的运动特点

线形鱼主要靠身体两侧肌肉的伸缩产生动力向前运动，背鳍的波形运动参与其中。游动时，整个身体呈不规则曲线运动（图 5-78）。

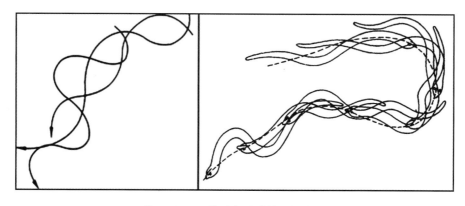

<center>⊕ 图 5-78　线形鱼游动轨迹与路线</center>

课后练习

一、绘制一组大鱼游动入镜、出镜的画面。

二、选用鳐鱼造型，绘制其循环游动的动画。

三、选用金鱼造型，绘制其自然游动的动画。

四、选用鱼的卡通形象（图 5-79），结合海洋背景，绘制一组海底世界的动画镜头。

<center>⊕ 图 5-79　鱼的卡通造型</center>

本·章·知·识·点

　　动物种类繁多,形体结构各不相同,运动规律比较复杂。本章从常见的四类动物中归纳总结了它们共同的运动规律。当然,哪怕是同一类型的动物,形体结构不同,行走的动作区别也很大。因此,无论画哪种动物,首先要掌握它的外形结构,再掌握动作速度和节奏。在学习本章之前,还要先熟练掌握曲线运动中的波形运动。另外,在掌握以上规律的基础上,还要充分结合角色的特点,展现角色的个性。本章重点掌握以下内容:爪类动物的行走和奔跑运动规律、蹄类动物的行走和奔跑运动规律、飞行类动物的行走和奔跑运动规律、鱼类动物的行走和奔跑运动规律。

狗侧面走.mp4

狗奔跑.mp4

狗正面跑.mp4

猫行走的运动
规律.mp4

猫奔跑的运动
规律.mp4

大象行走.mp4

马背面走.mp4

马侧面奔跑.mp4

马侧面走.mp4

马的快跑.mp4

马的跳跃.mp4

马慢跑.mp4

马正面走.mp4

鸟飞翔的运动
规律.mp4

小鹿跳跃.mp4

鱼的运动规律
之一.mp4

鱼的运动规律
之二.mp4

第六章
自然现象的运动规律

自然现象的运动在动画中常常起到渲染场景及烘托气氛的作用,优秀的动画师非常善于借用自然现象刻画人物情感及表现动画的情绪基调。例如,雨天来临的时候,人的心境或获得了平静,或感到悲凉,角色的情感更容易发生波动。再如,风、火、水等自然现象在不同的场景中,其运动规律也不尽相同,有时微弱,有时强劲,根据动画情节的需求要区别对待。因此,只有掌握了不同背景环境下不同自然现象的运动规律,才能在动画创作中营造出更加真实的画面,从而让观众获得更好的观影感受。

教学目标:了解自然现象的运动规律,掌握其绘制技巧。
教学内容:风、火、水、雨、雪、烟、爆炸的运动规律。
教学重点:掌握自然现象的表现技法与绘制技巧。
教学难点:能在动画原创设计中运用到自然现象中的运动规律。

第一节　风的运动规律

风是生活中常见的一种自然现象,是自然界中空气对流产生的空气流动现象。一般来说,肉眼是无法看到风的运动轨迹、辨认风的具体形态的。风的运动趋势、强弱表现,必须通过其他被吹动的物体的运动轨迹来表现。例如,叶子在空中的飘落、树木花草的飘动、人物的头发,以及窗帘、旗帜、衣物的飘动等带有曲线运动轨迹的物体,它们是风的运动规律表现的有效载体(图6-1)。

🔆 图6-1 《秒速五厘米》动画中风的运动规律

　　观察风的运动规律以及表现技法,我们会发现要研究风的运动规律,实际上是要对被风吹动物体的运动轨迹进行研究(图6-2)。

　　当比较轻薄的物体,例如纸张、落叶、草木被风吹动,离开原来的位置在空中飘荡,物体所产生的运动轨迹线可以表现风的运动。在物体运动的轨迹线上,物体会发生一定的倾斜与翻转,在物体与地面之间的位置接近平行时,下降速度较缓;当物体与地面的位置近似垂直时,物体下降速度增快(图6-3)。

⊕ 图6-2 纸张翻飞的运动规律

⊕ 图6-3 树叶飘落的运动规律

　　通过这样的运动轨迹可看到,物体下落时的动作姿态、运动方向以及降落速度都在不断地发生变化。

　　当物体的一端被固定,而另一端被风吹起时,如绑在身上的丝绸缎带、固定在旗杆上的旗子、固定的窗帘等,被风吹起的飘扬状态,最终可形成曲线的运动轨迹(图6-4)。

① ③ ⑤ ⑦ ⑨

⊕ 图6-4 窗帘飘扬的运动规律

　　在动画中,除了借助外界物体表现风的运动外,有时也会使用一些动画效果进行表现(图6-5)。

⊕ 图6-5 用线条表现风的运动规律

　　自然界中的大风、狂风、龙卷风的运动表现是,吹起地面上的尘土、碎石,对房屋的冲击,在空中卷起树叶、杂物;甚至是猛烈旋转的龙卷风,把人物、动物、器物卷起在半空中等。此时通过被风吹动的物体的运动来表现是不够的,在这种情况下,通常采用流线的表现方式,根据气流的方向、速度,把代表风运动趋势的疏密不等的线条绘制在纸张上。在绘制时,加入一些砂石、树叶、纸张或其他杂物。用流线表现的风,速度都是偏快的,风势的走向与选择的方向应当统一。

课后练习

根据图6-6,练习风的运动规律的表现方法。

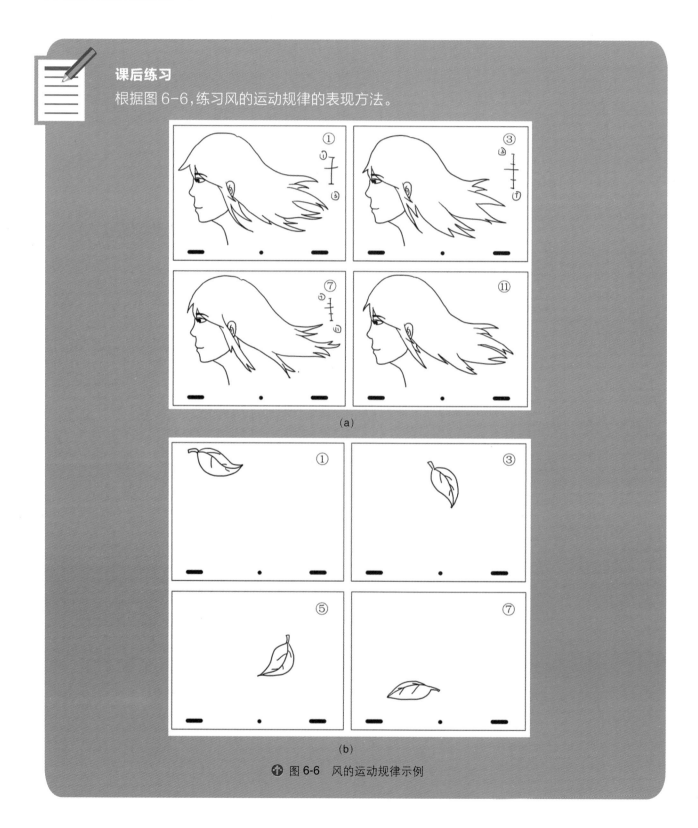

(a)

(b)

图6-6　风的运动规律示例

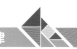

第二节　火的运动规律

物质燃烧过程中,部分物质会转化为可燃气体,从而产生火焰。火是物质燃烧过程中散发出光和热的现象,是动画中经常出现的一种自然现象。火焰一般分为焰心、中焰和外焰。火焰内部充满气体,中间产生光亮,外层发出热量,温度由内向外依次增高,也就是说焰心温度最低,外焰温度最高。而在燃烧过程中必须有可燃物、燃点温度、氧化剂,三者缺一不可。表现火的燃烧要考虑空间因素,如前后、左右、上下等位置关系。火的燃烧没有固定的大小,而是和人们的生活息息相关,常在动画中表现。但当火失控时,被称为火灾,危害极大。

一、火的运动轨迹

火的运动轨迹通常受上升的热气流与周围的冷气流强弱的影响,会出现变化多端的运动形态,火的存在形式无论怎样变化,运动规律都是经历燃烧、生长、变形、分离、衰减、消失等过程。火会上行、分离,随气流左右变化。当火上升到一定位置,自身的能量开始不断衰减,于是被气流冲撞并产生分离与消解现象。如图6-7所示,火的运动轨迹为:出现火苗→火苗壮大→受冷空气挤压向上拉长→火苗上升、断裂、分离→部分消失→继续壮大燃烧。

⊕ 图6-7　火的基本运动规律

二、火的表现形式

火的结构通常是以上升气流运行的方式变化,它是能量的衰减过程,形状通常具有片状、线状、柱状等。因此,将火的表现形式分为以下三种。

（一）小火

由于小火苗的体积小,而且燃烧范围小,因此小火苗很容易受到气流变化的影响而摇摆不定。在自然现象中,很少存在无任何变化且始终保持大小不变的小火苗（图6-8）。

在动画表现小火苗时,可将表现小火的升起、下压的动画帧和表现摇曳晃动的一组动画帧交替反复循环几次使用,再穿插其他形态的动画拍摄,这样火苗的运动效果就会比循环动画拍摄时变化更丰富一些。在绘制小火苗的动态时,原画可以直接地按顺序一张一张画,可以不加或少加中间画。为了增强火苗的闪烁、跳跃、变化丰富的感觉,在拍摄时可以随机抽掉几张中间画进行拍摄,这样小火苗的动画就会更灵活和自然。一般绘制10～15张画面,作顺序循环或不规则循环。

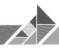
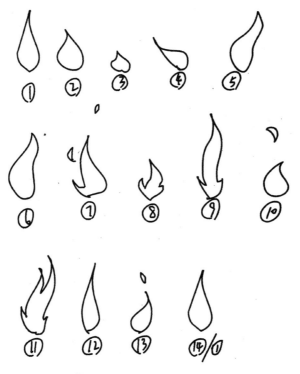

🔆 图 6-8　小火苗的运动规律

（二）中火

　　一些稍微大的中火，实际上是由几个小火苗组合而成的。中火的运动规律与小火苗基本相同，但由于火的体型较大、面积较大，动态相对比小火苗稳定，速度也更慢一些（图 6-9）。

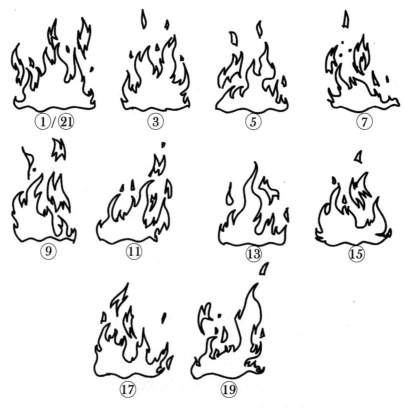

🔆 图 6-9　中火的运动规律

在绘制中火的动态时,可在每张原画关键动态之间各加 1 ~ 3 张中间画,按照次序顺序拍摄,也可作循环动态使用。一般来说,表现中火的运动规律,需要绘制 10 张左右的原画。在拍摄过程中,若要使火的动态更灵活、丰富,可用抽去部分动画的方法改变速度,并穿插一些不规则的循环,这样动态变化就更加自然。

(三)大火

大火和中火一样,也是由很多小火苗组成的,而大火的燃烧面积更大,火势强、火苗多,结构复杂、变化多端,既有整体的动势,同时燃烧过程中又有许多小火苗的互相碰撞、分合,让人们感觉到大火的变化多端。但大火的运动规律与小火是一样的,如果仔细观察大火的结构,就会发现大火是由很多小火苗组成的,如果取出某一个局部来看,是一个小火苗;取其中每个局部,又可分解成无数个小火苗(图 6-10)。

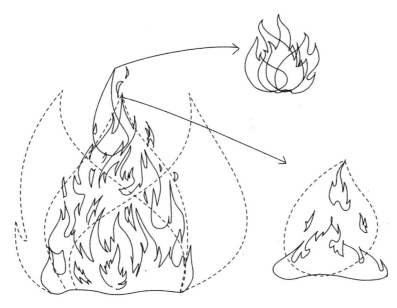

🔅 图 6-10 大火的运动规律

在绘制大火的动态时,首先,要处理好整体与局部的关系。大火的整体运动速度慢一些,而局部的小火苗运动速度快一些,小火苗的运动变化要比大火的运动变化多,在绘制时要注意两者之间的速度和运动幅度上的差异。其次,由于火势面积大,且受到周围气流强弱的影响,底部可燃物体高低不同,且火焰顶部形态也会出现参差不齐的状况。再次,除了要保证大火动态的流畅,表现大火运动的每一张原画、中间画都应该遵循曲线运动的运动规律,而且在形态上要有多种不同的变化,如果始终保持同一外形状态下的多次循环,就会显得动态单调且生硬。最后,如果想让大火表现得更加有层次和立体感,在绘制火的造型时,可以分成几种颜色来区分,燃点部分焰心可用黄色或橙色,中间部分可用橙红或红色,外焰部分可用深红或暗红。

综上所述,在绘制火时要注意火苗的中线动态、轮廓,火的形象是不规则形状的有序变化,变化的依据是空间方位的转换,变化的方式是生长、扭曲、变形、分离、衰减、消失等过程(图 6-11)。

三、火的熄灭

在动画中,火的熄灭有很多种情况,大部分都是火受到周围气流强弱的影响,如用嘴吹灭的蜡烛,大风吹灭燃烧着的火把,或者使用水等其他物体致使火焰熄灭的情况。火熄灭的原因就是在某些情况下,可燃物、燃点温度、氧化剂三者并未同时具备,一般是在有可燃物和氧化剂的情况下,燃点的温度没有达到,造成火焰熄灭,比如用嘴

去吹蜡烛就是这个原因（图 6-12）。在动画中表现火焰熄灭时，要注意将一部分火焰分离、上升、消失，另一部分火焰向下收缩、消失，接着冒烟（图 6-13）。

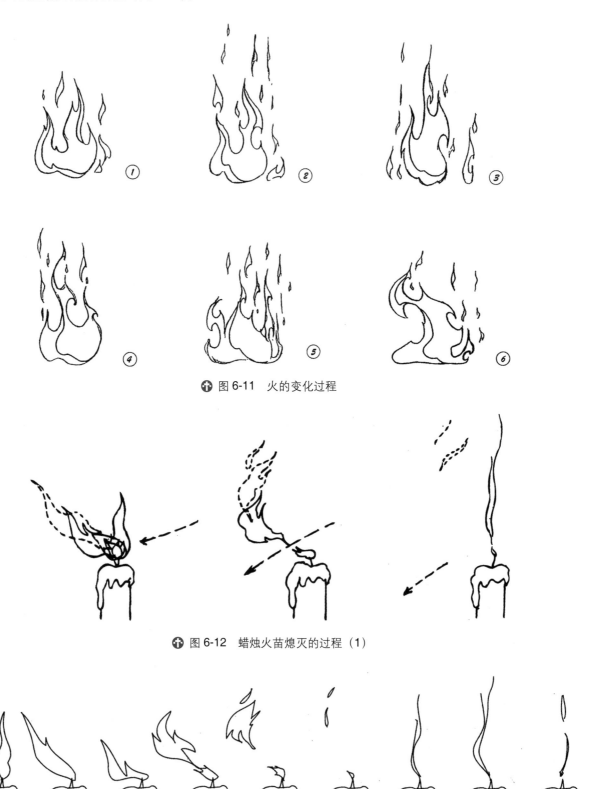

⊕ 图 6-11　火的变化过程

⊕ 图 6-12　蜡烛火苗熄灭的过程（1）

⊕ 图 6-13　蜡烛火苗熄灭的过程（2）

课后练习

一、掌握火的基本运动规律。

二、分别绘制小火苗、中火、大火从燃烧到熄灭的过程,要求运动规律准确、动态流畅、形态变化丰富等,可使用彩铅将火分为 1 ~ 3 种颜色。

第三节 水的运动规律

水是我们日常生活中最常见的元素之一,也是动画片中经常表现的自然现象。小到一滴水,大到江河海洋,水的形态千变万化,没有固定形状,在自然之中还会受到环境变化的影响。

要想画好水,我们需要多观察,仔细分析水的造型。通常水的表现比较自然流畅,圆润没有棱角,光滑富有光泽。

通过观察我们不难发现,尽管水变化多样,但水最常见的运动形态有分离、聚合、推进、S 形变化、曲线运动、发散、波浪运动七种。

一、水运动的七种基本形态

(一)分离

分离是指水由原来的大水滴,遇到障碍物之后分离成小水滴,且分开后的小水滴体积要比原来的小。分离的方向受障碍物的影响,要灵活变换(图 6-14)。

(二)聚合

聚合是指随着小水滴的运动,慢慢聚合成大水滴。聚合后的水滴体积变大。由于水具有张力,无论是分离还是聚合,都要表现得自然(图 6-15)。

✦ 图 6-14 水的分离

✦ 图 6-15 水的聚合

(三)推进

推进是指水朝某个方向做推进变化,产生水流,推进的过程中水的形态与体积可发生变化。有时在推进的过程中遇到障碍物也会分流(图 6-16)。

（四）S 形变化

S 形变化是指水在运动过程中，不是直线推进，其运动轨迹富有变化，这样显得更加随意，符合流体的性质（图 6-17）。

🔆 图 6-16　水的推进

🔆 图 6-17　水的 S 形变化

（五）曲线运动

曲线运动常用来表现流动的水。绘制时，可通过改变水的固有色和高光，形成对比，再通过循环动画绘制方法，让水产生流动的感觉（图 6-18）。

（六）发散

发散常用来表现水滴滴下飞溅的动画镜头，这时水滴从一个中心落下，当接触到地面或其他障碍物时，破散成水花飞溅而出，并向四周扩散（图 6-19）。

（七）波浪运动

水流在力的作用下，会呈波浪形运动，符合曲线运动规律（图 6-20）。

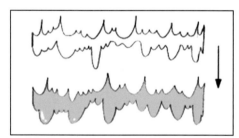

🔆 图 6-18　水的曲线运动

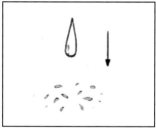

🔆 图 6-19　水的发散

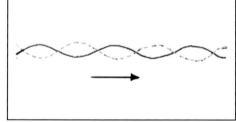

🔆 图 6-20　水的波浪运动

二、水的不同形态表现规律

掌握了七种水的基本运动变化之后，我们来看看自然界中常见的几种水的具体形态。

（一）水滴

水是一种有张力的液体。下落时，造型头大尾细，通常会经过聚集、滴落、分离、回缩的过程（图 6-21）。

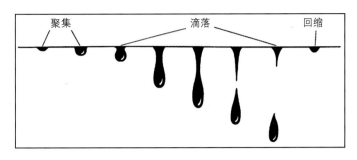

✚ 图 6-21　水滴的运动过程

（二）水花

当重物落入水面中，由于冲击力较大，会形成飞溅起的水花（图 6-22）。水花属于"发散"变化（图 6-23 和图 6-24）。无论水花大小，其运动过程具有以下相同的运动规律：出现、升高、到达顶点、转向、下落消失（图 6-25）。

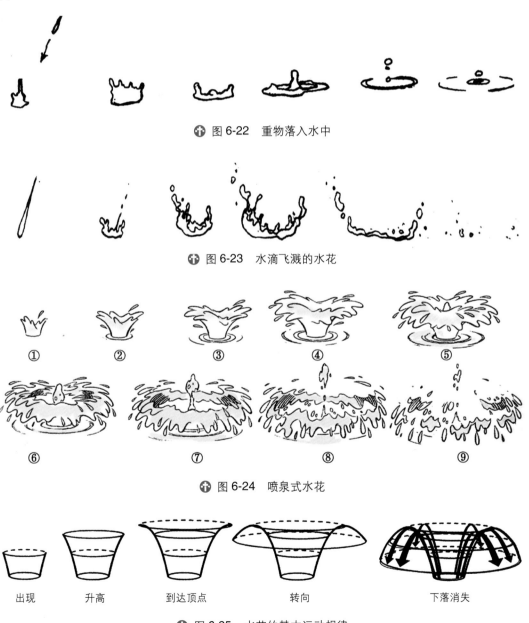

✚ 图 6-22　重物落入水中

✚ 图 6-23　水滴飞溅的水花

①　②　③　④　⑤

⑥　⑦　⑧　⑨

✚ 图 6-24　喷泉式水花

出现　　升高　　到达顶点　　转向　　下落消失

✚ 图 6-25　水花的基本运动规律

在绘制水花的运动过程中,要注意其运动方向始终是由中心向四周扩散。当物体落入水中后,除了水花的五个运动过程之外,中心回流受到挤压的水会涌起水柱并向上运动,最后重新落入水面,恢复平静,如图 6-26 所示。

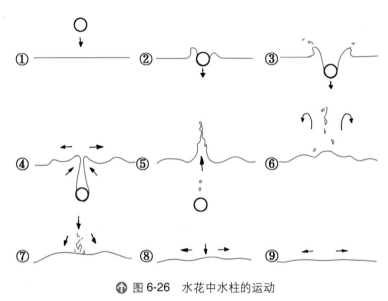

🜨 图 6-26　水花中水柱的运动

（三）水圈

当物体落入平静的水面后,会出现一圈圈环形水波,被称为水圈。水圈由物体落入的中心点出现,一波一波向外推进,越往外波浪越小,最后慢慢消失。长时间后,水面才会恢复平静。

绘制水圈时,常要用到循环动画的技法。如图 6-27 所示,先绘制第一张原画,由内到外共五层水圈,水波纹形态较自然,有透视感;最外层的水圈不连续,而是由分散的水波组成。为了方便理解,把这五层水圈分别标记五个"1",如图 6-27 左图所示。每个"1"之间要加动画。加动画时,应注意水纹的推进和 S 形变化要过渡自然。不可直接画中线,两两水圈中间分别加三张画,即 2、3、4。绘制完成后循环播放,即⑤ = ①,这样就形成了水圈的动画效果。

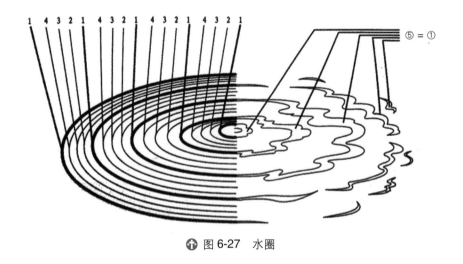

🜨 图 6-27　水圈

（四）水纹

当物体浮游在水面上时会冲击水面,产生人字形水纹,例如行驶的小船、游动的鸭子等（图 6-28 和图 6-29）。

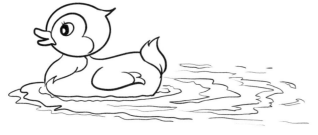

🔼 图 6-28 鸭子游动时产生的水纹

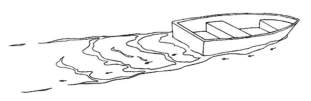

🔼 图 6-29 小船浮游时产生的水纹

画水纹时,要注意水纹的运动方向与物体的运动方向相反。水纹由物体开始逐渐向外扩展。扩展时中间帧线条不宜过于规律化,要注意 S 形变化,外围可以增加一些断裂的小水纹,这样会显得更加真实自然。绘制方法可参考"水圈"(图 6-30)。

(五)水流

这里水流所指的范围较广,例如小溪、河流、瀑布等。画水流时也要注意水纹的曲线运动和 S 形变化,中间帧要过渡自然,避免呆板,保证水的流畅性,并可适当增加一些小水花,使水流更生动,形成循环动画(图 6-31)。

🔼 图 6-30 水纹的方向与物体运动方向相反

🔼 图 6-31 水流

(六)水浪

水浪的运动类似波浪运动,是体积较大的水由于力的作用,从一个位置向另一个位置的推进,推进的过程受到力的大小的影响,不同力的作用会使水浪表现出不同的形态。

影响水浪最常见的力有风力,风力较稳定的情况下,水浪的运动也较为平缓、有规律。这时可参考曲线运动的规律,从一个波峰到另一个波峰分层绘制中间帧即可。

强风之下,表面的水与深层的水由于受到力的作用不同,在推力和阻力的共同作用下,其运动速度变化不同,会形成"浪花"。表现浪花的运动规律要掌握以下几个运动过程:初起、升高、回折、下落、平伏(图 6-32)。

在设计水浪时,可以利用分层表现其透视。前层为大浪,中层为中浪,后层为小浪,通过三层不同的运动速度表现出水浪的纵深感(图 6-33 和图 6-34)。

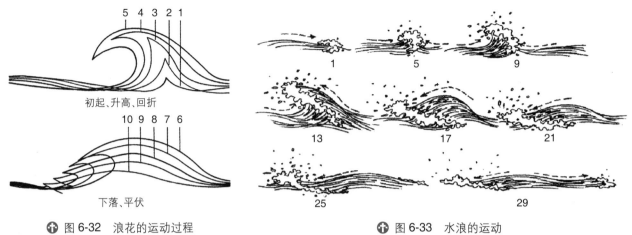

初起、升高、回折

下落、平伏

⊕ 图 6-32　浪花的运动过程

⊕ 图 6-33　水浪的运动

⊕ 图 6-34　不同形态的水浪

课后练习

一、熟练掌握水的七种基本形态,并能综合运用所学运动规律,绘制出不同环境下水的不同运动状态。

二、为图 6-35 中的水圈绘制完整动画。

🕀 图 6-35　水圈

三、为图 6-36 中的瀑布及河流绘制完整动画。

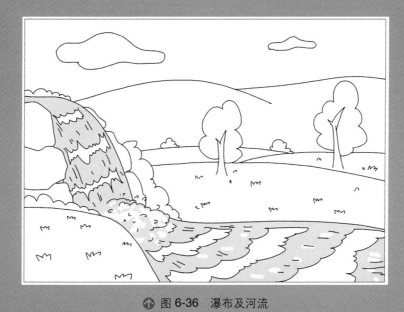

🕀 图 6-36　瀑布及河流

第四节　雨、雪的运动规律

一、雨的运动规律

自然界中的雨是由无数的水滴组成的。雨滴从高空中落下,因雨水体积小而轻,所以运动速度极快。在生活中,我们看到的雨都是根据人眼的视觉暂留现象,形成一条条细长的直线,所以雨点呈直线状,如图 6-37 所示。

在动画中,雨的运动表现就是大小、长短不一的直线段向下运动。雨在下落的过程中,水滴会受到风的作用而出现斜飘的现象,因此在动画绘制的过程中,雨的运动轨迹应避免设计成整齐统一的平行线。同时为了表现动

画中的空间错落感,雨应分为多层进行绘制设计,分别为前层雨和后层雨,通过前后层不同运动形式、不同方向、不同速度的雨叠加合成,会使得画面富有层次与深度,更具真实感。

1 2

3 4

🜨 图 6-37　动画片《你的名字》中雨的运动规律

前层雨,顾名思义,是在画面中放在角色前面的雨。因视觉效果的需要,前层雨的运动轨迹稍快、雨滴明显、间距较大、直线段较长,不显得杂乱无章。在设计速度上,一个雨点划过画面需要 6 ~ 8 格（图 6-38）。

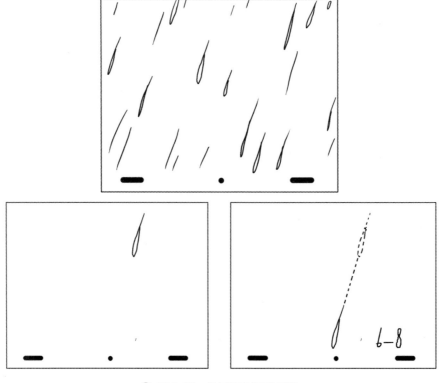

🜨 图 6-38　前层雨的运动规律

后层雨,放在角色的身后、背景的前面,比前层雨的线段小而密集,在速度设计上需要8 ~ 10格的时间划过画面。在后层雨中,可以加上更多的分层来表现纵深空间感,速度也随之增多,需要12 ~ 16格的时间穿过画面(图6-39)。

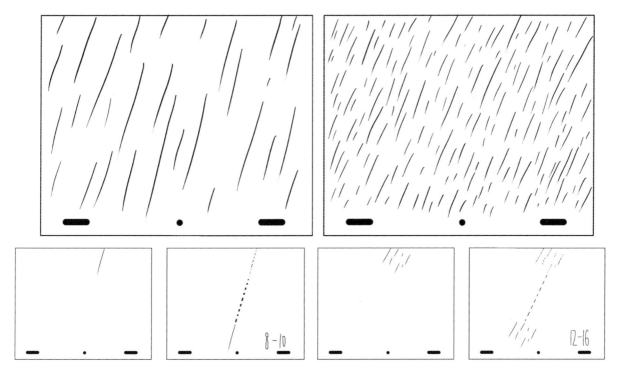

⊕ 图6-39　后层雨的运动规律

雨水下落的速度可通过雨水运动轨迹的间隔、动画张数的多少加以区分。

雨水下落到地面后,根据地质的不同,最终落下的雨点的运动规律也不尽相同(图6-40)。

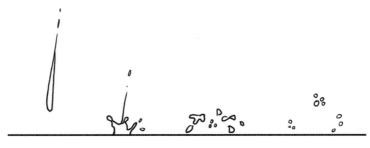

⊕ 图6-40　落在地上的雨点

二、雪的运动规律

自然界中的雪花由水分子在低于零摄氏度下凝结而成,其体积小,分量轻,呈片状。下落的速度缓慢,下落过程中受到风的影响,在空中随意飘落,漫天飞舞。所以,雪花的运动没有固定的方向。看似杂乱无章,缤纷飞舞,但在动画的绘制上,也有一定的规律可循(图6-41)。

在动画的制作过程中,一般把雪分成三层来画,和雨的绘制方法相似。在画雪的飘落动作时,先要在原画稿上标出动画的运动轨迹线,标示出每朵雪花的位置以及位置变化间所需的动画张数,其他的内容由动画师绘制完成(图6-42)。

1

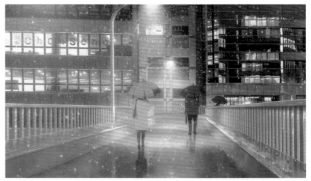
2

3

4

⊕ 图 6-41　动画片《你的名字》中雪的运动规律

前层雪的运动轨迹呈不规则的 S 形曲线，运动间隔稍大，雪花造型较为明显，飘落速度较快，飘落时没有固定的方向，运动趋势向下飘落（图 6-43）。

⊕ 图 6-42　雪的运动规律

⊕ 图 6-43　前层雪的运动规律

中层雪的运动轨迹间隔比前层雪的略小（图 6-44）。

后层雪的运动轨迹间距最小，速度最慢（图 6-45）。

如图 6-46 为三层雪叠加的效果。

在加动画帧时，将画有运动轨迹的原画稿放置于动画纸下，通过透光台在原画中轨迹线的位置上逐张绘制出雪花的位置即可（图 6-47）。

图 6-44　中层雪的运动规律

后层雪的运动规律（图 6-45）

图 6-46　三层雪叠加的效果

图 6-47　雪的动画帧的绘制

课后练习

一、练习"雨"的运动规律的绘制。

二、练习"雪"的运动规律的绘制。

第五节　烟的运动规律

烟是物体燃烧时冒出的气状物，它的形态和流动方向受空气的影响很大。由于燃烧物的质地或成分不同，产生的烟也有轻重、浓淡和颜色的差别，在动画片中可以分成浓烟和轻烟两种。

一、浓烟

这里的浓烟是指烟囱里冒出来的浓烟（图 6-48）、火车车头里冒出的黑烟或排出的蒸气、房屋燃烧时的滚滚浓烟等。

图 6-48　浓烟的运动形态

（一）由烟囱排出的烟的运动形式

（1）波浪形。在不稳定的气层中的烟气上下波动很大，呈波浪形，并沿主导风向流动扩散。

（2）锥形。在中等稳定的气层中或风力较强时，烟气成锥形，沿主导风向流动扩散。

（3）扇形。在稳定气层中，一般风速很弱，烟气在上下方向几乎无扩散。从上下方向看去，烟气呈扇形；如果从侧面看去，则呈带形。

（二）浓烟的运动特点

浓烟的密度较大，形态变化较少，造型多为絮团状，其形态也变化较少，消失较慢。浓烟大团大团地冲向空中，也可逐渐延长，尾部可以从整体中分裂成无数小块，渐渐消失。运动规律近似云，动作速度可快可慢，视具体情况而定。

（三）浓烟的绘制要点

在动画片中设计烟的形状和动作时，通常要根据剧本中规定的情景来选择适当的表现方式（图6-49）。

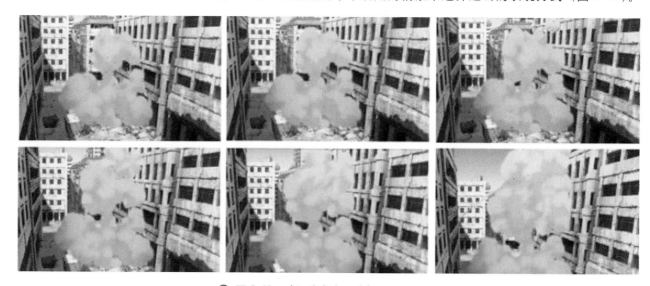

⊕ 图6-49 动画片中表现浓烟的运动形态

传统制作是不通过描线、上色，而是直接用喷笔将颜色喷在赛璐珞片上。轻烟一般只需要表现整个烟体外形的运动和变化，如拉长、摇曳、弯曲、分离、变细、消失等。浓烟除了表现整个烟体外形的运动和变化之外，有时还要表现一团团的烟球在整个烟体内上下翻滚的运动（图6-50）。

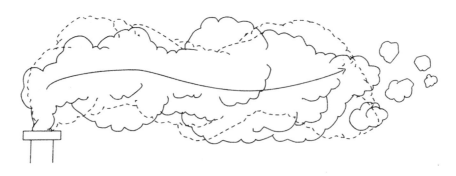

⊕ 图6-50 浓烟的绘制形式

在实际工作中，还须在此基础上加以变化，如有的烟球逐渐扩大，有的逐渐缩小；有的互相合并，有的互相分离；有的翻滚速度快，有的翻滚速度慢。同时，还要注意整个烟体外形的变化，一般来说，整个烟体的运动速度可以偏慢一些，烟体的部分烟球的运动速度可以偏快一些，力求表现出浓烟滚滚的气势，而不显得机械、呆板，在运动的速度上也要体现出节奏变化（图6-51）。

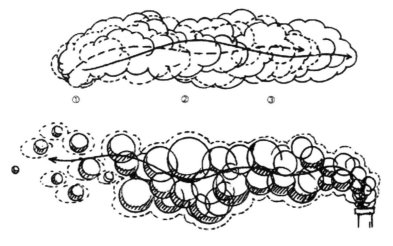

⊕ 图 6-51　浓烟的表现形式

二、轻烟

轻烟通常是指烟卷、烟斗、蚊香或香炉里的缕缕轻烟（图 6-52）。

（一）轻烟的运动特点

轻烟的造型多设置为带状和线状，用透明色或比较浅的颜色。轻烟密度较小，体态轻盈，随着空气的流动形态变化较多，消失较快。在气流比较稳定的情况下，轻烟缭绕，冉冉上升，动作柔和优美，它的运动规律基本上是曲线运动，顶部慢慢拉长，烟体变化时扭曲、回荡、分离，最后变化、消失（图 6-53）。

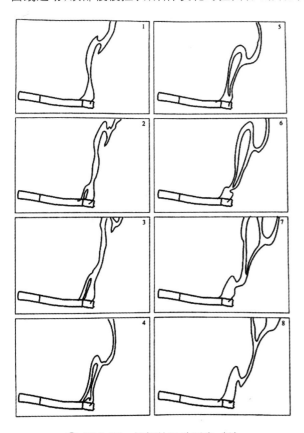

⊕ 图 6-52　轻烟的运动形态（1）

⊕ 图 6-53　轻烟的运动形态（2）

（二）轻烟的绘制要点

烟的动作设计稿画好后,可以先画原画,再加动画;也可以按照动作设计稿上的大体位置,顺着烟的动势一张张地接着画。轻烟涂透明色时,可以与其他景物同时拍摄,一次曝光;涂不透明色时,用两次曝光方法拍摄效果较好。如图 6-54 所示是在动画片中表现轻烟的方式。

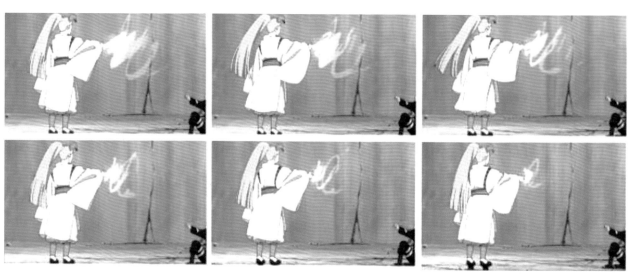

⬆ 图 6-54　动画片中表现轻烟的运动形态

课后练习

一、绘制浓烟和轻烟的表现形态。

二、绘制人们吐出的烟圈的运动形态。

三、根据图 6-55 中的原画,设计打枪产生的烟雾的动作表现,绘制出中间画。

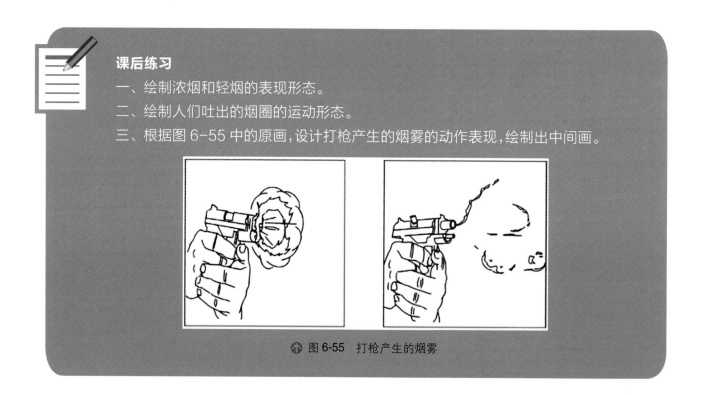

⬆ 图 6-55　打枪产生的烟雾

第六节　爆炸的运动规律

动画片中根据剧情需要,常出现物体爆炸的镜头,爆炸现象动作强烈,发生的速度极快,其动态过程常包括闪光、碎物飞溅、冒烟等多重运动规律,是复合的表现形式。

一、爆炸的四个状态

仔细观察图 6-56 可以发现，在爆炸的绘制过程中，我们需要表现以下系列过程。

🔼 图 6-56　爆炸动画

（一）爆炸时发出的强烈闪光

如图 6-57 所示，这是爆炸的第一个阶段，也是爆炸发生的时刻，能量巨大。闪光由爆炸的中心点发出，由小及大，以扇形扩散的方式极速变化，可以用深浅差别较大的色彩来表现强烈的闪光效果。

（二）被炸飞的各种物体碎片

如图 6-58 所示，第二个阶段是爆炸后迅速增大的阶段。随着一开始极速扩散的烟雾粉尘，被炸飞的碎屑根据其不同体积和重量，从闪光中心开始，画出不同的物体运动轨迹抛物线并往外扩散，初速度较快，其后遵循曲线运动规律的速度变化，不同碎屑速度有所变化，看起来好像多个圆形气球同时挤压膨胀。

🔼 图 6-57　爆炸的第一个阶段

🔼 图 6-58　爆炸的第二个阶段

（三）爆炸产生的浓烟

如图 6-59 所示，第三个阶段可以画出爆炸后产生的浓烟向四周扩散，且速度极快，扩散到最大面积。此时仍可将烟以气团的形式挤压扩散。

（四）浓烟消失的过程

烟雾消失的过程较慢，不会马上消失。随着烟雾的消失，燃烧后的灰烬开始飘零。烟雾消失的过程由浓烟的运动规律过渡到轻烟。破坏性较大的场景中，由火造成的二次破坏仍会持续，如图 6-60 所示。

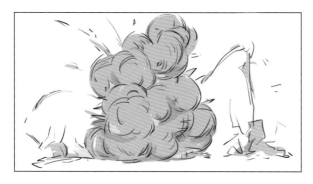

⊕ 图 6-59　爆炸的第三个阶段

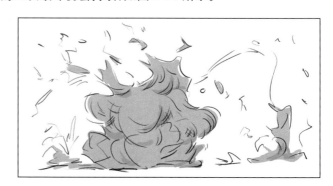

⊕ 图 6-60　爆炸的第四个阶段

二、爆炸的画法

不同风格的动画，其爆炸的形式也会不同。多数爆炸属于热膨胀，温度较高部分用高亮色，温度较低部分用适当暗色来描绘（图 6-61 和图 6-62）。

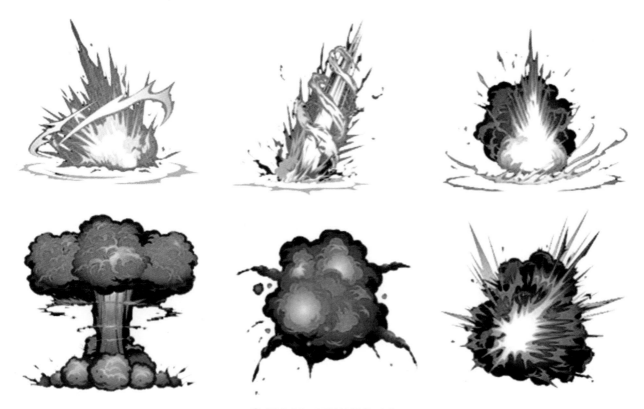

⊕ 图 6-61　不同的爆炸形态

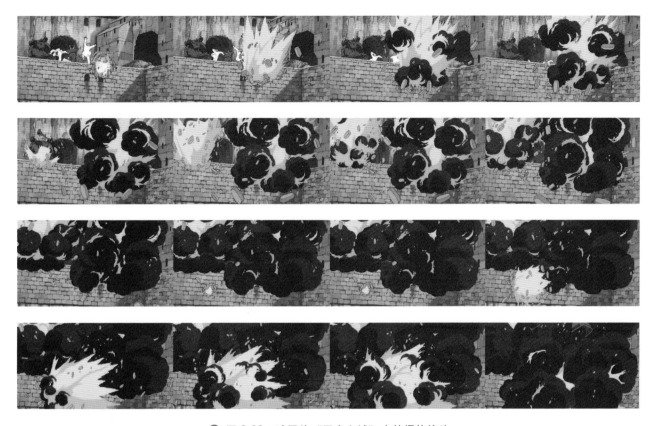

✿ 图 6-62　动画片《天空之城》中的爆炸镜头

三、爆炸的威力表现

爆炸是一种高能量的快速释放,威力极大。因此,在绘制爆炸场景时,要突出它对周围环境破坏性的影响(图 6-63)。

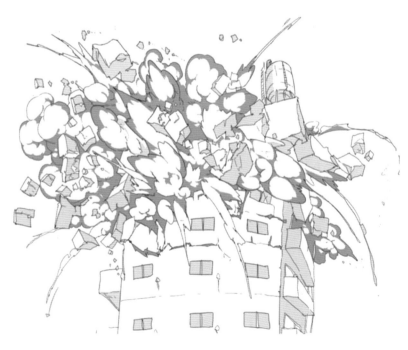

✿ 图 6-63　爆炸的破坏性表现

课后练习

利用所学规律,依照原画（图6-64）绘制可添加的动画,以表现爆炸效果的完整动态。

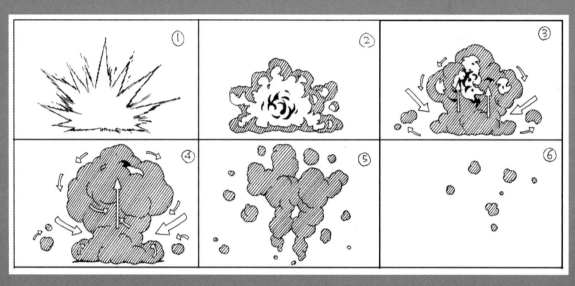

⊕ 图6-64　依照原画绘制动画

————**本·章·知·识·点**————

　　本章全面地讲解了自然现象的主要运动规律,重点讲解了风、火、水、雨、雪、烟、爆炸的运动规律。无形无色的风,要依靠被风影响的物体动作的变化表现出来,应充分运用曲线运动规律;火的表现在动画中主要有小火、中火和大火,小火表现比较自由,中火有明显的上升趋势,大火可以分解成不同组的中火;水在自然界中形态各异,有雨水、溪流、瀑布,也有水圈、水滴、水浪,绘制时要在普遍规律中寻找变化;雪的表现方法通常通过分层解决,需要注意每层速度节奏的不同,同时还要考虑透视关系;烟的运动要充分考虑曲线运动规律;爆炸现象有明显的起始、高潮、收尾的过程,应充分考虑每个过程运动规律的特点。

风的运动规律——起风了.mp4

火的运动规律.mp4

水的运动规律.mp4

雨雪的运动规律.mp4

烟的运动规律.mp4

爆炸的运动规律.mp4

第七章
经典动画的运动规律分析

学习动画运动规律,除了掌握理论基础知识,并在实践中积累创作经验之外,还需要多多欣赏优秀的动画作品,全面解读这些作品中动作的特点。本章以二维动画为主,选取了一些中外经典动画片中的部分镜头,全面解析了各国不同风格的动画作品特点,并提取出了各自的动作设计,让读者能够结合这些画面充分理解运动规律在动画中是如何运用与表现的。

教学目标:了解经典动画影片中具体使用到的各种运动规律,认识中国、美国、日本不同动画艺术作品中运动规律的表现与应用。

教学内容:对经典动画影片的运动规律进行分析、总结。

教学重点:明确不同动画艺术作品中运动规律的表现形式。

教学难点:了解不同动画艺术形式中运动规律的相同点与不同点。掌握不同动画艺术作品中运动规律的表现形式。

第一节　中国经典动画的运动规律

中国特定的文化历史背景和地理环境造就了中华民族不同的性格特征,这种性格特征也体现在中国动画角色的动作设计中,主要表现为在感情表达和动作表演上较为内敛,对感情的直接流露少,比较含蓄,注重意境的传达。

一、中国动画动作设计体现民族性格

中国丰富多样的传统文化传承到现在,一直都是我们引以为傲的民族瑰宝,它影响了我们一代代人的生活习惯以及对人对事的方式和方法。来源于生活的动画艺术,自然而然也会受到传统文化的影响,无论是早期动画黄金时代的作品还是现在广为流传的商业动画作品,其中角色体现出来的民族性格直接影响了其动作设计。

(一)角色动作的行为体现了优良的民族精神

中国动画作品往往表达出正能量的思想精神,特别是面向低龄儿童的动画作品。动画中的主要角色往往勇敢团结、聪明善良、乐于助人,展现出积极正面的形象。例如,广受小朋友喜爱的国产动画片《喜羊羊与灰太狼》,片中主角喜羊羊带领羊羊村村民们,用智慧和团结一次次打败敌人灰太狼,使羊羊村充满和平和爱。再如动画片《熊出没》中,两头熊同样也是聪明善良、助人为乐,通过与光头强的周旋,保护着大森林,和森林中的小动物和平

共处。这些角色的性格特征都通过相应的动作行为被表现出来,使观众从小树立起坚持善良和平、正义团结的信念,如图7-1所示。

⊕ 图7-1 动画片《喜羊羊与灰太狼》与《熊出没》

（二）情感表达含蓄,动作幅度小

美国动画角色动作夸张,富有弹性,结合先进的三维技术,角色表现得更为逼真,动作设计也追求形似。而早期中国动画的角色设计受到了民族性格中含蓄内敛等特质的影响,更加追求神似,甚至用符号化的表情来表现角色的心理,很少用大特写镜头来刻画面部细节。在动作表演上去繁存简,含蓄而生动,善于表现出动作的主要特征,减弱情感的流露,动作幅度小,但富有节奏感,同时又能结合许多艺术表演类型,创造出具有中国特色的动作美感。

例如,动画片《山水情》(图7-2)描述了质朴的师生情谊。老琴师对渔家少年成长的关切以及复杂的心理活动变化没有直接通过语言动作来表现,而是寄情于山水之间的变化与感受。老琴师的动作设计,多以颔首低眉、捋须远眺等动作来表现心理上的情感变化。小琴童的动作虽然较为活泼丰富,但幅度也不大,总体表现出一种舒缓平静的感觉。即便是师生分离的场面,也毫无夸张的气氛渲染,体现出内敛含蓄又情深义重的意境。

⊕ 图7-2 动画片《山水情》

二、动作设计中的传统文化元素

在中国早期动画的动作设计中常常可以看到其对剪纸、戏曲等传统文化艺术的应用。受传统艺术形式的影响,角色动作的设计具有独特的风格。

（一）动作设计中融入戏曲表演

中国戏曲由文学、音乐、舞蹈、美术、武术、杂技等众多艺术综合而成。许多中国早期动画都借鉴了戏曲表演的艺术形式。

动画片《骄傲的将军》（图7-3）借鉴了中国的传统戏曲，尤其是京剧的许多元素，从人物造型到音乐伴奏，以及对话形式、动作设计都具有京剧的腔调。例如在影片一开场，得胜归来的将军下马之后，在文武百官面前亮相的动作。上场时、下场前都有一个短促的停顿，凸显出将军饱满高傲、盛气凌人的精神状态。阿谀奉承的幕僚举手投足之间的动作也借鉴了戏曲中"袖"的不同应用。

✪ 图7-3　动画片《骄傲的将军》

又如在动画片《三个和尚》中（图7-4），"和尚挑水"这个动作也借鉴了中国传统戏曲的表现手法，即在交代事件的来龙去脉时，只用一些关键的情节或关键动作来表现，尽量简单概括。比如和尚去挑水的镜头，几步一折一回头，就交代完他下山的过程和从河边挑水回寺庙的情节了。

✪ 图7-4　动画片《三个和尚》

（二）动作设计中的传统武术

以中国古代为背景，表现侠义精神的动画片中，吸引观众眼球的武打招式成为必不可少的动作设计之一。中国传统武术博大精深，门派各异，招式形体规范，独具特色，为动画师设计武打场面提供了源源不断的灵感。动画中的中国武术表演，是最能体现传统文化内涵与特色的动作设计之一（图7-5）。

（三）动作设计中融入传统雕塑和绘画特色

汉代画像砖是两汉时期主要装饰在古建筑上的一种表面有模印、彩绘或雕刻的画像砖。

动画片《南郭先生》的美术设计就采用了汉代画像砖和石雕的风格特点。其人物、动物的动作在设计上追求扁平化的表演方式，明确有力，去掉细节与透视，不追求立体生动的运动规律，整体以简洁直观为主，动作单纯却不单调，具有对称美，古朴大方，符合背景设计风格，展现出一种秩序平衡的美感（图7-6）。

❀ 图 7-5　动画片《秦时明月之诸子百家》

❀ 图 7-6　动画片《南郭先生》

水墨画的写意风格也被大量运用到了中国早期的动画创作中，表现出了极具民族艺术感的动作设计。

如中国经典水墨动画《牧笛》（图 7-7），其人物动作极具中国书画的写意性。除了牧童、樵夫、渔翁之外，还有飞流的瀑布、戏水的牛、枝头鸣叫的黄鹂等。各种元素的动作设计中，注重整体的把握，不拘泥于细节。这些都表现了水墨画气韵生动的境界，与背景完美融合，别有一番墨韵。

（四）动作设计中融入剪纸艺术

剪纸动画片是将中国民间剪纸艺术运用到美术片设计制作中的一种中国特有的美术片类型。

剪纸动画片的美术设计以平面雕镂艺术为主要表现手段，采用散点透视。同时借鉴了皮影戏中利用提线操作人偶关节产生动作的技法，将剪纸人物配备平面关节，并通过摆拍产生运动。

这种特殊的平面制作方式，决定了剪纸动画片中动作设计的局限性，即很难表现角色转体的动作，因此此类片中人物多以侧面出现，少有透视的改变（图 7-8）。

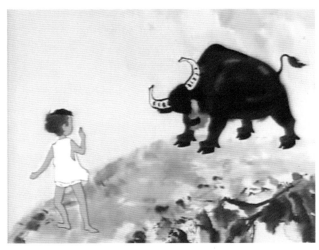

🜋 图 7-7　动画片《牧笛》

🜋 图 7-8　动画片《刺猬背西瓜》与《金色的海螺》

三、经典二维动画《宝莲灯》的运动规律分析

中国动画经历了早期的黄金时代后开始走向衰落,蕴含着浓厚民族特色的动画作品慢慢成为绝唱。产业化模式制作的美国、日本动画不断地冲击着中国市场,动画的动作风格开始向美国动画靠拢。我们从对动画运动规律的学习中可以发现,传统的动画运动规律体系基本上就是以美国迪士尼为代表的原动画基础技法。此时国产动漫开始反思,并于 20 世纪 90 年代末诞生了一部经典动画电影作品——《宝莲灯》。

《宝莲灯》讲述了主角沉香历尽艰辛,不断成长,最终打败二郎神并救出母亲的故事。该片获得了第 19 届中国电影金鸡奖最佳美术片奖。这部动画既有中国的传统文化特色,又有美国动画的动作风格。这里重点了解一下动画影片中运用到的运动规律。

（一）弹性形变明显

片中角色表演具有弹性,通过拉伸和挤压形变让角色的运动更加具有柔性,增加了动作的丰富性,整体感觉十分流畅。如图 7-9 所示,土地公和沉香的一段对话动作,土地公的面部表情就用到了挤压和拉伸形变,我们能明显地感觉到这样说话更加有力度,角色的感情宣泄更加饱满,也更能引起观众的共鸣。

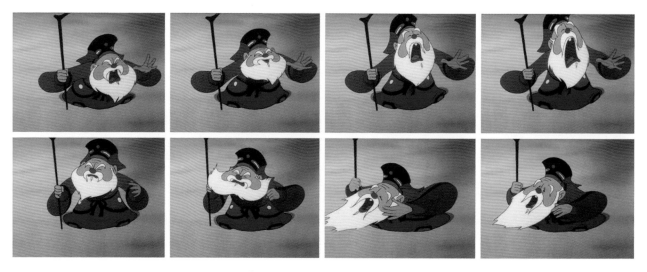

⊕ 图 7-9　角色表情形变（1）

　　图 7-10 展现了哮天犬的表情动作的变化,整段表演没有对白。从图中可以看出哮天犬的头部在运动时表现出的柔软,通过不同角度的拉伸和挤压形变,充分说明了其内心的变化,哮天犬若有所思的样子变得十分生动,整个角色立刻鲜活起来。

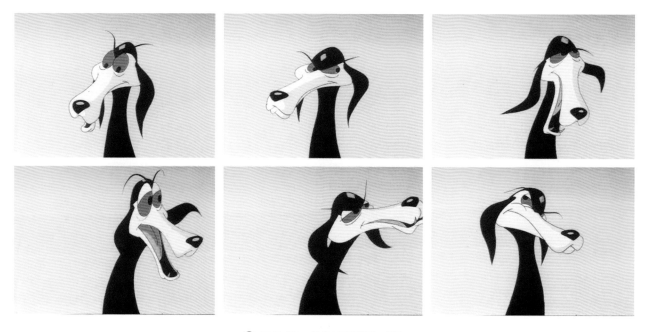

⊕ 图 7-10　角色表情形变（2）

　　图 7-11 展现的是哮天犬奔跑的一组镜头,从中可以看出角色的造型设计,整体十分细长,关节明显,身型较瘦,这样的角色在运动时往往显得僵硬,骨节分明。但在动画片《宝莲灯》中,对它的运动进行了充分的弹性变形,甚至打破骨骼的限制,肢体做了最大限度的伸展与压缩,这样的表演使得角色性格中邪恶的一面尽现。和二郎神始终镇定的姿态不同,哮天犬的此番动作使观众感受到了压迫感,使得整段动作具有更多的提示性与观赏性。

　　可见,挤压和拉伸形变等表现角色弹性的动画技法,不仅能增添角色的运动的体积感,在剧情表演方面也赋予了动画所需要的表演信息,让观众在观看剧情的时候,更加具有代入感。因此,弹性形变是重要的情绪传达的手段之一。

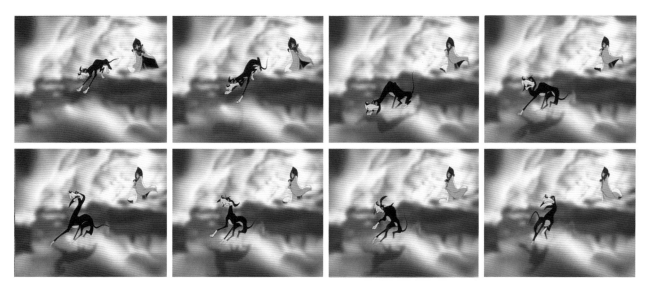

⊕ 图 7-11　角色表情形变（3）

（二）动作的主次

我们知道，当运动的主动作发生时，次动作紧跟着主动作运动，这样就产生了跟随运动。动画片《宝莲灯》中角色的服饰妆发都是古代造型，设计上比较飘逸，动作设计也力求表现这种感觉，这时用到的运动规律主要就是跟随。

图 7-12 表现的是三圣母说话时头部向前靠近的镜头。主动作是头部的运动，延续动作是头发的运动。当头部先向前运动时，头发尾部由于惯性还具有保持原来位置不动的性质，紧靠两鬓的头发跟着头先运动，然后发尾受到牵扯，才跟着向前运动。当头部停止运动后，发尾部分不会立即跟着停止，而是继续运动一段距离并在受到头的牵制后再改变运动。

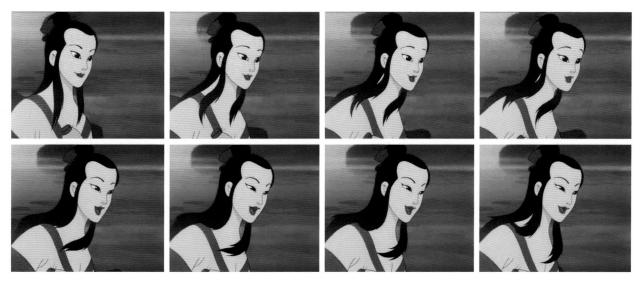

⊕ 图 7-12　角色头发的跟随动作

图 7-13 展现的是土地公走路的一组镜头，从该镜头中同样可以看出，土地公甩动胳膊的主动作中伴随着袖子这一次动作的运动，整个动作交搭自然，能体现出衣袖的重量感。

⊕ 图 7-13　角色袖子的跟随动作

（三）动作的流畅性

动画片《宝莲灯》整体动作设计流畅，其中很重要的一个原因是对曲线运动规律的运用。大到角色整体的运动轨迹，小到面部表情的变化，多遵循弧形的运动轨迹线。

如图 7-14 所示，三圣母和书生相见的镜头中，对向而来的两人转向错位相拥，改变了直接相拥这种生硬的动作设计，配合角色飘逸的发型和服饰运动，使画面的动线更加流畅。

⊕ 图 7-14　角色的动线设计（1）

图 7-15 表现的是白龙的一段运动镜头。它的运动轨迹线同样设计为弧度较多的曲线，展现了白龙灵活的身姿。

18 世纪英国画家威廉·荷加斯的美学专著《美的分析》中指出，波浪线的造型比直线、圆弧线更能创造美，而蛇行线又比波浪线更加灵活生动。动画片《宝莲灯》的动作设计正是灵活应用了曲线等动线，才使得整体感觉流畅自然，角色的表演也更为生动，最终形成了该片鲜明的美术风格。

⊕ 图7-15 角色的动线设计（2）

（四）充分的预备、缓冲动作

动画中对角色的预备和缓冲动作设计得较为突出，充分结合弹性形变，将预备动作和缓冲动作的压缩和主动做的拉伸表现得既夸张又符合情理。如图7-16所示，小猴子起跳时身体向地面蜷缩，面部表情被挤压，然后快速起跳，身体拉长，整个动作显得真实可信，力量感充分地被表达出来。

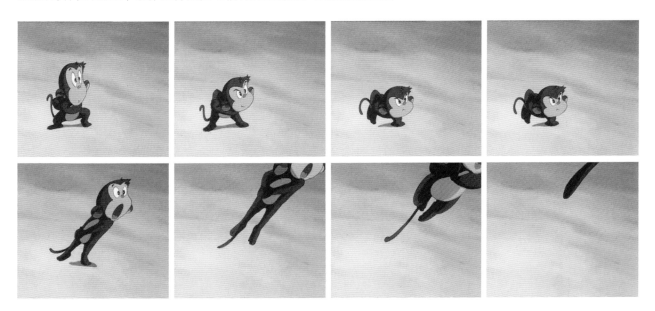

⊕ 图7-16 角色的预备动作

（五）戏剧性表演

一段好的表演可以给角色增添许多性格色彩和人物魅力。如动画片《宝莲灯》中，动画师通过为角色设计丰富的肢体语言，成功地塑造了一个个经典的配角。如图7-17所示，假道士的一段对话表演中，肢体语言夸张，形象逼真，举手投足之间将人物的特点展现得淋漓尽致。

⊕ 图 7-17　角色的夸张表演

四、经典二维动画《大鱼海棠》的运动规律分析

《大鱼海棠》是国产动画电影中的佳作，无论画面效果还是主题曲配乐都给人以极大的冲击感和影响力。先后获得了韩国首尔国际动漫节最佳技术奖、上海电视节最佳创意奖，入选法国昂西国际动漫节。该片讲述了居住在"神之围楼"里的女孩"椿"，十六岁生日那天变作一条海豚到人间巡礼，被大海中的一张网困住，一个人类男孩因为救她而落入深海死去。为了报恩，她需要在自己的世界里帮助男孩的灵魂——一条拇指那么大的小鱼，成长为比鲸更巨大的鱼并回归大海。历经种种困难与阻碍，男孩死后终于获得重生，但这一过程却不断地违背"神"的世界规律而引发种种灾难。该片独具中国传统文化特色，动作风格自然流畅，这里重点了解一下此影片中运用到的运动规律。

（一）动物的动作设计

影片一开始，交代了故事发生的背景。在远古时期，世界上只有一片汪洋大海和一群古老的大鱼。这里运用了不同的镜头展示了大鱼各个角度的运动，如图7-18所示，动作设计自然流畅，整体符合曲线运动规律特征，片中还展示了鱼群的运动效果，画面冲击感十足。

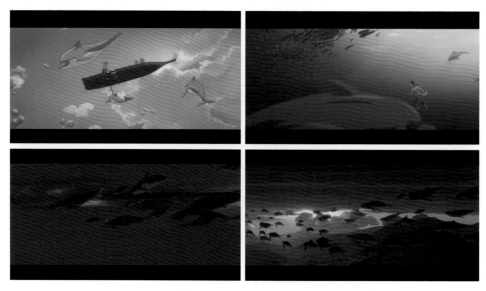

⊕ 图 7-18　大鱼运动镜头

随着镜头的推进,主人公骑马的场景来回变换,交代了主人公的生活环境以及故事发生的大背景。这里对马的运动设计非常丰富,除了各个不同角度都有表现之外,也展现了马快跑、慢跑、走路等不同动作的运动规律,值得学习借鉴,如图 7-19 所示。

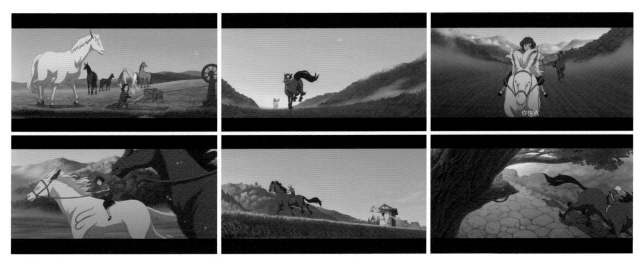

⊕ 图 7-19　马的运动镜头

动画中还出现了不同鸟类的飞翔镜头,如图 7-20 中对小鸟扇动翅膀的刻画完全符合阔翼类动物的运动规律,小鸟身体的起伏和翅膀的上下交替相呼应,扇翅动作缓慢,翅膀向下时翅膀发力、动作较开,抬起时动作柔和、比较收拢。整体动作显得柔和优美、轻盈灵活。

⊕ 图 7-20　鸟的运动设计

（二）人物的动作设计

本片中出现的人物角色造型设计融合了许多中国传统元素,在画面细节处理上,可以真切地感受到创作者对中国传统文化的致敬。动画中不论是人物的相对静态的镜头还是运动感强烈的动作都充满了浓浓的飘逸感。这

种感觉主要通过对风的刻画，配上角色宽松的服饰，从细节表现画面的空气感。如图 7-21 所示，主人公湫的服饰采用了该片的主色调之一———红色，通常伴随着微风出现在镜头中，红色的飘带和白色的头发形成鲜明的对比，整体动画效果符合曲线运动规律，呈现出柔美的动线，让简单的画面不显呆板，侧面突出了动画的神话色彩，形成了动画的统一风格，为影片增加了浓重的艺术效果。

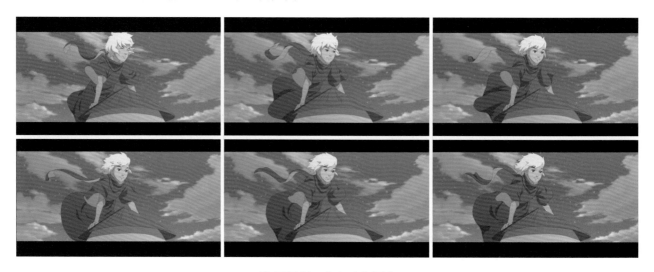

✪ 图 7-21　角色动作设计

　　除了整体柔美飘逸的国风效果，片中还运用到了许多人的基本运动规律，如图 7-22 所示，主人公鲲往身上涂满鱼食，从小船上一跃而下跳入大海的画面中，整体跳跃的动作从预备动作到起跳，向上伸展，最高点转下，加速垂直进入海面，溅起水花，一系列动作标准规范、干净利落，动作设计符合主人公身份特征，反映出动画师对细节的把控。

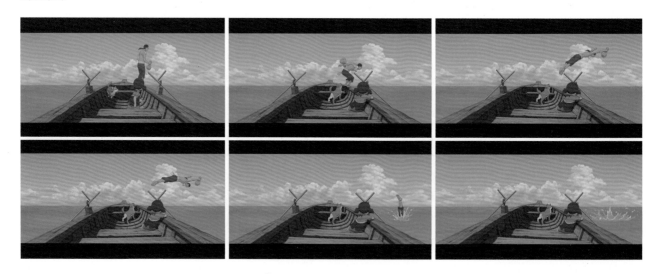

✪ 图 7-22　角色动作设计

（三）自然现象设计

　　《大鱼海棠》的世界观设定中，所有人类的灵魂都是海里一条巨大的鱼，因此该片中出现了大量与大海相关的镜头，涉及的自然现象运动规律十分丰富。如图 7-23 所示，海浪翻滚的镜头完整地呈现出这一运动的始末，从海浪开始上扬、持续向上卷起、最高点落下、形成合围之势、继续向下翻、渐渐融入海面、溅起水花、水花消散，整个过程一气呵成，展现了强烈的天气环境，也预示了故事的冲突性，形成了紧张的气氛。

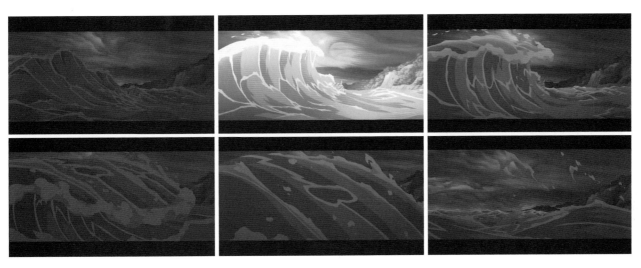

✛ 图7-23　海浪的运动设计

再如图7-24所示,主人公椿向镜头跑来,化身为鲲的少年从左侧画面冲出,经过一个利落的转身后,落入镜头右侧的水面中,溅起巨大的水花。这里对物体自然落入水中的运动规律刻画得较为完整,从接触水面到水花飞溅,围绕落水点形成圆形包围式的水圈,水花很快消散后向中心回流,形成水柱;水柱经过不断上升到最高点后又落入水中,之后水面趋于平静。

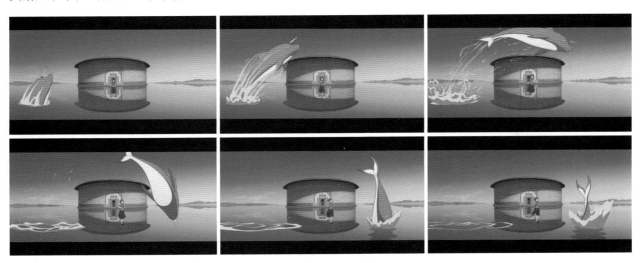

✛ 图7-24　水花的运动设计

除了与水相关的运动规律,片中也多次出现了不同级别雨雪天气的情节,如图7-25所示,画面中表现了常见的雪景,对雪的动画表现按照前中后进行了分层处理,每一层雪花的大小不同、速度不同,模拟了真实雪景。此外,片中还从不同的拍摄角度对雨雪天气进行了表现,同样的场景不同的镜头角度,动画层次节奏感强,让人印象深刻。

✛ 图7-25　雪的运动设计

总体而言，二维动画《大鱼海棠》充分展现了汲取中国民族文化元素的中国风动画艺术之美，片中除了唯美的画面，角色更具有独特的符号标志，对运动规律的把握巧妙地结合了画面内容，整体风格符合世界观设定，灵动飘逸，为未来中国动画的美术设计提供了一个参考方向。

课后练习

观看动画片《大鱼海棠》与《风语咒》，结合本书所学知识，分析两部动画片中各运用了哪些运动规律，并对比分析二维动画和三维动画中运动规律的表现特点。

第二节　美国经典动画的运动规律

美国的动画公司在全世界的动画领域中地位超前。美国有着大量家喻户晓的动画公司，诸如迪士尼、皮克斯、梦工厂、蓝天工作室等，他们平均每年都会制作完成一部优秀动画影片，不断巩固他们的领先地位。

美国是一个移民国家，由各种移民人士组成，因此美国的文化具有多种族、多元的特点，美国的民族性格极具个性。来自世界各地不同的文化背景、历史背景、宗教背景构成了美国大众不同的性格特征，这种性格特征在美国动画影片中也表现突出，主要体现在以下几个方面：感情渲染和角色动作方面较为夸张、生动；故事主题明确，角色定位分明；在感情的表现上极为直白、主动。

在美国经典动画影片中，要表现出故事主题、感情递进甚至是动作表演，往往是由动画中的主要角色作为载体进行呈现。在动画影片演绎的同时，影片中所出现的各种物体、人物、动物、自然现象的运动规律也会一一体现。经典动画影片中的角色大多以人物和动物两大类作为代表。

一、以人物为主的经典动画影片

以人物为主角的动画影片中，除了涵盖大量的人物运动规律之外，人物所穿的衣物、发饰、使用的道具、所处的环境、身边的动物等，这些物体的运动规律也都会在动画影片中进行设计与表现。下面选取经典动画影片《埃及王子》中所运用到的运动规律进行分析。

《埃及王子》是1998年由梦工厂出品的动画电影，讲述了《圣经》中"出埃及记"的宗教故事。该影片主题鲜明，故事节奏紧凑，视觉场面宏大，获得了第71届奥斯卡金像奖（图7-26）。

动画影片《埃及王子》从被埃及所奴役的人们的苦难生活开始讲述。

如图7-27所示，影片开场是大量的云雾被风吹散开来。在这一镜头中，通过云雾的消失弥漫体现了风的运动规律，也预示着故事的展开。

如图7-28所示，通过动画中出现的角色在恶劣环境中的劳作，交代故事主题的发生背景。角色在劳作时的踩踏运动，以及腿上的泥浆的掉落、喷溅，表现了水的运动规律。

如图7-29所示，埃及法老下令处死所有新出生的男婴，主角的母亲带领着婴儿时的主角寻找生路。在躲避的过程中，母亲步伐匆忙，时不时地奔跑藏匿，这组正面奔跑的运动规律画面渲染着紧张、急促的故事氛围。

✪ 图 7-26　动画影片《埃及王子》

✪ 图 7-27　弥漫消散的云雾体现风的运动（1）

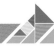

⊕ 图 7-28　弥漫消散的云雾体现风的运动（2）

⊕ 图 7-29　角色奔跑的运动规律

　　如图 7-30 所示，婴儿时的男主角被放置在摇篮中，在河中漂流并去往远方。河流中水浪起起伏伏地流动，托着摇篮不断地进行曲线运动。河流中的鱼群、空中的飞鸟在画面中运动、出现，标志着婴儿的处境漂泊不定。

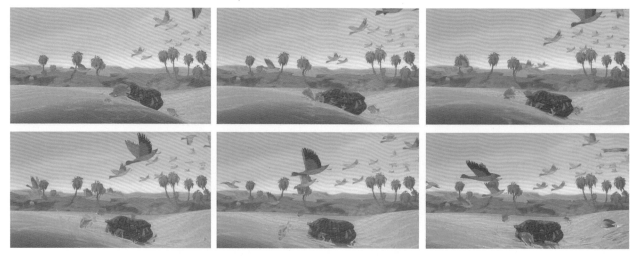

⊕ 图 7-30　摇篮飘荡的运动规律

如图 7-31 所示,主角的亲人一路追随河流中的摇篮,探寻摇篮最终的去处。摇篮随着河流漂至埃及皇宫中,主角的亲人流露出惊讶但又安心的神态。此时角色的动作设计运用到预备、缓冲动作,使得角色在表现复杂的情感时更为生动形象,让观众感同身受。

⊕ 图 7-31　预备、缓冲动作增强角色表现的张力

如图 7-32 所示,当主角长大后,与兄长在皇宫中追闹玩耍,两人乘着马车进行比赛角逐。在比赛的过程中,为表现赛事的激烈与角色的年轻张扬,设计了主角与兄长驾驶着奔跑的马匹相互碰撞。在镜头中,马匹快速奔跑,动作夸张、剧烈,并且向着观众冲撞而来,既体现了赛事的惊心动魄,也侧面烘托了贵族的特权。

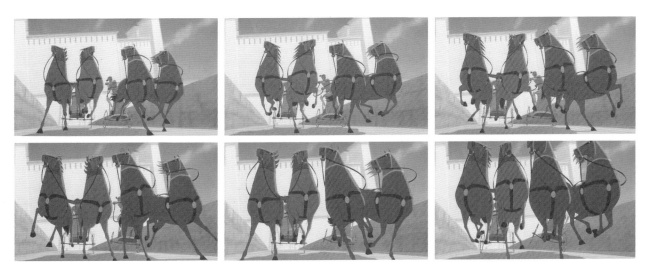

⊕ 图 7-32　马匹奔跑的运动规律

如图 7-33 所示,在这个动画镜头画面中,完整地体现了角色行走的运动规律,根据故事情节与角色性格的设定,在行走运动规律的基础上进行符合角色步伐、造型的调整。

如图 7-34 所示,女主角的出场是被俘虏的状态。当被粗暴地拖拽时,动作幅度剧烈,衣物、发饰跟随着角色的主要运动而运动,让观众通过视觉画面,体会到束缚和被拖动的感受。

如图 7-35 所示,当主角听到自己的身世后,对自己的信念、身份、坚持产生怀疑,仓皇而逃。通过对奔跑动作的设计,使慌张的奔跑动作体现出了主角此时迷惘的状态,烘托出其内心的巨大变动。

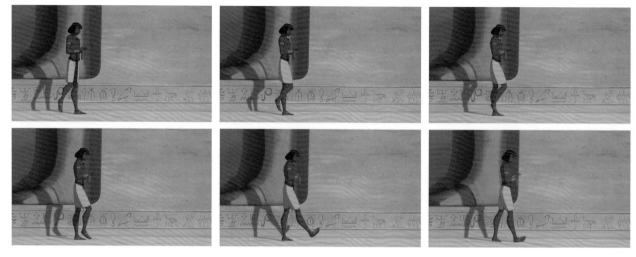

⊕ 图7-33　角色行走的运动规律

⊕ 图7-34　衣物、服饰的追随运动可增强角色的运动趋势

⊕ 图7-35　角色奔跑的运动规律

　　如图7-36所示，主角夜晚举着火把探寻当年出生时的真相。黑暗中火苗在不断跳动，映衬着墙壁上的历史壁画，预示着即将揭开沉重的真相。通过火把中不断闪烁的火苗与映射的光影，更好地烘托故事气氛，铺垫后续的故事情节。

✦ 图 7-36　火的运动规律

　　如图 7-37 所示，主角对自己的信念产生了质疑，离开埃及皇宫寻找正确、真实的信念。在沙漠中长途跋涉，历经艰险。当看到骆驼背负的物资后，寻求旅人的帮助。在这组画面中，既表现出了骆驼的行走规律，又体现出了主角在旅程中的饥寒交迫。骆驼的出现为故事带来了转折。

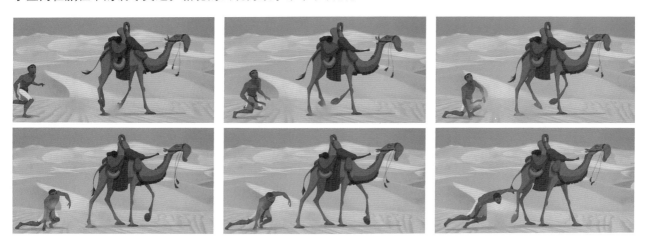

✦ 图 7-37　骆驼行走的运动规律

　　如图 7-38 所示，主角获救后，偶遇当时逃出皇宫的女主角。得知此地是女主角所在的部落，两人在相处过程中日久生情，在部落的见证下喜结连理。通过特写花瓣的飘洒飞舞，衬托男、女主角之间的浪漫情感。

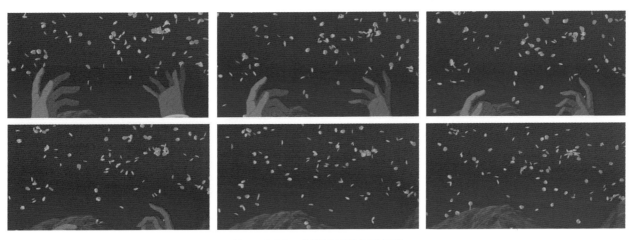

✦ 图 7-38　花瓣飘舞的运动规律

如图 7-39 所示，主角最终实现了预言中所示的内容，成为神的使者，拯救被埃及奴役的人民。在被神明选择的神圣时刻，通过服饰、头发的翻飞营造神圣、仙灵的气氛；弥漫的白雾、闪烁的光影渲染了神明的莫测。主角被赋予神的力量，成为神选之子，故事迎来高潮。主角身负神圣的力量返回埃及，解救受苦的人民。

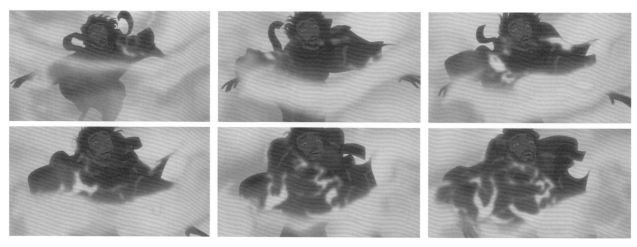

图 7-39　各种运动规律的综合使用，丰富画面的视觉效果

通过分析以人物为主的动画影片中的运动规律，发现动画影片中的运动规律不是单一呈现，而是各种运动规律融合在一起，共同为角色设计、故事发展、视觉画面服务的。在角色设计中含有服饰、发饰等的造型设计，物体各种运动规律的设计，使得角色的造型更为丰满、生动；在场景设计中，各种自然运动规律的设计，更好地烘托了环境、渲染了氛围，营造了沉浸式的故事体验。在动画制作中，各种运动规律的综合设计，使得观众可以得到最直观的视觉享受。

二、以动物为主的经典动画影片

以动物作为主角的动画影片种类繁多，在这里选择经典动画影片《狮子王》中所运用到的运动规律进行分析。

《狮子王》是 1994 年由迪士尼出品的动画电影，以莎士比亚的四大悲剧之一《哈姆雷特》为创作背景，讲述了狮子辛巴从叔叔刀疤手里重新获得王位的故事。影片的故事节奏张弛有序，视觉效果精良，获得第 67 届奥斯卡金像奖（图 7-40）。

动画影片《狮子王》是以拟人化的狮子作为主角，以大草原作为故事背景，影片中角色的设计都是以动物为主。相较于以人物为主的动画影片，以动物为主的动画影片中，所涉及的运动规律范围较窄，主要集中在动物运动规律的表现设计上，对道具物体、人类角色的运动规律涉及较少。

故事从狮子辛巴的诞生开始。

图 7-40　动画影片《狮子王》

　　影片一开始，各式各样的草原动物依次出现，如图 7-41 ～图 7-43 所示。它们或奔跑，或飞行，或行走，共同赶赴一个方向。影片开端对大量动物的动作进行描画，鸟类、蹄类、爪类等动物的行走、奔跑、跳跃的运动规律——体现。

✿ 图 7-41　鸟类动物

✿ 图 7-42　蹄类动物

✿ 图 7-43　爪类动物

　　影片一开始，各式各样的草原动物依次出现，如图 7-41 ～图 7-43 所示。它们或奔跑，或飞行，或行走，共同赶赴一个方向。影片开端对大量动物的动作进行描画，鸟类、蹄类、爪类等动物的行走、奔跑、跳跃的运动规律

对动物角色的预备、缓冲动作进行设计，让动物角色的造型更加拟人化，丰富动物的造型表现，打破人们对动物固有的观念和认知，使观众在观看时更有认同感（图7-44和图7-45）。

🔀 图7-44　角色的预备、缓冲动作

🔀 图7-45　预备、缓冲动作的设计使得动物角色形象更加拟人化、立体化

辛巴在父亲的带领下，观看荣耀王国的边疆领土。在巡视的过程中，缓慢行走，体现出了爪类动物行走时的运动规律（图7-46）。

辛巴在叔叔的诱导下，前往大象的墓地探险，通过奔跑的运动规律表现辛巴的迫不及待（图7-47）。

通过对反派角色面部狰狞表情的设计、诡异的烟雾渲染，预示着有更大的阴谋正在计划并等待实施。角色的毛发与烟雾相映衬的运动烘托出诡秘的气氛，也在一定程度上塑造了反派角色的个性（图7-48）。

当狮王得知辛巴遭遇危险时，快速地向险境奔去。通过快速奔跑的运动规律，表现出狮王对辛巴的关心与爱护，也因此造成最终的悲剧（图7-49）。

辛巴误以为是自己的原因导致狮王的去世，在叔叔的暗示下，逃离荣耀王国，在世外桃源认识了新的朋友，回避过去，开始了新的生活并逐渐长大。通过对主角一行动物的行走姿态在遵循运动规律的基础上进行夸张设计，在表现角色趣味性的同时，也从侧面描写了辛巴逃离现实的状态（图7-50）。

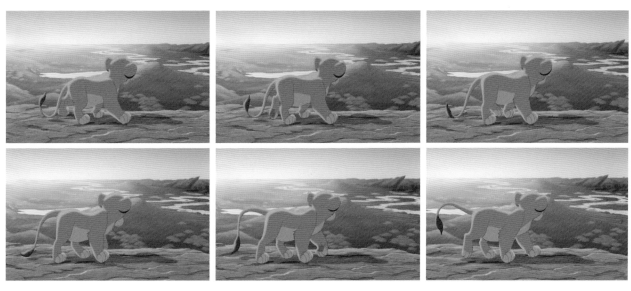

⊕ 图 7-46　爪类动物行走的运动规律

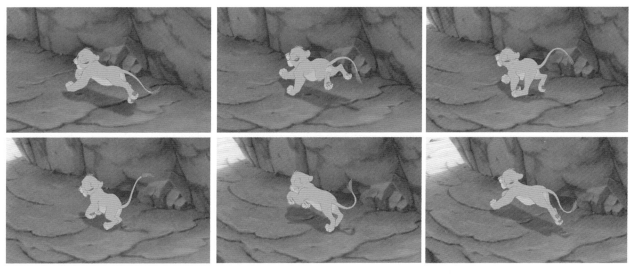

⊕ 图 7-47　爪类动物奔跑的运动规律

⊕ 图 7-48　毛发、烟雾的运动规律

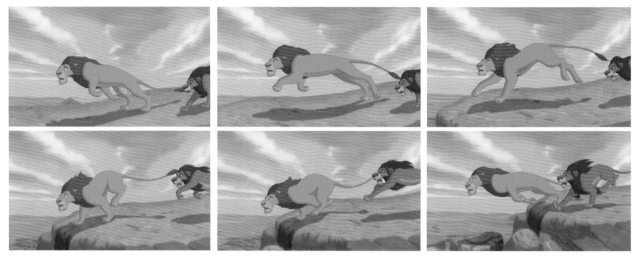

⊕ 图 7-49　爪类动物快跑的运动规律

⊕ 图 7-50　动物行走运动规律的夸张设计

　　风带着辛巴的气息飘向远方，故事出现新的转机。通过砂石、树叶、碎屑这些载体的运动，表现出了无形的风的运动规律（图 7-51）。

⊕ 图 7-51　风的运动规律

通过分析以动物为主的动画影片中的运动规律,大家会发现和以人物为主的动画影片中的一些运动规律存在不同。以动物为主的动画影片中,根据动物角色所属的动物类目,会更多地体现该类型动物的运动规律,以《狮子王》为例,影片着重在爪类动物的各种运动规律上进行刻画描写。当影片中的动物角色发生变换,其运动规律也会随之改变,如迪士尼的另外两部影片《变身国王》和《熊的传说》,如图 7-52 所示,这两部影片的动物角色分别是驴子和棕熊。

⊕ 图 7-52　动画影片《变身国王》和《熊的传说》海报

以动物为主的动画影片中的运动规律,主要依照影片中动物角色的设计而产生变化。

课后练习
　　一、分析《埃及王子》这部动画影片后续部分所涉及的运动规律,并根据自己的喜好选择一部以人物为主的动画影片进行运动规律的分析。
　　二、分析《狮子王》这部动画影片后续部分所涉及的运动规律,并根据自己的喜好选择一部以动物为主的动画影片进行运动规律的分析。

第三节　日本经典动画的运动规律

　　传统动画运动规律所涉及的理论体系,实际上指的就是以美国迪士尼为代表的动画运动规律体系。一般传统观念认为,日本动画更强调造型性与画面的精致,美国动画则更强调运动性。但是随着日本动画技术的发展,自 20 世纪后期开始,在仍然注重造型性的同时,日本动画也开始强调运动性,众多的优秀日本动画都具有丝毫不

逊色于美国动画但又具有自身风格特色的优秀的运动性。

日本从其发行多年仍精彩不断的《圣斗士星矢》《机器猫》，到现今日本动画被大众所识的代表——吉卜力工作室作品，日本动画都充满了人文主义的色彩，更是由于这种共同的人文精神，日本动画成为国内的大众文化内容，受到各年龄段人群的欣赏和追捧（图7-53）。

🔱 图 7-53 《圣斗士星矢》与吉卜力工作室

日本的动画师往往通过轻松而大众化的动画片来表达其对社会问题的深刻理解及表达。日本动画片中的角色设计往往较为简洁，或多或少地反映了其传统的浮世绘特点及手法，表现了东方人的含蓄、内敛与隐忍的特征；角色的表演除去了一些变形夸张而复杂的动作准备，显得简洁而干净，有些甚至只是眼睛与嘴巴的简单开合，但日本动画对故事内容的重视与深入创作，使这些看似简单的动作与其整体画面相配合，仍然可以吸引观众。

日本由于其地域特点和文化历史的影响，使其动画表演总体呈现出动作简洁、镜头节奏较缓以及叙事主题和情节带有强烈人文主义色彩的风格特点。

一、影院动画的运动规律分析

日本漫画的历史比动画要悠久得多，由于技术的原因，日本动画比漫画晚一步出现在历史舞台上。20世纪60年代日本动漫的发展与一批大师级人物的贡献密不可分。其中，闻名世界的传奇动漫艺术家手冢治虫被人们称为动漫之神（图7-54）。直到21世纪伊始，动漫的制作技术从赛璐珞技术到数字绘制，都有了质的飞跃。日本动漫得到了更多的国际认可，电影动画片也被业界认真对待，并与真人电影一道，在世界舞台上共同绽放，成为日本文化宣传推广的有力载体。

通过大量的较具有动作性和视听冲击性的日本动画

🔱 图 7-54 手冢治虫与《铁臂阿童木》

的赏析，总结其动画运动规律上的突出特色和不同于美国动画的审美感受，以及分析这些审美特色背后其形成的文化之源。下面以《火影忍者剧场版：博人传》为例进行分析。

《火影忍者剧场版：博人传》是由日本东宝发行的剧场版动画。于2015年8月7日在日本上映，并于2016年2月18日在中国大陆上映，也是唯一一部在中国大陆影院上映的火影系列剧场版（图7-55）。

⊕ 图7-55　《火影忍者剧场版：博人传》海报

影片开场通过漫天飞舞的雪花降落体现出雪的运动规律，也预示着故事的展开（图7-56）。

⊕ 图7-56　影片开场飘落的雪花

接着通过爆炸画面的出现，表现出闪光、碎物飞溅、冒烟等多重运动规律，其后遵循曲线运动规律的速度变化展现最后慢慢消失的过程（图7-57）。

日本动画的角色动作往往干脆利落、简洁有力，弹性和重量感较少，而力量速度感十足，创造了一种有别于美国动画的特殊的视觉冲击力。在《火影忍者》动画中经常有这样的镜头：为了突出速度，角色突然起跳或向前冲，毫无预备征兆，而且对动作本身的刻画相当简略，角色突然地出现在对手面前进行攻击。如图7-58所示，角色之间的打斗体现出对速度力量的夸张表现和对细节动作的简化。

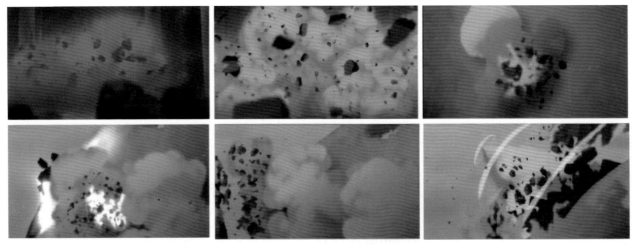

⊕ 图 7-57　爆炸的运动规律

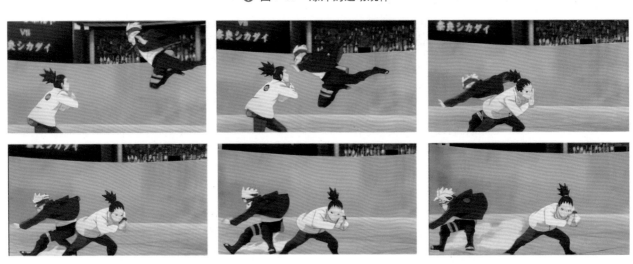

⊕ 图 7-58　角色打斗镜头

如图 7-59 所示，角色动态的上半身要保持统一的前倾姿势，两臂的摆动幅度较大，手臂的动作呈屈曲的姿态，双脚跨步的伸展动作幅度和运动轨迹的幅度也较大，体现出人物夸张跑步的运动姿态。另外角色还呈现出丰富的面部表情，包括眨眼、口形等。

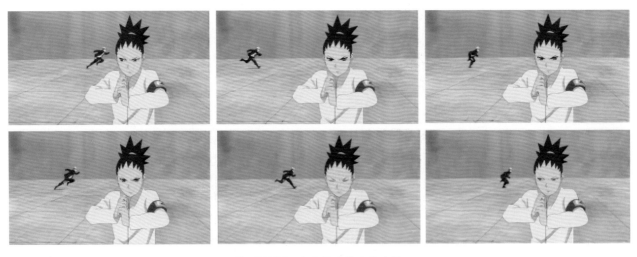

⊕ 图 7-59　角色跑步姿态和表情

如图 7-60 所示,人物头上所戴的纱是柔软的物体,在受到风的作用后产生曲线运动。它不仅向一个方向顺序传递力量,而且动作不断循环往复。如图 7-61 所示,角色的头发和衣袖同样受到风的作用力而产生曲线运动。当受到外作用力时,运动规律会顺着力的方向从固定的一端推到另一端,从而形成波浪形曲线运动。曲线运动使物体的动作更富有节奏感与动感。

✪ 图 7-60　头纱的曲线运动

✪ 图 7-61　头发与袖子的曲线运动

在动画的表现中,最具特征的艺术特色就是夸张,包括惯性运动、弹性运动、加速、减速等运动规律,都要进行动作夸张。为了使动画的运动生动活泼,仅凭借机械的自然运动是不够的,必须改变动作的姿态。如图 7-62 所示,如果只简单地表现被挤压的物体,那么在动画中的视觉感受会显得僵硬和不自然,而在夸张的挤压中,作用力和反作用力被夸大了,能够凸显主人公用力地去挤压想要达到的爆破效果,这样的表现能够展现表演的艺术性。

图 7-63 表现的是水、火的运动,虽然在火的表现中并没有完整地展示出火苗从燃烧到熄灭的全过程,但从图中我们能够从火的焰心、中焰和外焰清楚地了解到火的结构,由此更清楚地掌握火的运动规律。而在水的运动中,则是通过大浪、中浪、小浪的不同及曲线运动来表现浪的快慢和幅度。

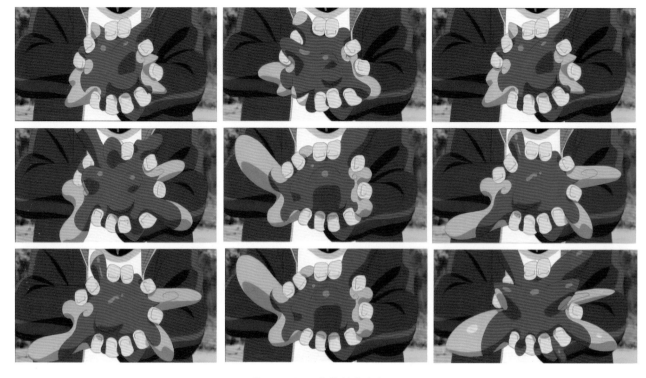

✪ 图 7-62　物体的夸张变形

✪ 图 7-63　水、火的运动表现

　　通过研究日本动画运动规律，可以发现其要点：适当地简化、省略一些细节动作，这些细节动作是体现角色生动性及避免动作呆板的重要因素。然而，日本动画人在合适的时候适当地简化甚至省略某些细节动作，却创造出了一种新的简洁利落的动作风格。

　　比如在绘制一个角色起动的动作时，往往会把起动时积蓄力量的过程简化，角色不用预备动作积蓄力量就可以随意爆发出强大力量，突出表现角色的爆发力（图 7-64），同时也能体现出爪类动物奔跑的运动规律。

　　图 7-65 表现的是人物跳跃的运动规律，具有从高处跳跃着地、缓冲、还原等动作。而有些日本动画，在角色从高处落下并接触地面的瞬间，就已经稳如磐石，简化甚至会省略惯性下冲、稳定、恢复姿势等细节动作，这样非但没有减少生动性，反而更加生动地突出了角色的高超技巧。

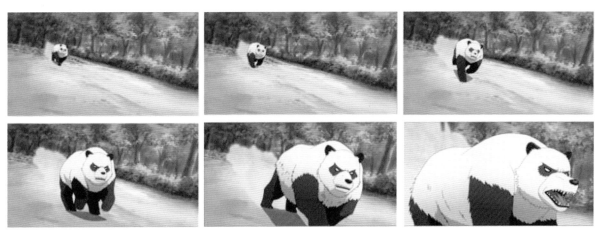

⊕ 图7-64　角色奔跑的爆发力

⊕ 图7-65　人物跳跃的运动规律

图7-66表现的是角色进行打斗时,通过角色主动发力产生的预备动作。不管发力的大小如何,比如图中拔剑打斗的大动作,或者抬手指出去的小动作,都需要预备动作。

⊕ 图7-66　角色打斗的预备动作

二、电视动画的运动规律分析

我们可以认为剧场版动画突出表现的是技术、艺术，追求的是突破，人们会花上几年时间筹备一部剧场版动画，而电视动画几乎就是承载日本动画行业的物质基石。日本电视动画十分成熟，具有自己特有的风格和模式，已形成一个良好的生态圈。

一家大型动画公司可以用长达十几年的时间制作一部动画，甚至无限延续下去，同时也可以制作较为短期的项目，根据观众的反映和需求考虑制作下一个项目。

下面以动画片《火影忍者》中的部分运动规律为例，对电视动画的运动规律进行分析。

图7-67表现的是火的运动规律，大火受到周围气流强弱的影响，因此底部的可燃物体的高低会不同，火焰顶部形态也会出现参差不齐的状况。而除了火的运动表现之外，人物的头发、衣服都没有受到气流的影响发生变化，这符合日本电视动画的特点。

⊕ 图7-67　火的运动规律

图7-68表现的是人物被袭击后接触到地面又向后退的惯性运动。由于运动物体质量越大时，它产生的惯性作用力就越大，惯性作用效果就越明显。惯性运动使动作更加生动、自然、流畅。在表现惯性运动时，需要考虑物体运动的加速度。

⊕ 图7-68　人物的惯性运动

动画艺术是一门充满想象、夸张与突破的艺术,尽管动画运动规律是一切动画创作的最根本基础,但是,动画的创作也不应该被束缚在任何规律和法则中。动画创作者需要敢于突破,敢于创造新的风格样式。

课后练习

一、根据自己的喜好选择一部日本影院动画,并结合本书所学内容,对影片中的运动规律进行分析。

二、比较日本影院动画和电视动画在动作表现上的差别,并举例说明。

本·章·知·识·点

本章重点讲解了中国、美国、日本经典动画的运动规律。中国动画角色的行为体现了民族精神,动作幅度小,表达含蓄,同时能将传统文化融入动作设计。美国动画中人物角色、动物角色都是主要表现对象,形象个性鲜明,动作表情比较夸张,动画流畅且富有弹性。日本动画创作题材比较广泛,感情描写细腻,内容深刻,基本以二维电视动画为主。与美国动画相比,日本动画不会刻意去表现动作,动作是为了更好地表现故事的精彩情节。

马的运动规律——
《埃及王子》.mp4

骆驼的运动规律——
《埃及王子》.mp4

角色走跑的运动规律——
《埃及王子》.mp4

特效综合运动规律——
《埃及王子》.mp4

烟雾运动规律——
《埃及王子》.mp4

爆炸的运动规律——
《火影忍者》.mp4

曲线运动规律——
《火影忍者》.mp4

自然现象的运动规律——
《火影忍者》.mp4

打斗动作中的预备缓冲——
《火影忍者》.mp4

鱼类运动规律——
《大鱼海棠》.mp4

海浪的运动规律——
《大鱼海棠》.mp4

风的运动规律——
《大鱼海棠》.mp4

马的运动规律——
《大鱼海棠》.mp4

瀑布的运动规律——
《大鱼海棠》.mp4

人的运动规律——
《大鱼海棠》.mp4

雪的运动规律——
《大鱼海棠》.mp4

参 考 文 献

[1] 张爱华，钱柏西．动画运动规律 [M]．上海：上海人民美术出版社,2015.

[2] 贾京鹏．动画运动规律 [M]．北京：中国青年出版社,2013.

[3] 时萌．动画运动规律 [M]．北京：中国建筑工业出版社,2014.

[4] 威廉姆斯．原动画基础教程——动画人的生存手册 [M]．邓晓娥，译．北京：中国青年出版社,2006.

[5] 托尼·怀特．动画师工作手册：运动规律 [M]．栾恋，译．北京：人民邮电出版社,2015.

[6] 克里斯·韦伯斯特．动画师工作手册：动作分解 [M]．薛蕾，翟旭，译．北京：人民邮电出版社,2017.

[7] 余春娜，张乐鉴．动画运动规律 [M]．北京：清华大学出版社,2018.

[8] 王守平．动画运动规律 [M]．沈阳：辽宁美术出版社,2013.

[9] 王颖，丰伟刚，刘雅丽．动画运动规律设计与绘制分析 [M]．北京：清华大学出版社,2016.

[10] 王育新，许洁，曾军梅．动画运动规律 [M]．北京：电子工业出版社,2013.

[11] 周霞．动画运动规律全攻略 [M]．武汉：武汉理工大学出版社,2016.

[12] 孙聪．动画运动规律 [M]．北京：清华大学出版社,2005.